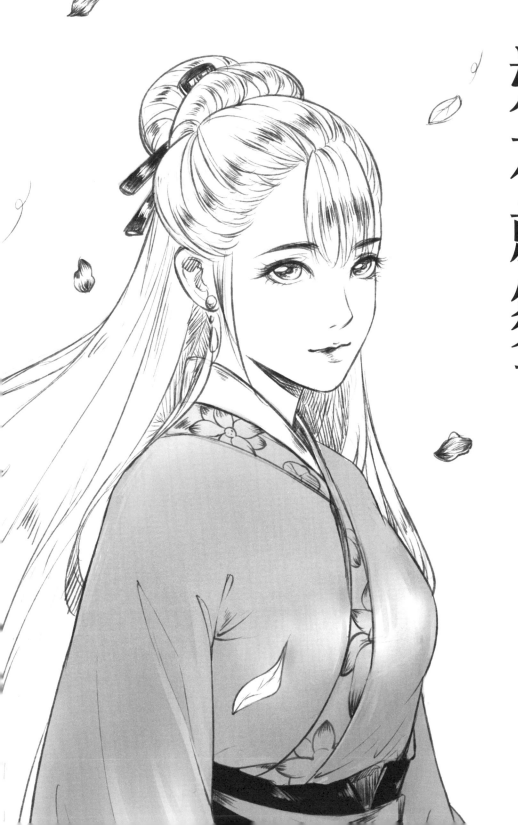

古風漫畫入門 這本就夠了

噠噠貓 著

古風漫畫入門
這本就夠了

出　　　　版／楓書坊文化出版社
地　　　　址／新北市板橋區信義路163巷3號10樓
郵 政 劃 撥／19907596　楓書坊文化出版社
網　　　　址／www.maplebook.com.tw
電　　　　話／02-2957-6096
傳　　　　真／02-2957-6435
作　　　　者／噠噠貓
審　　　　校／龔允柔
總　經　　銷／商流文化事業有限公司
地　　　　址／新北市中和區中正路752號8樓
電　　　　話／02-2228-8841
傳　　　　真／02-2228-6939
網　　　　址／www.vdm.com.tw
港 澳 經 銷／泛華發行代理有限公司
定　　　　價／320元
初 版 日 期／2018年11月

國家圖書館出版品預行編目資料

古風漫畫入門這本就夠了 / 噠噠貓作.
-- 初版. -- 新北市：楓書坊文化,
2018.11　面；公分

ISBN 978-986-377-419-8 (平裝)

1. 漫畫　2. 繪畫技法

947.41　　　　　　　　107014834

無論是漫畫圈、遊戲圈還是影視圈，古風都越來越流行。有很多小夥伴看到網上大大們發的古風圖心生羨慕，於是自己也開始動筆畫，結果拿起筆來卻不知從何下手。畫出來的人物不要說姿態優美、服裝華麗了，甚至看起來根本都不像一個古代人。別擔心，這本書將通過專業易懂的講解和詳細精美的案例，幫你解決古風漫畫中讓人頭疼的一切問題！

古風漫畫的正確打開方式

一、首先來瞭解古風漫畫的基本特點

| 古典的面容與髮型 | ⇒ | 豐富的肢體語言 | ⇒ | 各朝各代的服飾 | ⇒ | 古樸的道具和背景 |

其實大家在一開始接觸古風時都會有些迷茫，我作為一個看日本少女漫畫長大的孩子，一下筆就是大眼睛的萌妹子，剛開始畫古風時也是各種彆扭。以上的幾個要點，是我覺得古風漫畫中比較重要的幾個難關。如果能通過學習，克服以上的難題，再結合平時堅持不懈的觀察與練習，我相信大家一定都能畫出自己滿意的古風作品。

二、本書帶你穿越時空，輕鬆搞定各朝各代的五官髮型和服飾

【豐富的五官髮型舉例】

從人物眉眼間的一顰一笑到美輪美奐的髮型髮飾，書裡都有詳細的舉例。同時通過一些小技巧的學習，把握古典人物的神情韻味。

【詳盡的各朝服飾分析】

歷朝歷代，服飾風格各有不同，在創作時又豈能讓人物的服裝一成不變。本書帶你穿越回古代，用詳細的案例向你講述不同朝代人物的不同穿衣打扮風格。

我真是風華絕代啊！

三、結合書中案例與練習，畫出自己心目中的古風形象

古典版豪華「小光頭」為你講解古風人物的奧祕。

⭕ 正確　❌ 錯誤

正誤對比，快速上手！

【從寫實到Q版的案例對比】

通過對古風漫畫特點的詳細介紹和案例對比，幫助大家更好地明白古代人和現代人的差異。同時每一章節還附帶有Q版人物的講解，讓大家掌握多種多樣的繪畫風格。

【難點要點的自主練習環節】

書中的「技巧提升小課堂」在書上就能直接練習。親自動手畫一畫，能更好地瞭解古風漫畫的特點，領悟書中的難點要點知識。

四、最後還需多加思考，把握古風漫畫的意境所在

無論學習哪種風格的古風漫畫，都是一個不斷總結和進取的過程。若想畫出畫面華麗、韻味十足的古風漫畫，只有通過大量的練習和不懈的思考（二者是有機的整體），從分析自身的進步和不足中慢慢體會古風漫畫的意境所在。

目錄

卷壹 一顰一笑，皆是絕代風華

畫面中那一個個笑顏如花、精妙絕倫的人物，是不是正觸動著你的靈魂呢？正是這些嬌美的容顏才使得畫面有了點睛之筆。這些關於人物面部的知識，正是我們學習的重點，也正是我們成為繪畫高手的關鍵。

1.1 可以，這臉型很古風

好的臉型是成功繪製頭部的開始，當你繪製出一個優美絕倫的臉型輪廓後，就會產生想要補充上一個完美臉部的慾望對不對？來，我們一起來看看古風臉型輪廓的繪製要點吧。

1.1.1 古風人物的面部輪廓特徵

古風人物的臉型大多數都較為纖長典雅，拆分後可看作多個幾何圖形的組合。為臉型配上一套細長的五官，嗯～古風的氣息撲面而來！

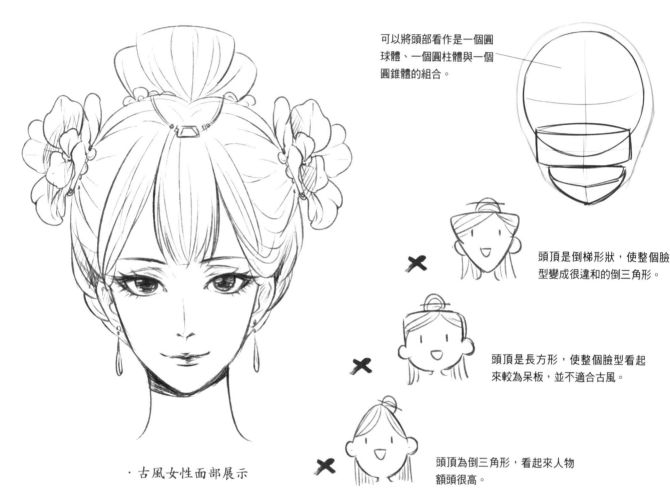

可以將頭部看作是一個圓球體、一個圓柱體與一個圓錐體的組合。

頭頂是倒梯形狀，使整個臉型變成很違和的倒三角形。

頭頂是長方形，使整個臉型看起來較為呆板，並不適合古風。

頭頂為倒三角形，看起來人物額頭很高。

·古風女性面部展示

臉型的繪畫過程

1.在打好的方格子上繪製出一個圓形。

2.在圓形與矩形相交的左右兩側處向底部拉伸出一條線。

3.在底部框上確定下巴的寬度，將兩個點與上一步延伸的線條連接。

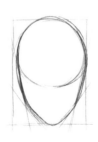
4.將外部輪廓用較柔軟的線條勾勒。

1.1.2 古風女子的典型臉型

　　古風妹子們可以用瓜子臉與圓臉來繪製，柔美的瓜子臉適合成熟典雅的古風御姐，肉感十足的圓臉則適合用來描繪小家碧玉的小妹妹型女生。

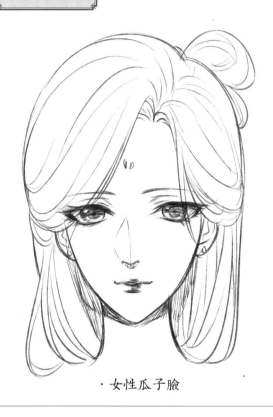

· 女性瓜子臉

1.首先用四條直線繪製出一個方形。

2.在格子的三分之二處繪製出一個圓。

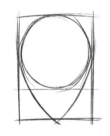

3.在圓形的左右兩側向方形底框的中部拉伸出線條。

4.用較柔的線條將外輪廓描繪出來。

圓臉

1.首先用直線繪製出一個正方形。

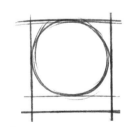

2.在正方形的五分之四處繪製出一個圓。

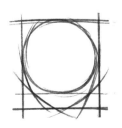

3.由於是女性，所以在邊框上確定的下巴寬度較小。

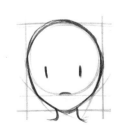

4.勾勒出外輪廓後，會發現整張臉顯得較為圓潤。

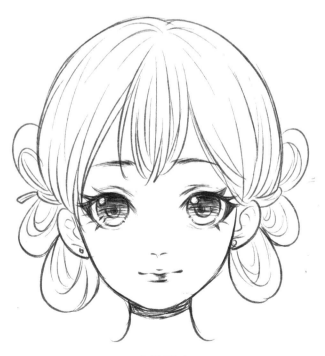

· 女性圓臉

1.1.3 古風男子的典型臉型

男生特有的臉型有兩款，一款是邊角剛毅有力的方臉，常用於表現粗獷豪放的爺們型漢子；另一款是邊角較為柔和、整體較為狹長的長臉，適合用於表現氣度非凡的翩翩公子。

方臉

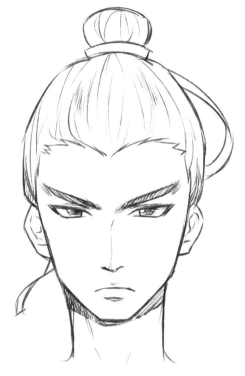

· 男性方臉

1.首先繪製出一個方形，大概將其四等分。

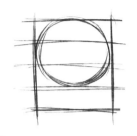

2.然後在前三個格子裡繪製出一個橢圓形。

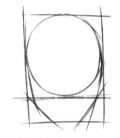

3.在底邊線條上確定下巴長度，兩邊的點與四等分的線條連接。

4.用稍有力的線條描繪輪廓，就得到一個稜角鮮明的方臉了。

長臉

1.繪製出一個長方形，大概將其二等分。

2.在第一個格子中抵著邊緣繪製出一個圓形。

3.圓形與下巴兩側的點分別延長，交於下一個格子的二分之一處。

4.用較為柔和的線條將臉部輪廓勾勒出來。

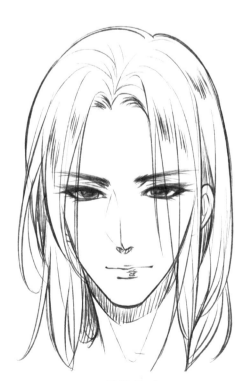

· 男性長臉

1.1.4 不同角度頭部的畫法

在漫畫中人物頭部不可能永遠都只出現一個角度,常見的頭部朝向有正面、半側面、正側面,當再加入俯視、仰視等角度元素後頭部的刻畫就會顯得更加立體,也相對更難畫了。但是只要掌握好頭部的變化規律,我們就可以輕鬆地畫出美美的頭部。

不同角度的頭部

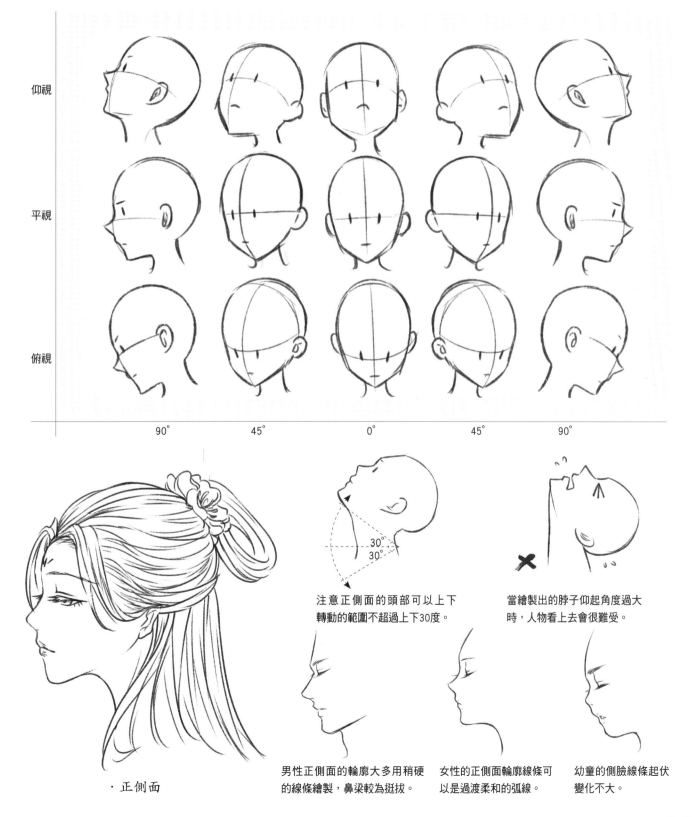

注意正側面的頭部可以上下轉動的範圍不超過上下30度。

當繪製出的脖子仰起角度過大時,人物看上去會很難受。

·正側面

男性正側面的輪廓大多用稍硬的線條繪製,鼻梁較為挺拔。

女性的正側面輪廓線條可以是過渡柔和的弧線。

幼童的側臉線條起伏變化不大。

11

仰視下的頭部頂面縮小，五官距離也要縮小。

✗

我們經常會將仰視角度下的五官距離繪製得很開，這樣仰視效果不大。

·仰視側面

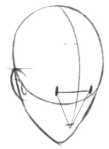

俯視的頭部頂面擴大，五官距離縮小。耳朵位置相對高於眼睛。

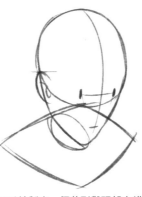

可以繪製出一個菱形與頭部交錯來確定肩部位置。

·俯視側面

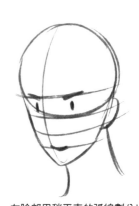

在頭部圓形的四分之一處延伸出一條弧線確定五官兩面的方向。

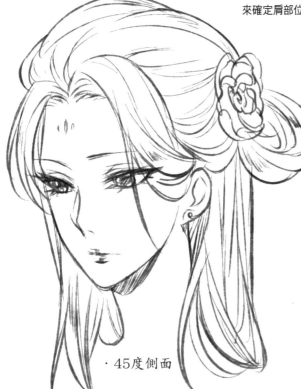

·45度側面

在臉部用稍平直的弧線劃分出五官位置，兩眼的角度為水平。

【技巧提升小課堂】

雖然臉型對性格的塑造沒有決定性作用，但是隨著臉型輪廓的潤色，人物的性格也能夠得到更大的凸顯噢～

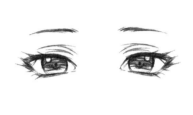

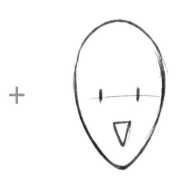

同樣的眉眼搭配稍尖的臉型，人物看上去
清冷消瘦，看起來有些孤傲冷峻。

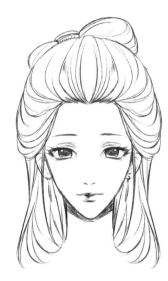

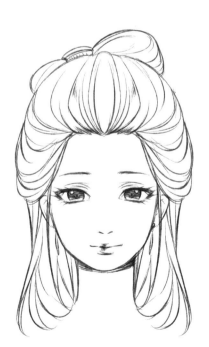

在圓臉的搭配下人物顯得更圓潤飽滿，看
起來也比較溫和近人。

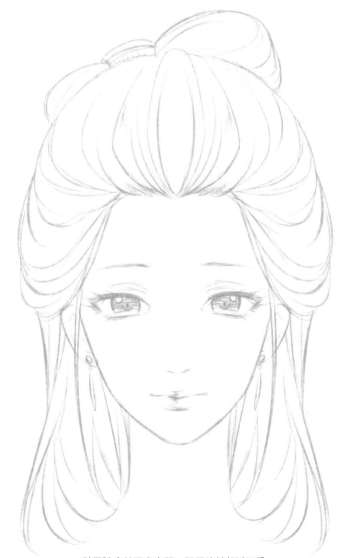

鵝蛋臉介於兩者之間，顯得比較親近可愛。

1.2 來，給你換張古典的臉

古風人物的五官與普通日漫人物的五官有所不同。相比日漫人物，古風人物的五官繪製更偏向於寫實，女性以華美、優雅、秀麗為主，男性則以剛毅、英氣為主。

1.2.1 古風人物的五官比例

古代男性與女性的五官在面部的大小比例上各有不同，女性的五官相比於男性更集中一些。下面我們通過對比來瞭解人物的整體五官。

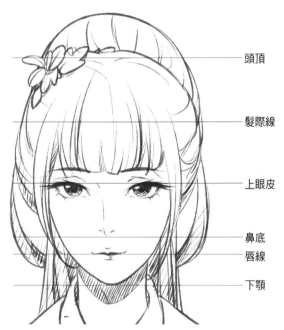

頭頂
髮際線
上眼皮
鼻底
唇線
下顎

· 古風女性面部展示

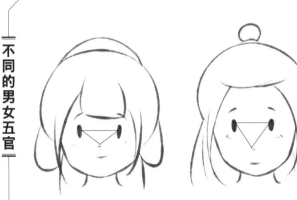

不同的男女五官

從圖中我們可以看出，女性的五官相較於男性要集中一些，且女性的眼睛比男性的大。男性的臉部骨骼分明，長於女性，女性的臉部則比較圓潤。

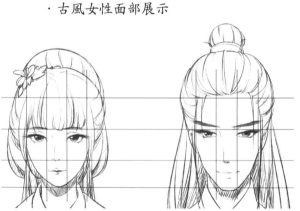

· 三庭五眼男女對比

· 眼距過寬的錯誤示範　· 眼距過窄的錯誤示範

注意，繪製人物的時候要注意五官的「三庭五眼」，眼睛之間的間距不可過寬，也不可過窄。

· 古風男性面部展示

1.2.2 劍眉星目總含情

眼睛是人物面部中很重要的五官之一，古風人物的眼睛的繪製方法很貼近於真人，且眼睫毛濃密，與之搭配的眉毛也較為寫實。

· 古風女性眼睛展示

眉毛的走勢分兩種，由下朝上或由上朝下，聚集在一起，呈一個一字形。

眉毛

雙眼皮在眼睛的上方，繪畫時呈「y」字形。

睫毛長在上下眼瞼上面，長短疏密因人而異。

瞳孔

· 眼睛的結構

從側面看，眼睛是凹進去的，眉毛長在眉骨的位置上。

眼球是一個球狀物，被眼瞼包裹著，露出了瞳孔的部位。

眼睛的繪製步驟

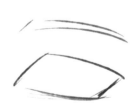

1.首先繪製一個四邊形和一個細長的三角形作為眼睛和眉毛。

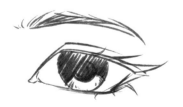

3.畫出眼球瞳孔，並塗上一層灰度，同時豐富眉毛的形狀。

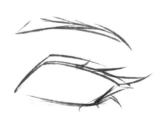

2.在眼睛上邊加寬眼瞼，繪製睫毛，繪製時注意前疏後密。加深眉毛的尾部。

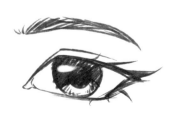

4.加重瞳孔部位的顏色，並且給眼瞼和睫毛塗色，最後按照其走勢強調眉毛。

男女眼睛的差異對比

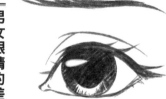

女性的眼睛輪廓比較圓潤，睫毛比較長，眉毛較細，瞳孔較大。

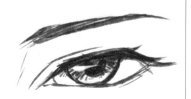

男性的眼睛有比較明顯的轉折點，且眼睛形狀細長，睫毛相對女性的要短一些。

不同的瞳孔表現形式

 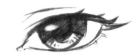

·半遮瞳孔

·擦邊瞳孔

·不遮瞳孔

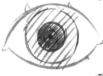 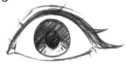

·露出瞳孔

不同的眉毛樣式

·秋娘眉

·水灣眉

·新月眉

·羽玉眉

·撫形眉

·柳葉眉

·雙燕眉

眼球的不同表現

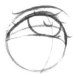 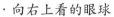 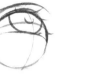 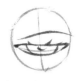

·向右上看的眼球　　·半閉合的眼球

 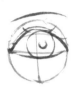

·向下看的眼球　　·正面的眼球

高光的不同表現

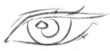 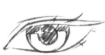

·多邊形高光　　·異形高光

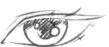 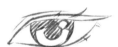

·多點高光　　·一點高光

不同的眼睛形狀

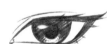 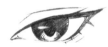

·方形眼睛

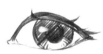 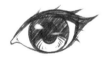

·圓形眼睛

不同的眼睛狀態

·傷心　　·思考

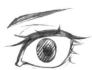 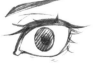

·憤怒　　·驚恐

1.2.3 除了櫻桃小口，嘴巴還能這樣畫

嘴巴的結構實際上很簡單，上嘴唇和下嘴唇張開時呈一個橢圓形，閉合時也呈橢圓形。最主要的是要明確地繪製出唇線和嘴角。

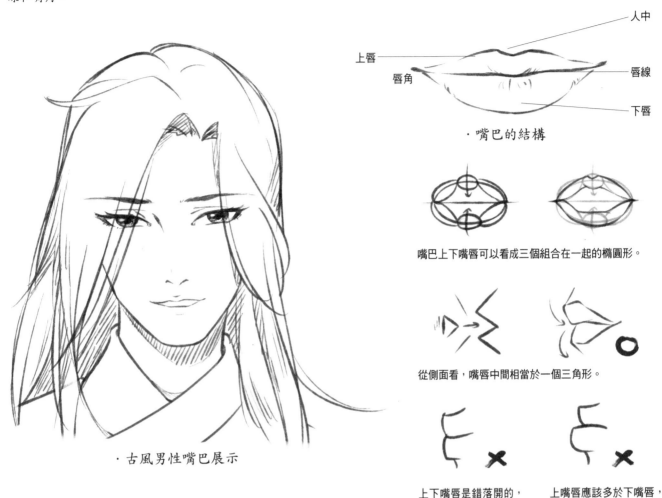

· 古風男性嘴巴展示

· 嘴巴的結構

嘴巴上下嘴唇可以看成三個組合在一起的橢圓形。

從側面看，嘴唇中間相當於一個三角形。

上下嘴唇是錯落開的，不能疊加在一起。

上嘴唇應該多於下嘴唇，而不是少於下嘴唇。

不同的嘴巴狀態

· 正常的嘴唇

· 微張的嘴唇

· 張開的嘴唇

· 撅起的嘴唇

· 正常的嘴巴

· 較厚的嘴巴

· 犬形嘴巴

· M形嘴巴

漫畫嘴巴的不同表現方法

· 只有上齒

· 只有舌頭

· 上齒和舌頭

· 露出了下齒

1.2.4 鼻子和耳朵也有古韻

在漫畫中鼻子的造型比較簡單，而耳朵又是五官中存在感最弱的。繪製的時候掌握住它們的結構，才可以更加得心應手。

不同類型的耳朵

三角區 —— 耳廓

耳孔

耳垂

· 耳朵的結構

· 背面耳朵　　· 半側面耳朵

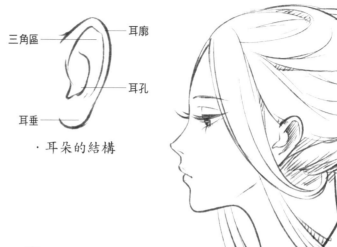

· 精靈耳朵　　· 海族耳朵　　· Q版耳朵　　· 犬類耳朵　　· 古風女性耳朵展示

鼻頭的表現方法

鼻頭結構類似於三個組合在一起的圓圈。

鼻孔位於下面兩個圓圈的中心。

繪製時不能為了貪圖方便直接塗黑，這樣會非常的醜。

鼻子的結構

鼻子的整體結構是一個梯形，鼻梁處的兩邊是凹進去的。

從側面看鼻子是一個三角體，三角體的底部就是鼻底的位置。

鼻頭的不同表現

當鼻尖翹起來的時候，從正面看鼻孔是比較明顯的。

直直下去的鼻尖，正面的鼻孔漏出來的部分會比較小。

當鼻尖向下勾的時候，正面基本上不會有鼻孔。

1.2.5 古風人物五官的組合

畫頭部的時候，五官的不同畫法會表現出不同的人物個性，所以根據之前學習的知識，來重新組合一下五官吧！

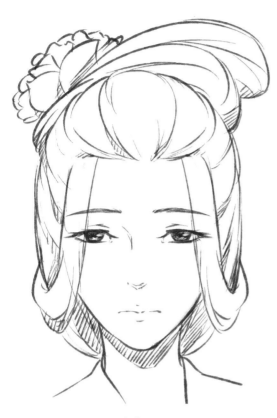

· 憂傷的女性

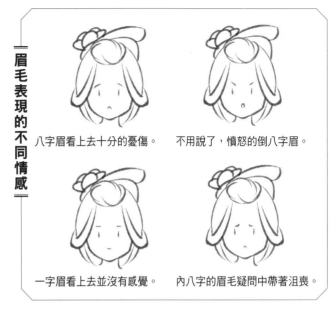

眉毛表現的不同情感

八字眉看上去十分的憂傷。

不用說了，憤怒的倒八字眉。

一字眉看上去並沒有感覺。

內八字的眉毛疑問中帶著沮喪。

眼睛平緩會給人柔弱的感覺，眼睛弧度大會讓人覺得活潑開朗。

挑眉搭配弧度較大的眼睛會顯得活潑有趣一些，相反就會顯得很奇怪，會有格格不入的感覺哦。

將憂傷無奈的五官變成開朗自信的五官。

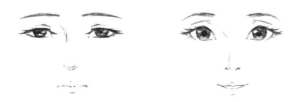

眼睛變大，眉毛變彎，嘴巴微笑，自然不同的感覺就出來了。

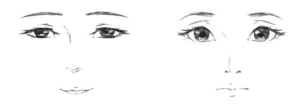

憂傷的五官配上微笑的嘴型，會有強顏歡笑的感覺。相反開朗的五官配上欲言又止的嘴型，就會有一種凄苦的感覺。

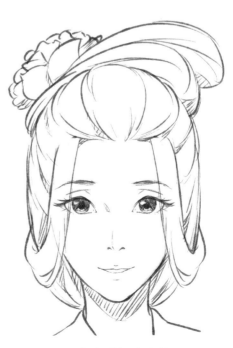

· 活潑開朗的女性

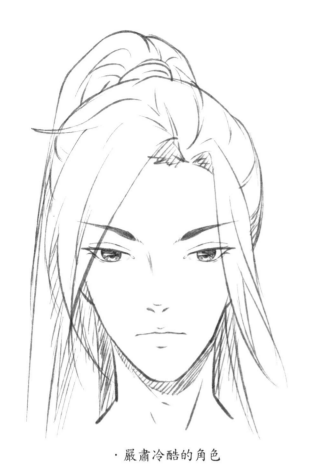

· 嚴肅冷酷的角色

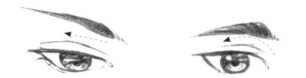

改變眉毛的形狀和眼球的遮掩程度，將嚴肅的五官變成溫柔的五官。

眼角向上會給人犀利的感覺，下壓就會有溫柔的感覺。

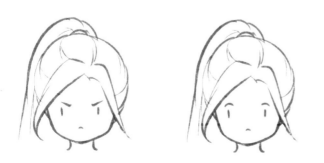

改變眉毛的走向，就可以將嚴肅的五官變成溫柔的五官。

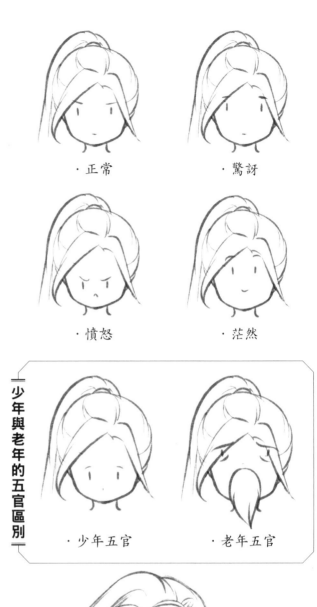

· 正常　　　　· 驚訝

· 憤怒　　　　· 茫然

少年與老年的五官區別

· 少年五官　　　· 老年五官

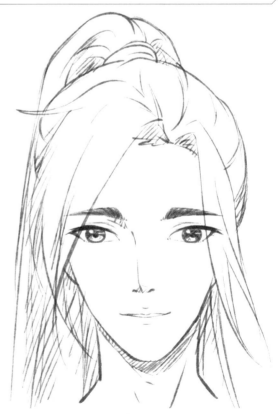

· 溫柔似水的角色

1.3 Get對鏡貼花黃的正確姿勢

古風美少女的妝容是非常多的,而且不同的妝容感覺都不同。妝容越美人物也會更加出彩。那麼,好看的古風妝容到底應該怎麼畫呢?

1.3.1 畫龍點睛的眼妝

眼妝是提升面部五官的重中之重,不同的眼妝會彰顯出不同人物的特點與身分地位,是面部妝容中的靈魂與關鍵。

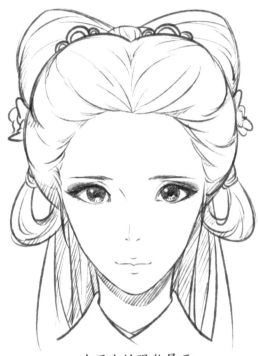

· 古風女性眼妝展示

· 古風女性內眼角眼妝區域

· 古風女性外眼角眼妝區域

不同的眼妝

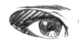 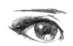 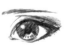

貓眼妝主要是在眼尾的部位塗抹胭脂,讓眼睛顯得更大。適用於少女等比較年輕的人群。

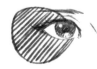 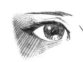 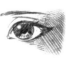

酒暈妝的面積比較大,除內眼角之外基本上都是。比較適用於古代貴婦等身分比較高的人。

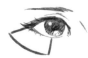 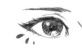 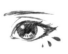

花鈿一般畫在下眼皮眼尾的部位,各種各樣的花樣,種類繁多。一般皇宮中的娘娘比較喜愛。

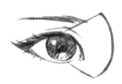

注意,內眼角的區域一般會繪製一些細小簡潔的圖案。

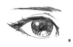 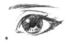

面靨,兩點對稱的圖形簡單好看。

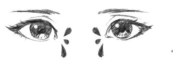

這種大面積的妝容在內眼角區域顯得很多餘,不好看。

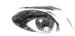 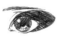

不可以畫得太黑哦,太黑會非常醜的。

1.3.2 豐富多樣的唇妝

塗口紅這種事情不用說大家都知道了，但是古代少女們會塗成什麼樣子呢？讓我們來仔細地研究一下吧！

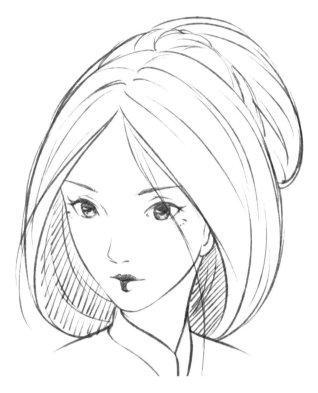

· 古風女性唇妝展示

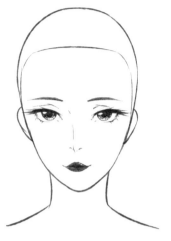

· 唇妝的正確示範

唇部的大小就是唇妝的繪製範圍，不要繪製到其他區域。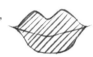

 上唇加一些陰影，區分上下唇關係。下唇的凸起部分要加一些反光，以增加立體感。

不同的唇妝表現

· 漢代唇妝

· 唐代唇妝

· 明代唇妝

· 唐代唇妝

· 清代唇妝

· 清代唇妝

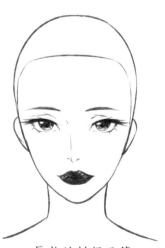

· 唇妝的錯誤示範

天啊，都畫出去了，真的好醜！！！

 咦～你的嘴巴難道缺了一塊！

1.3.3 恰到好處的額妝

古裝劇中的眉心一點紅是不是很美呢？可是眉心不僅僅只有一點紅哦！我們來看一看，額妝都有什麼樣式的吧！

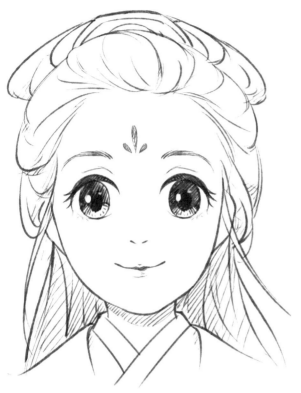

· 古風女性額妝展示

額頭的區域是額妝的繪製範圍。可是其他的部分，千萬千萬不可以這樣畫哦。

注意，額妝的貼花一般都是左右對稱的圖形哦。

圖中灰色的範圍就是額妝繪製的最佳大小和範圍。

看看吧，眉心一點紅，不大不小剛剛好。

不同的額妝展示

· 唐代花鈿

· 漢代花鈿

· 清代花鈿

· 漢代花鈿

· 唐代花鈿

· 唐代花鈿

· 漢代花鈿

· 唐代花鈿

· 唐代花鈿

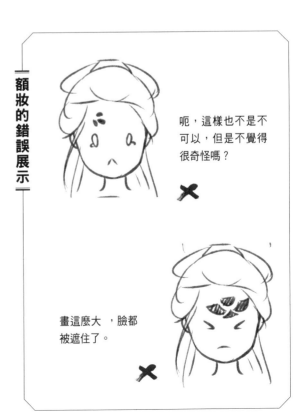

額妝的錯誤展示

呃，這樣也不是不可以，但是不覺得很奇怪嗎？

畫這麼大，臉都被遮住了。

【技巧提升小課堂】

已經學習了這麼多，下面我們組合起來看看會有怎麼樣的效果吧！

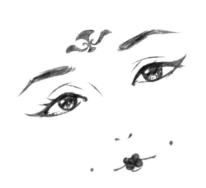

貓眼妝加上雙燕眉，是不是有一種華妃娘娘的感覺呢？

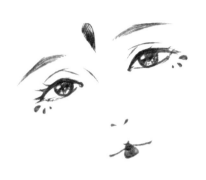

清淡的眼妝加水灣眉，一個溫柔的小姑娘出現了。

化妝怎麼少得了瓶瓶罐罐呢。

古代的眉筆，看來以前化妝著實是不容易啊。

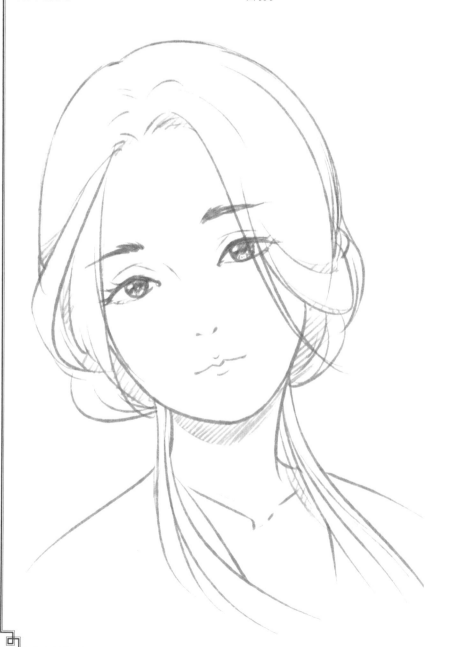

· 酒暈妝

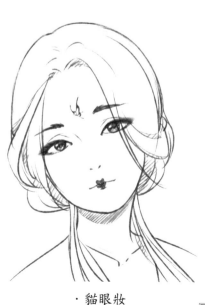

· 貓眼妝

1.4 古代妝容現代表情，這可不行啊

嬉皮笑臉的什麼鬼啊，古代人怎麼可能有這種表情呢？雖然這樣的表情很可愛，但是，真的真的不合適啊，那麼到底什麼樣的表情才適合古代人呢？

1.4.1 古風人物表情的特點

眉目含情、眼光流轉，古人的表情比較類似於面癱臉，但是不是面癱啊！只是面部表情變化比較小而已。

倒八字眉，面部沒有過大的變化，看來心裡一定充滿了各種怒火正在燃燒。

看不出什麼情緒，但是好像很專注地在看著什麼東西。

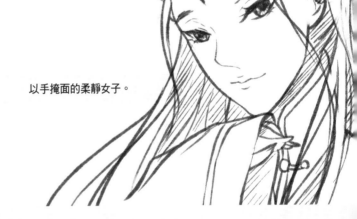

以手掩面的柔靜女子。

嘴巴輕抿，眉毛呈八字，雖然幅度比較小，但是看得出來有些許的憂愁。

 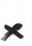

清晰明了地表達了喜怒哀樂的表情狀態，這些就是古風人物表情的正確繪製方法。

是很有意思，但是太誇張了，古風人物做這樣的表情會顯得不倫不類！不過在Q版人物身上就無所謂了。

1.4.2 常見古風人物表情繪製

古風人物的表情相對來說要寫實一些，沒有太多的誇張成分。繪畫的時候可以想像一下我們身邊比較嚴肅的長輩的五官表情，想像一下那種面部略帶僵硬不輕易透露喜怒哀樂的感覺。

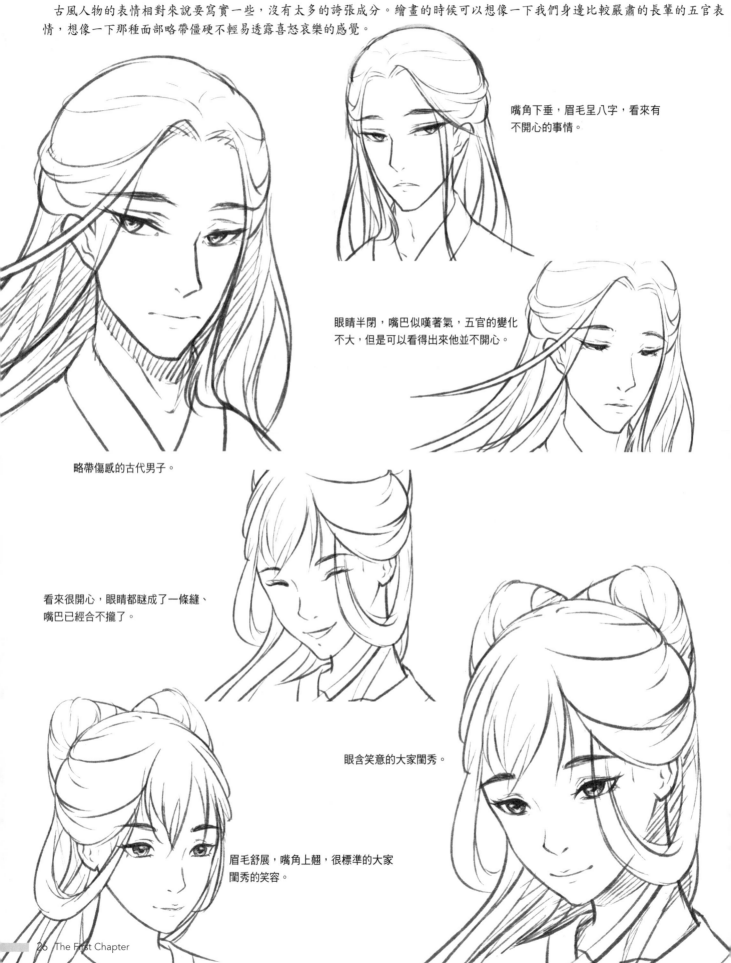

嘴角下垂，眉毛呈八字，看來有不開心的事情。

眼睛半閉，嘴巴似嘆著氣，五官的變化不大，但是可以看得出來他並不開心。

略帶傷感的古代男子。

看來很開心，眼睛都瞇成了一條縫、嘴巴已經合不攏了。

眼含笑意的大家閨秀。

眉毛舒展，嘴角上翹，很標準的大家閨秀的笑容。

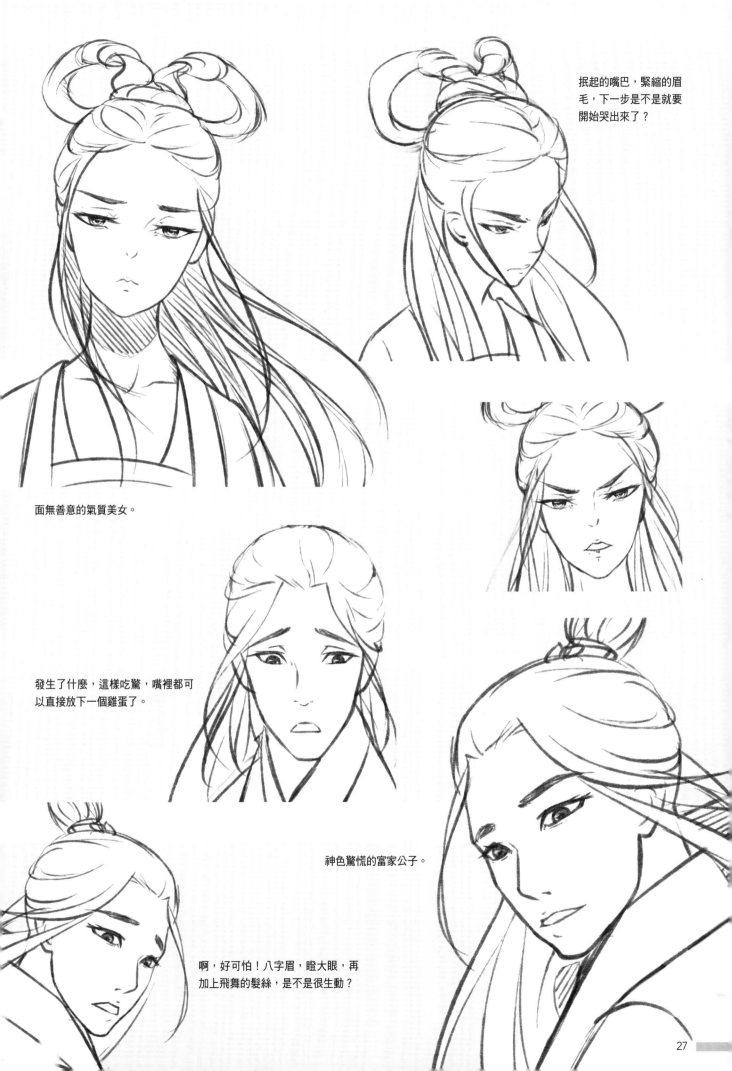

抿起的嘴巴，緊縮的眉毛，下一步是不是就要開始哭出來了？

面無善意的氣質美女。

發生了什麼，這樣吃驚，嘴裡都可以直接放下一個雞蛋了。

神色驚慌的富家公子。

啊，好可怕！八字眉，瞪大眼，再加上飛舞的髮絲，是不是很生動？

1.4.3 用表情體現人物性格

　　人物的表情與其性格是有很大關係的，一個人會做出什麼樣的表情完全來自於他的性格。那麼我們看看不同的表情會給人什麼不同的感覺吧！

自信的帥哥和害羞的男孩，他們的差別僅僅是上揚的眉毛和緊閉的嘴角。

自信傲氣的帥哥。

對比來看，張開的嘴巴比緊閉的嘴巴看起來積極得多！

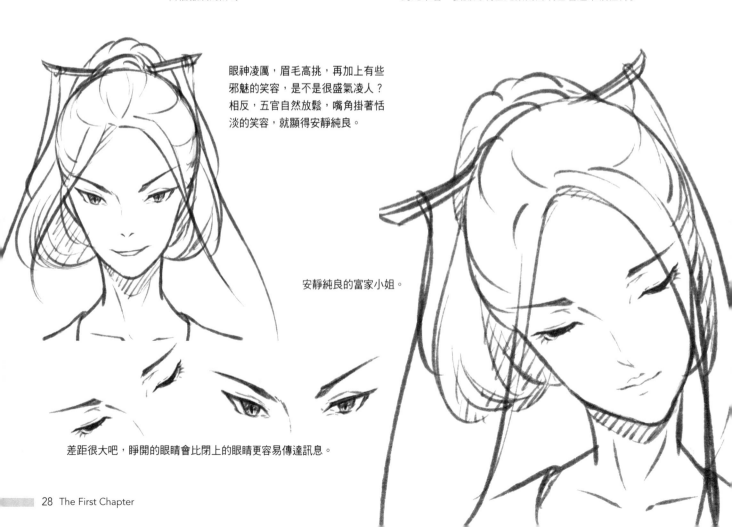

眼神凌厲，眉毛高挑，再加上有些邪魅的笑容，是不是很盛氣凌人？相反，五官自然放鬆，嘴角掛著恬淡的笑容，就顯得安靜純良。

安靜純良的富家小姐。

差距很大吧，睜開的眼睛會比閉上的眼睛更容易傳達訊息。

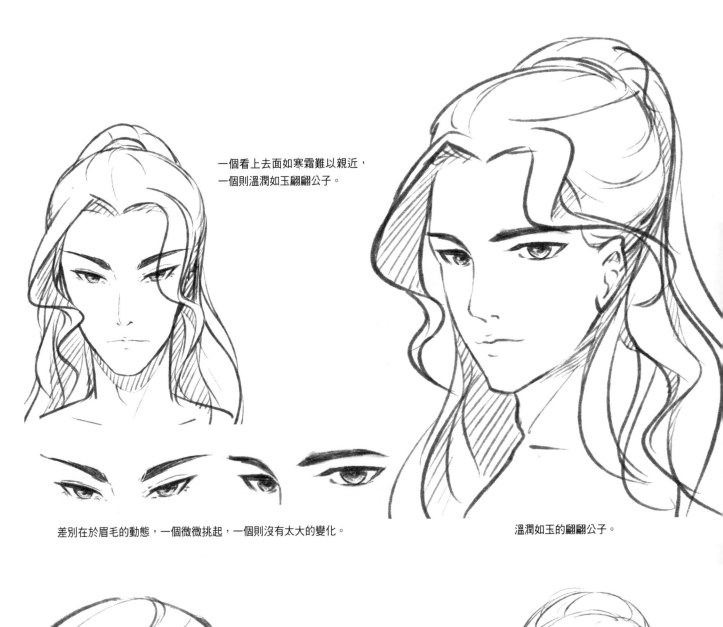

一個看上去面如寒霜難以親近，
一個則溫潤如玉翩翩公子。

差別在於眉毛的動態，一個微微挑起，一個則沒有太大的變化。

溫潤如玉的翩翩公子。

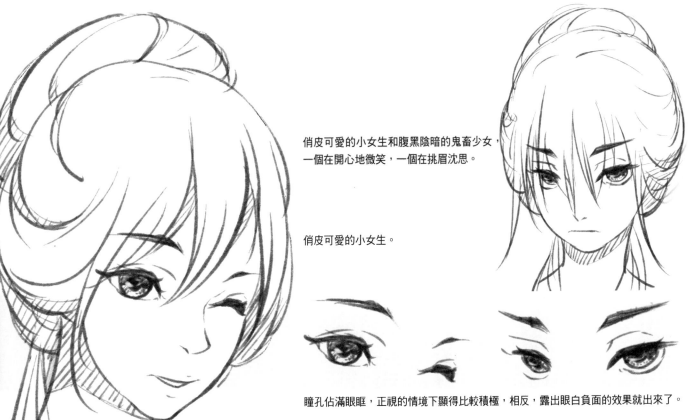

俏皮可愛的小女生和腹黑陰暗的鬼畜少女，
一個在開心地微笑，一個在挑眉沈思。

俏皮可愛的小女生。

瞳孔佔滿眼眶，正視的情境下顯得比較積極，相反，露出眼白負面的效果就出來了。

【技巧提升小課堂】

前面我們已經瞭解了很多古風人物的表情繪製技巧，對比著看看吧，畢竟深入人心的表情才會有更深的含義待人解讀。

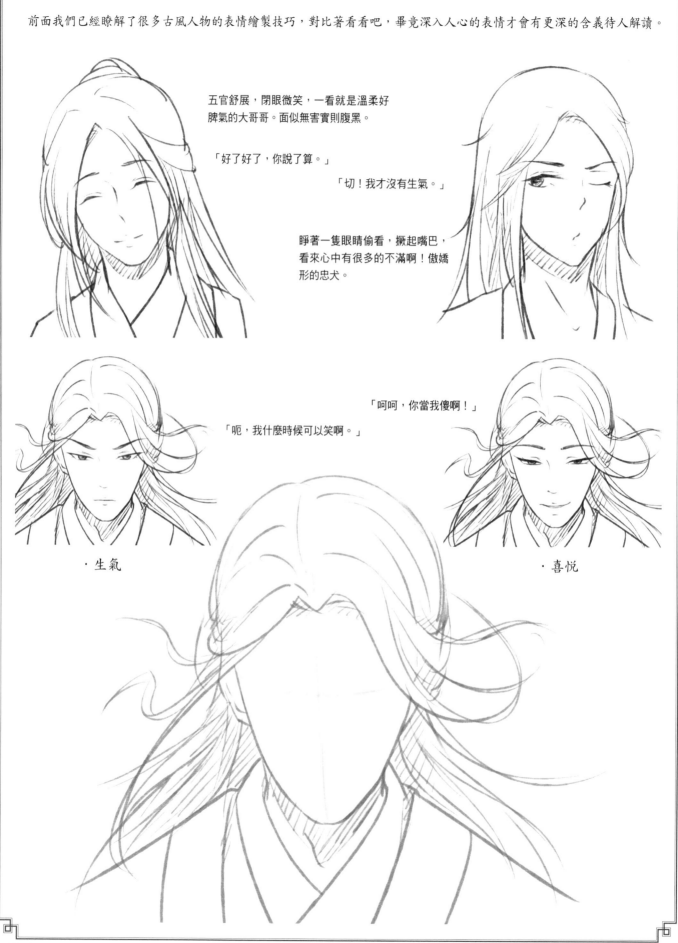

五官舒展，閉眼微笑，一看就是溫柔好脾氣的大哥哥。面似無害實則腹黑。

「好了好了，你說了算。」

「切！我才沒有生氣。」

睜著一隻眼睛偷看，撇起嘴巴，看來心中有很多的不滿啊！傲嬌形的忠犬。

「呵呵，你當我傻啊！」

「呃，我什麼時候可以笑啊。」

·生氣

·喜悅

1.5 Q版古風人物，臉面很重要

畫一個Q版小人，一定要很可愛，很有趣。在這個基礎上面添加古風的元素，自然而然就水到渠成了。很簡單，So easy！

1.5.1 Q版古風人物五官的特點

前面說了古風人物的五官特點，而古風小人的五官特點就是在正常的Q版小人的基礎之上加入古風元素。

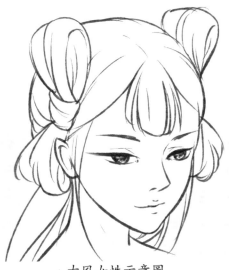

· 古風女性示意圖

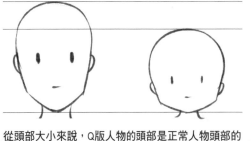

從頭部大小來說，Q版人物的頭部是正常人物頭部的三分之二，所以從結構上它們的表現就不一樣。

從正側面看，Q版小人幾乎沒有鼻梁，只是鼻尖微微翹起，嘴巴簡化，用兩根線代表上下嘴唇。

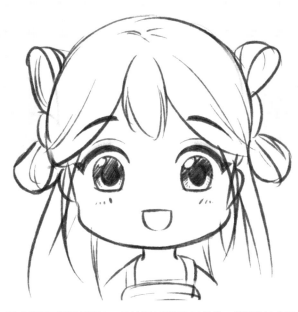

眼睛所佔面部比例很大，且繪畫方法簡化了很多，細節也比古風人物少很多。但是髮型整體輪廓是按照實際人物簡化的。

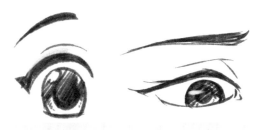

Q版人物的眼睛強調了瞳孔，簡化了眼瞼等細節。

Q版人物只強調了鼻子、嘴巴的外輪廓，簡化了其內部細節。

1.5.2 Q版古風人物的表情

　　由於古風人物的表情都比較寫實，沒有過多的誇張表現。所以在表達情緒的時候還是Q版人物做出來的表情更加的可愛一些。

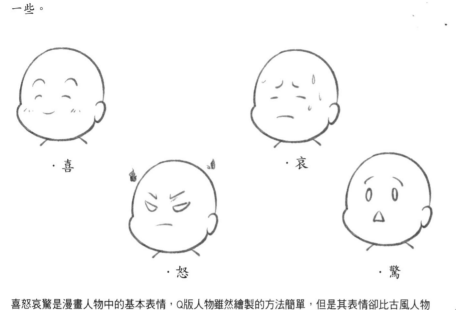

　　喜怒哀驚是漫畫人物中的基本表情，Q版人物雖然繪製的方法簡單，但是其表情卻比古風人物的表情更加直白直接，生動有趣。

　　古風人物的表情雖然也很生動，翻白眼翻得也是所向披靡了。但對比Q版人物，感覺還是少了一些東西。

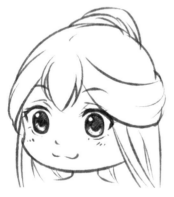

開心，眼睛睜大，嘴巴抿起。重點在於眉毛要微微挑起，沒有過於興奮的狀態。

瞇眼笑，進一步的情緒表達，笑開得很大的嘴巴，代表著人物的喜悅。

花痴，眼睛變成了心形，代表著角色內心的無比喜悅。

憤怒中帶著一絲驚慌，其中五官是聚集起來的，眉毛和眼睛貼合得十分近。

吃驚中帶著一些驚恐，八字眉表現了吃驚，但是張開的嘴巴表現了驚慌這一狀態。

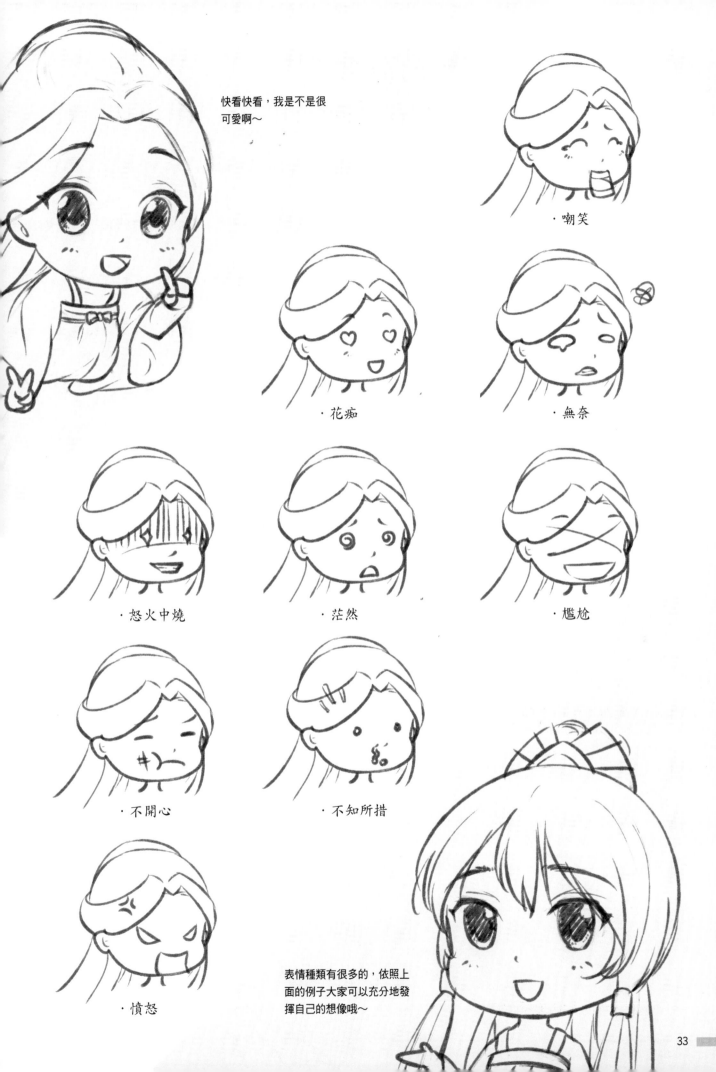

快看快看，我是不是很
可愛啊～

·嘲笑

·花痴

·無奈

·怒火中燒

·茫然

·尷尬

·不開心

·不知所措

·憤怒

表情種類有很多的，依照上
面的例子大家可以充分地發
揮自己的想像哦～

1.5.3 Q版古風人物的妝容

Q版小人也可以化妝的，雖然妝容不如古風人物細緻，但是一樣也是美美的～

Q版的妝容以眉妝、額妝為主。唇妝和眼妝在面部上的展現並不會很突出，還可能會影響到整體畫面。

唇妝和眼妝如果太突出，Q版人物一下就失去了美感。

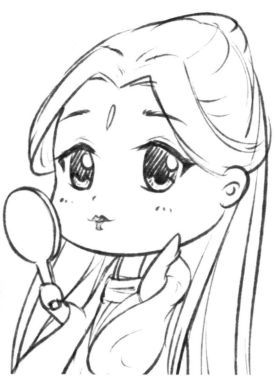

化完妝後，我是不是很美呀～

胭脂，類似於腮紅、口紅一類的東西。

鏡子，不得不說，古香古色的鏡子還是很好看，很美麗的呢。

粗眉毛和厚嘴唇雖然很好玩，但真的不美觀啊～

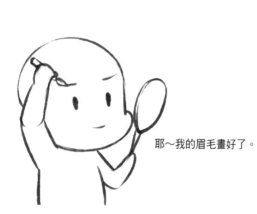

耶～我的眉毛畫好了。

古代化妝比較麻煩，但是畫好後還是十分美麗的。

1.6 繪畫演練—戲蝶

學習了這麼多知識，下面我們就來回顧一下之前學習的內容吧！在半身像的繪製中，人物的五官和妝容是需要格外關注的，下面一起來繪製一個調皮可愛的少女吧。

1 繪製出大致的草稿，不用太在意人物的身體結構等細節，只要表達出人物的動態與表情即可。

2 在上一步的基礎上，繪製出人物的身體結構，要注意胸部大小的透視。

3 剝離草稿我們來看一下人物的頭部，呈一個橢圓形，用十字線定位五官。

4 畫出五官的表情，閉上的眼睛要注意其位置和大小。

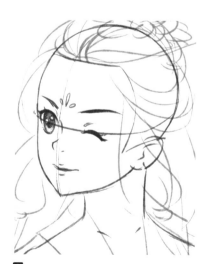

5 繪製出眼睛等細節，在臉部加上妝容，要貼合五官的透視。

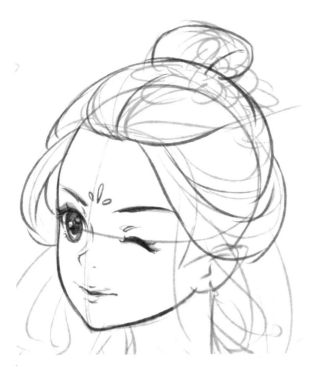

6 按照草稿繪製頂部的頭髮，古人的頭髮都會盤起來，所以我們要分出頭髮的疊加結構。

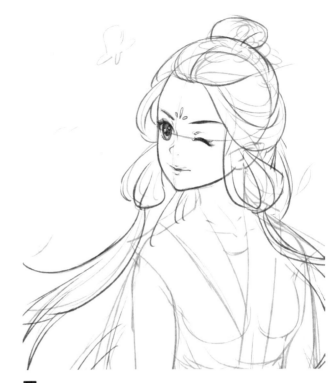

7 繪製出兩邊分出來的頭髮，現實中是不會出現這種髮型的，但是為了畫面美感，要適當添加自己的創意。

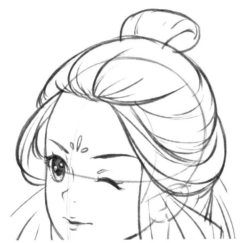

8 細化頭部的頭髮，注意區分緊貼頭部的頭髮和前額分出來的頭髮這兩大區域。

9 繪製垂下來的髮絲的時候，要注意不能畫得太整齊，要有頭髮之間互相遮蓋的感覺，再加上一些凌亂的髮絲，就會很好看了。

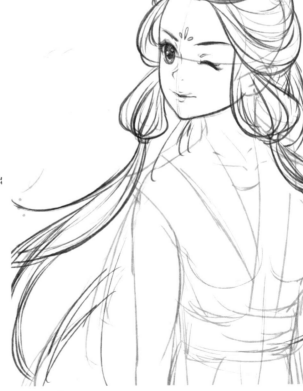

10 最後整體地整理一下頭部的髮絲，甩出來的辮子要有飄逸的感覺。

11 畫完頭髮，再畫頭髮上的花朵，注意花朵的位置以及花瓣之間的關係。

14 畫兩個蝴蝶作為背景裝飾。繪製的時候不用太在意細節，把蝴蝶的動態表現出來就可以了。

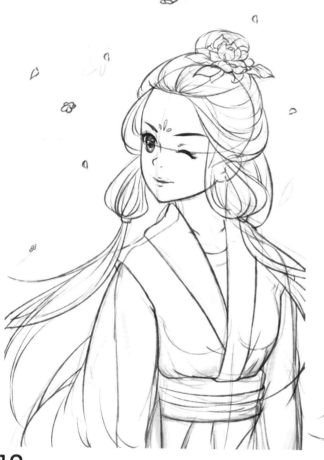

12 接著按照之前的草稿，細化出人物身上的衣服，衣服要符合人體結構。

13 腰帶處可以添加一些花紋作為裝飾，但是花紋不可以添加得很密，要疏密有致。

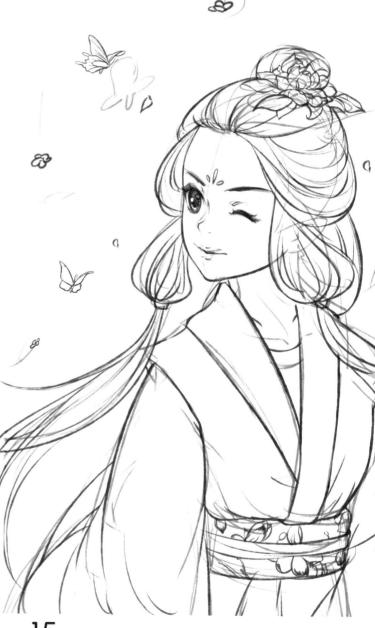

15 畫面的整體效果已經出來了，我們再次調整一下畫面，整理一下衣服的褶皺，處理一下髮型。

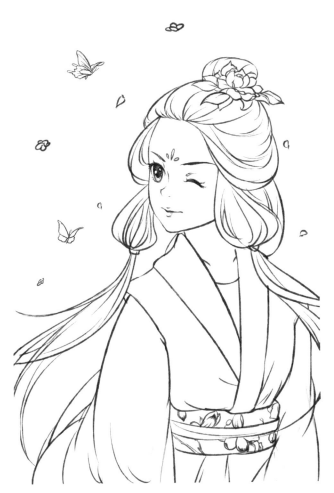

16 將多餘的線條都清理掉，使畫面變得乾淨整潔，或者在拷貝台上再描一下。

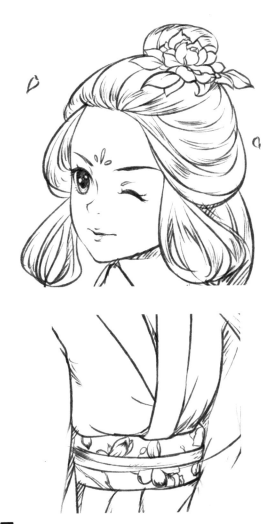

17 按照光影關係添加一些陰影線，強調一下結構，這樣畫面看起來也會比較舒服。

18 對於裝飾品，我們要格外注意一下。可以在花瓣頭部添加一些灰度，這樣看起來細節更多。

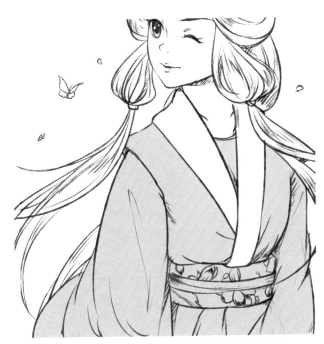

19 開始上色，先為衣服整體塗出一個灰度，手要輕，塗色不可以太重，並要盡量均勻。

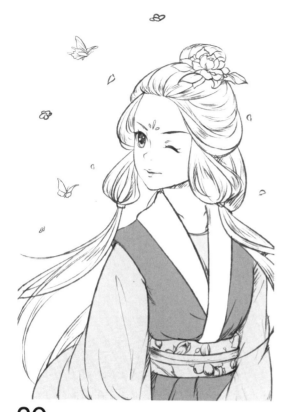

20 緊接著在人物的背心上塗上一層顏色，區分出兩件不同的衣服。

21 在給腰帶上色的時候，可以用比較深的顏色，這樣和衣服的區別比較大，畫面也會比較好看。

22 將花紋顏色全部清理出來，可以直接用橡皮擦出來，或者在之前就不要塗上這部分的顏色。

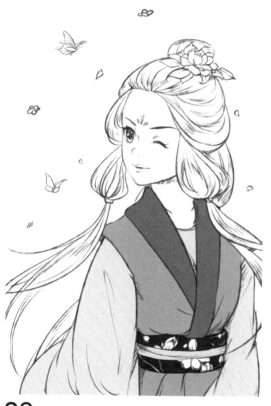

23 之後填上上衣的顏色，也要區分開，否則糊在一起就會很醜。

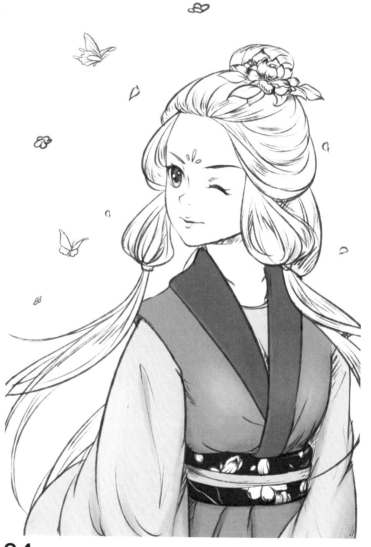

24 畫面已經基本完成了，這個時候我們要用橡皮在胸部、袖子與衣領等地方做一些處理，使畫面看起來更有立體感，也更美觀。

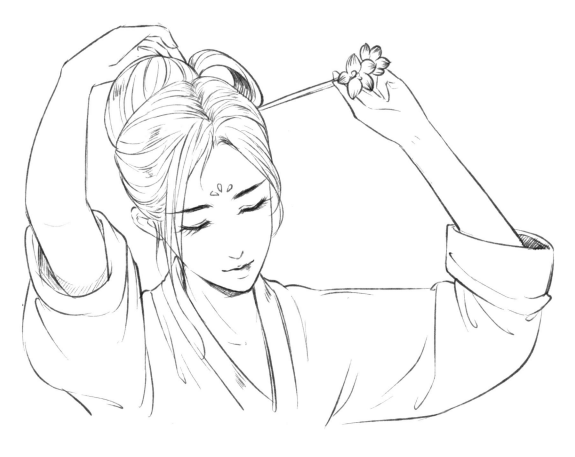

卷貳 青絲萬縷，鬢挽烏雲如墨

在我們的印象中，古

風人物最大的特點就

是那一頭長髮，或整

齊地束起，或隨意地

盤著，或直接垂在腰

際……這一章就讓我

們從頭髮的基礎知識

開始，學習古風人物

髮型的繪製吧！

2.1 告別頭套，頭髮這樣畫更自然

漂亮的頭髮能給筆下的人物增添光彩，從髮際線的高低到髮旋的位置，再到繪製髮梢的筆觸都很重要，在細節上做到無微不至還怕畫不出有魅力的頭髮嗎？

2.1.1 千萬別搞錯髮際線的位置

頭髮的邊際線，就是我們俗稱的髮際線。髮際線的高低影響著五官的協調，所以要想畫出好看的美人，我們就要先瞭解髮際線的位置、形狀，再來繪製頭髮。

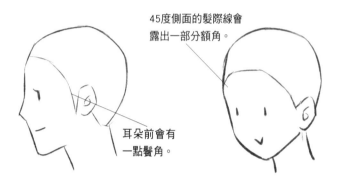

45度側面的髮際線會露出一部分額角。

耳朵前會有一點鬢角。

正面的髮際線處於頭頂和眉毛中間偏上。

後方的髮際線向脖子聚攏。

此女子的髮際線是美人尖形狀，要從根部開始繪製。

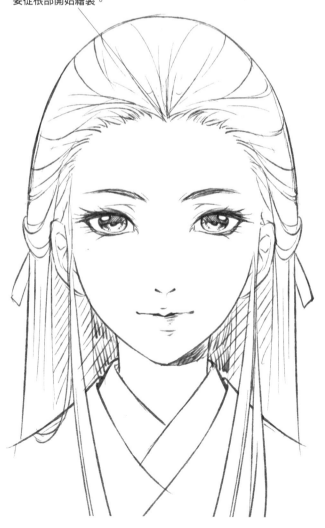

小孩與成年男子的髮際線

· 小孩髮際線　　　· 成年男子髮際線

小孩的髮際線比較圓滑。成年男性的髮際線會偏上一些。大部分人前方髮際線的形狀是平的。

髮際線過高會顯得頭髮少，過低則會顯得額頭很短，髮際線正常的位置在頭頂與眼睛的中間線上。

2.1.2 瞭解頭髮的生長規律

頭髮是從頭皮開始生長的,先是向上生長,到一定長度後就會向下垂,所以頭髮會有一點厚度。下面就跟著我們來學習一下吧。

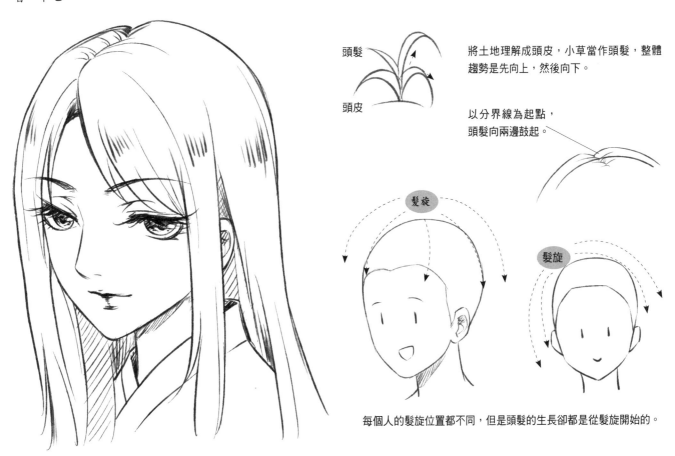

頭髮

頭皮

將土地理解成頭皮,小草當作頭髮,整體趨勢是先向上,然後向下。

以分界線為起點,頭髮向兩邊鼓起。

髮旋

髮旋

每個人的髮旋位置都不同,但是頭髮的生長卻都是從髮旋開始的。

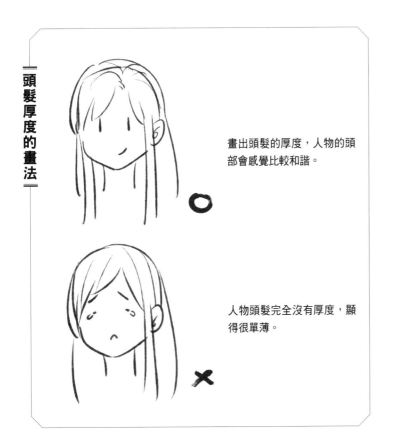

頭髮厚度的畫法

畫出頭髮的厚度,人物的頭部會感覺比較和諧。

人物頭髮完全沒有厚度,顯得很單薄。

頭髮的線條以中間為界,瀏海部分向臉部生長,紮起的部分向腦後下垂。

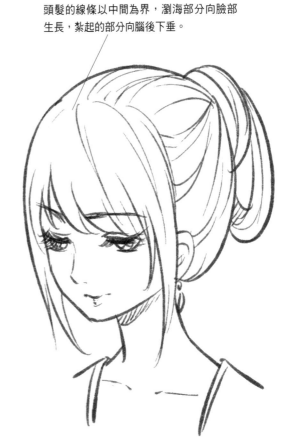

2.1.3 頭髮的用筆與畫法

　　首先表現髮絲的線條要有深淺變化，這樣才能表現出髮絲柔滑的感覺。然後再將頭髮分為一組組的幾何體，讓大家對頭髮的分布以及走向有一個大概的認識。下面我們來看一下吧！

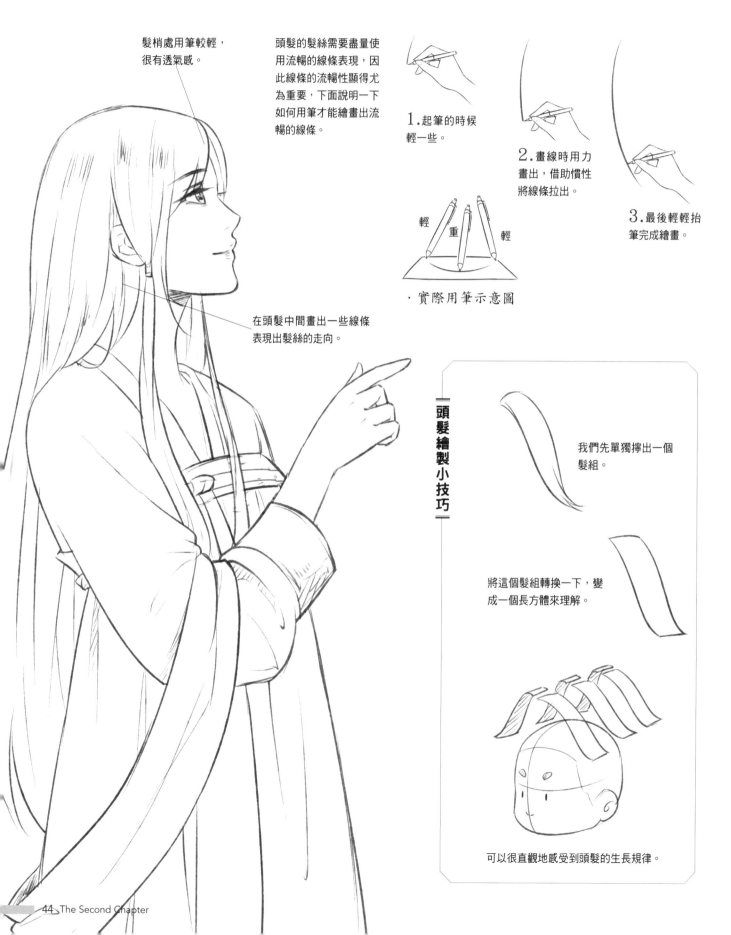

髮梢處用筆較輕，很有透氣感。

頭髮的髮絲需要盡量使用流暢的線條表現，因此線條的流暢性顯得尤為重要，下面說明一下如何用筆才能繪畫出流暢的線條。

1. 起筆的時候輕一些。

2. 畫線時用力畫出，借助慣性將線條拉出。

3. 最後輕輕抬筆完成繪畫。

輕　重　輕

· 實際用筆示意圖

在頭髮中間畫出一些線條表現出髮絲的走向。

頭髮繪製小技巧

我們先單獨擰出一個髮組。

將這個髮組轉換一下，變成一個長方體來理解。

可以很直觀地感受到頭髮的生長規律。

一撮頭髮在收尾的時候要閉合在一起。

尾部分叉會讓人感覺很怪異。

經過梳理後的頭髮比較規整。

沒有打理過的頭髮比較毛糙，周圍有其他髮絲出現。

較為常見的繪製髮絲的方法，只畫出輪廓線和走向。

在髮絲中間繪製排線表現出髮絲的光澤感。這是比較體現質感的表現手法。

表現黑色頭髮的表現手法，在頭髮中間用白色的排線表現出高光。

頭髮紮起一部分，有外力時頭髮會向中間匯聚，垂落的頭髮披散在身上。

陰影用淺淡的排線來表現。

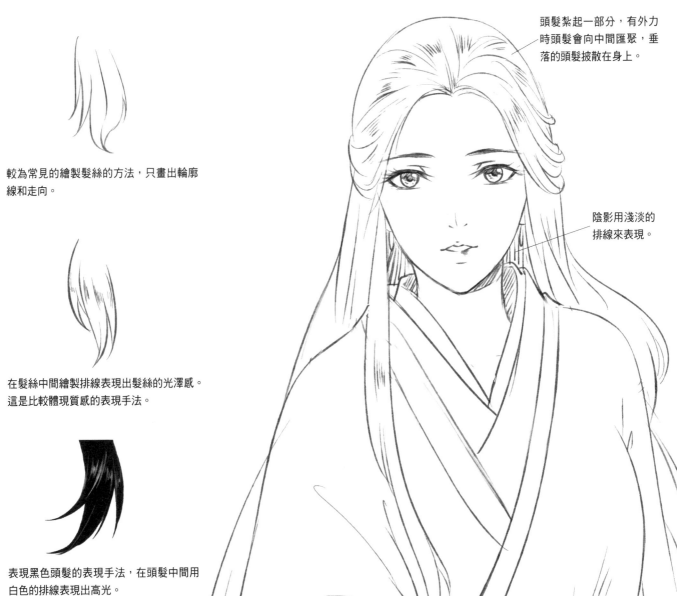

【技巧提升小課堂】

接下來我們就運用前面剛剛學習的繪製頭髮的基礎知識，來繪製一個散髮的女子吧。

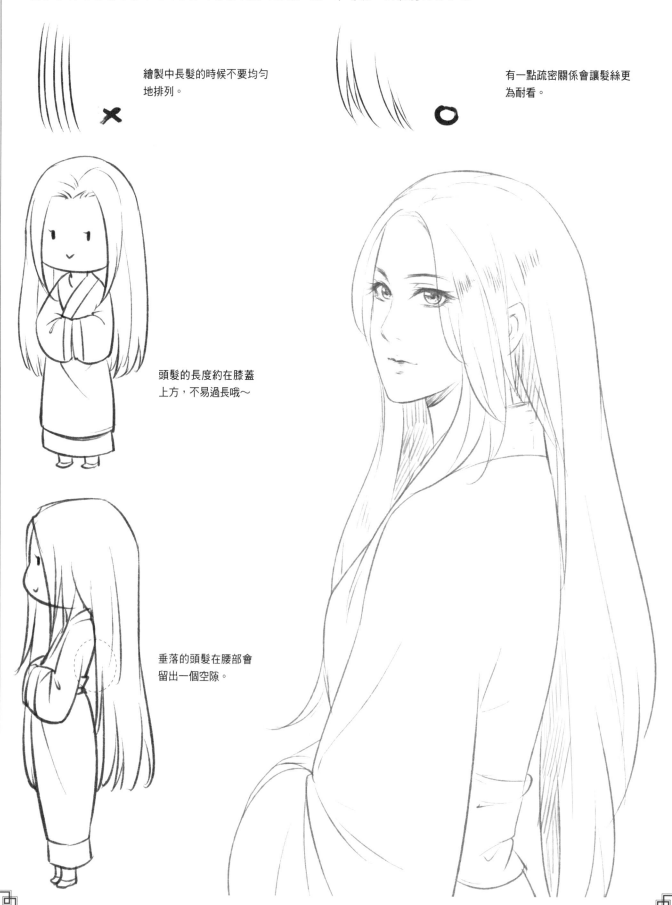

繪製中長髮的時候不要均勻地排列。

有一點疏密關係會讓髮絲更為耐看。

頭髮的長度約在膝蓋上方，不易過長哦～

垂落的頭髮在腰部會留出一個空隙。

2.2 動感秀髮的祕密，我來告訴你

有時候自己繪製的頭髮該飄的時候不飄，不該飄的時候卻到處飄，那是因為我們沒有找準頭髮所受的重力關係。而當有外力介入的情況下，靜態的頭髮和動態的頭髮也是會有一些差異的哦！

2.2.1 靜止頭髮的走向

頭髮靜止的時候受到的最大的力就是地心引力，在它的作用下，頭髮會向下垂，然後向脖子、背、胸膛這些能做支撐的部分靠近。

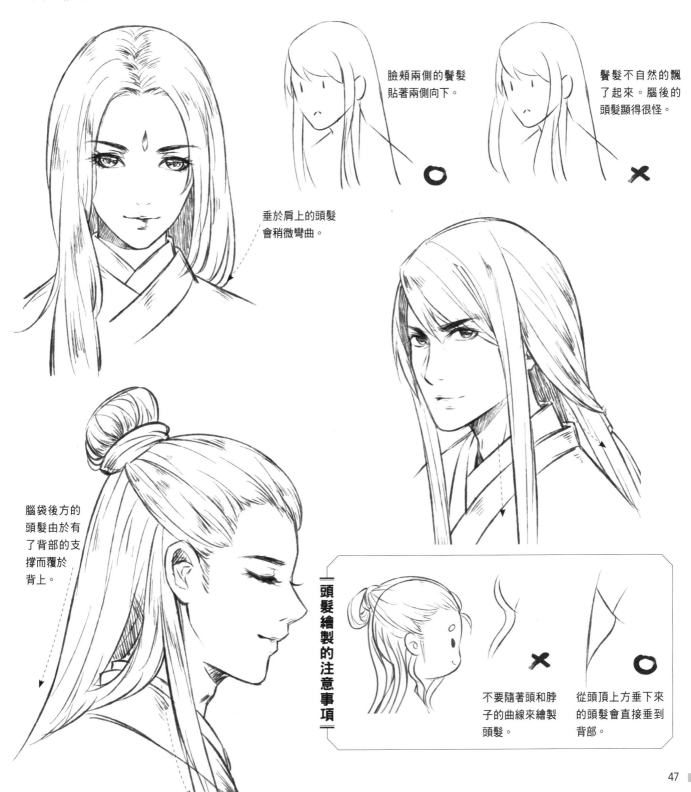

臉頰兩側的鬢髮貼著兩側向下。

鬢髮不自然的飄了起來。腦後的頭髮顯得很怪。

垂於肩上的頭髮會稍微彎曲。

腦袋後方的頭髮由於有了背部的支撐而覆於背上。

頭髮繪製的注意事項

不要隨著頭和脖子的曲線來繪製頭髮。

從頭頂上方垂下來的頭髮會直接垂到背部。

2.2.2 受到外力時頭髮的走向

頭髮受到外力時，會變得與靜止狀態時不同，下面我們列舉了風、水、物體碰撞、落地等幾種外力狀態下頭髮的走向，以進行詳細的分析。

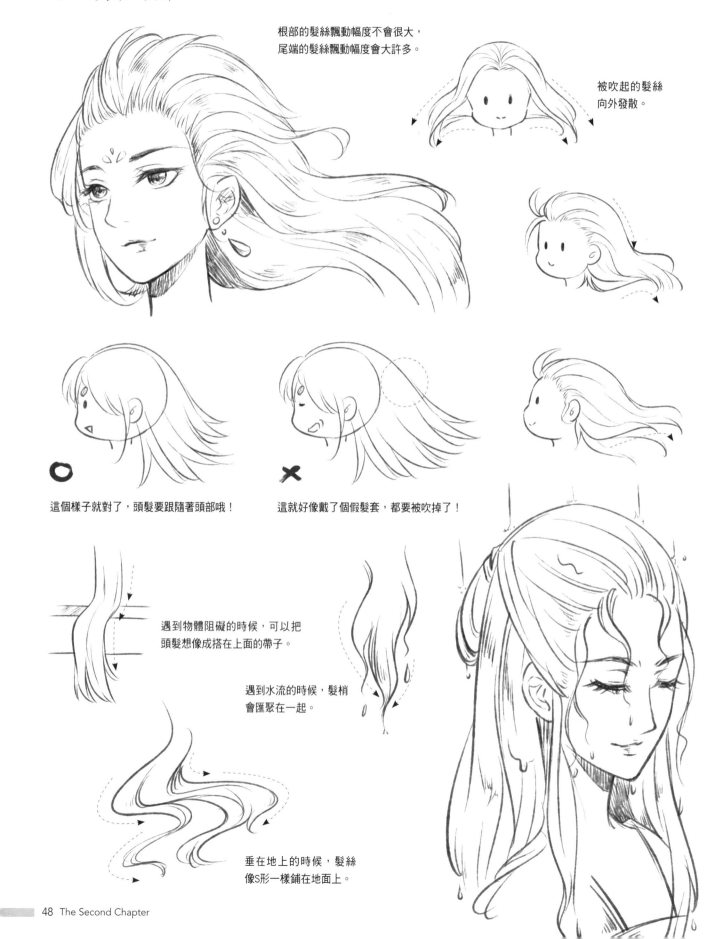

根部的髮絲飄動幅度不會很大，尾端的髮絲飄動幅度會大許多。

被吹起的髮絲向外發散。

這個樣子就對了，頭髮要跟隨著頭部哦！

這就好像戴了個假髮套，都要被吹掉了！

遇到物體阻礙的時候，可以把頭髮想像成搭在上面的帶子。

遇到水流的時候，髮梢會匯聚在一起。

垂在地上的時候，髮絲像S形一樣鋪在地面上。

2.2.3 頭部轉動時頭髮的走向

頭髮與人物的頭部有著不可分割的關係，所以頭部的轉動也會對頭髮的走向產生一定程度的影響。另外左右轉動和上下轉動也存在一定差別哦。

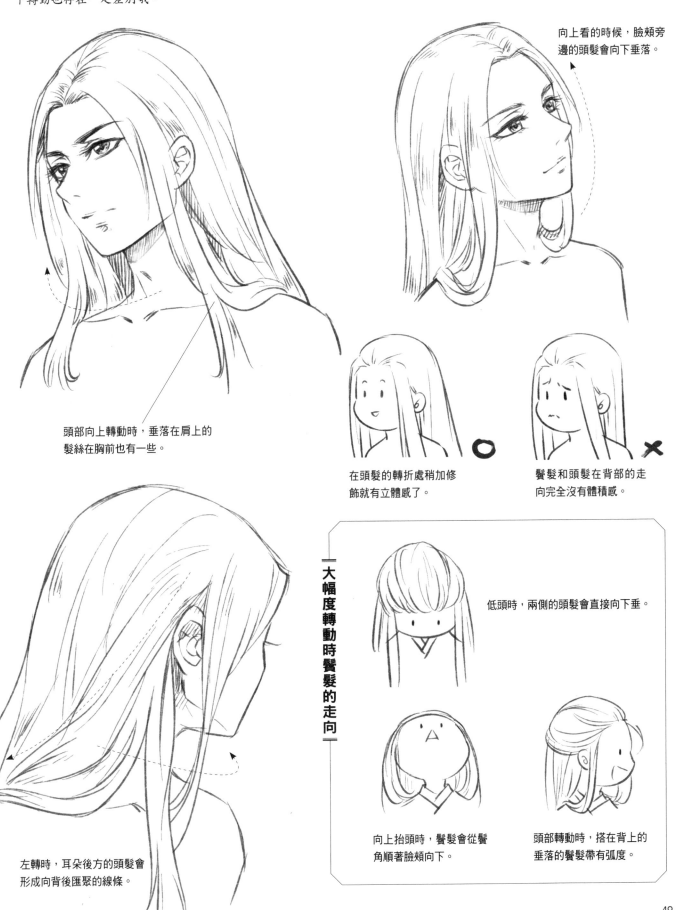

向上看的時候，臉頰旁邊的頭髮會向下垂落。

頭部向上轉動時，垂落在肩上的髮絲在胸前也有一些。

在頭髮的轉折處稍加修飾就有立體感了。

鬢髮和頭髮在背部的走向完全沒有體積感。

左轉時，耳朵後方的頭髮會形成向背後匯聚的線條。

大幅度轉動時鬢髮的走向

低頭時，兩側的頭髮會直接向下垂。

向上抬頭時，鬢髮會從鬢角順著臉頰向下。

頭部轉動時，搭在背上的垂落的鬢髮帶有弧度。

2.3 各朝各代百變髮型，你說了算

一個人的年齡和性格也可以通過髮型來判斷哦！古代成了親的女子會將頭髮盤起，較有身分地位的男子會束冠，帥氣的劍客則會將頭髮紮成大馬尾的樣子！下面一起來畫一畫吧！

2.3.1 優雅的束髮

束髮是古代男子最常用的髮型，將頭髮束在頭頂，挽成一個髮髻，造型簡單大方，可以展現出男子的英氣。女子的束髮則與男子的不同，是束於背後的。

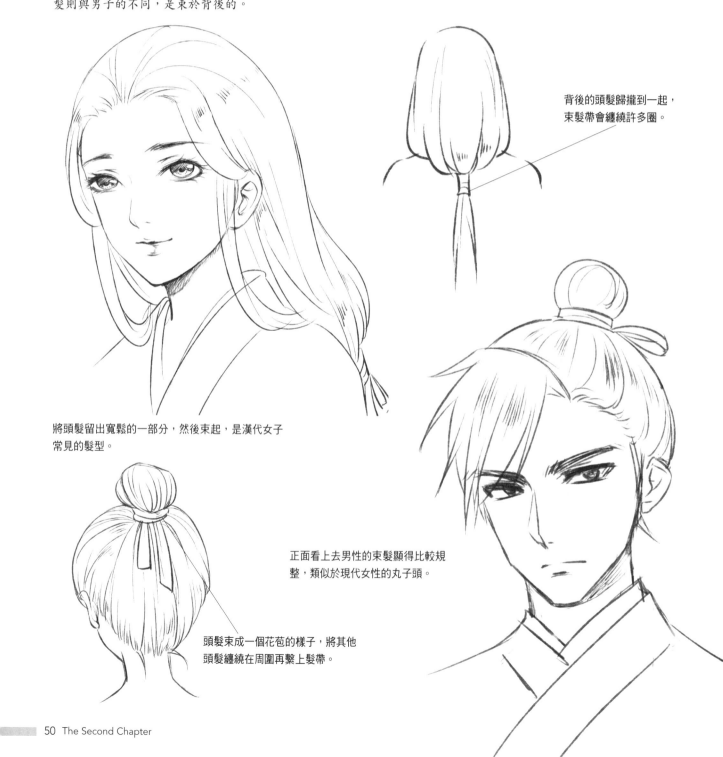

背後的頭髮歸攏到一起，束髮帶會纏繞許多圈。

將頭髮留出寬鬆的一部分，然後束起，是漢代女子常見的髮型。

正面看上去男性的束髮顯得比較規整，類似於現代女性的丸子頭。

頭髮束成一個花苞的樣子，將其他頭髮纏繞在周圍再繫上髮帶。

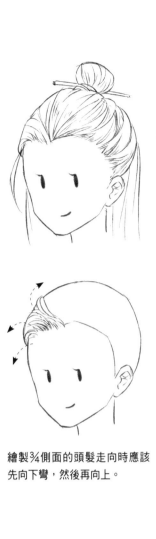

較為君子的髮式是上半部分的頭髮束起，然後留出一部分垂於肩上。

女生的髮型就相對柔和一些，瀏海要厚實一點。

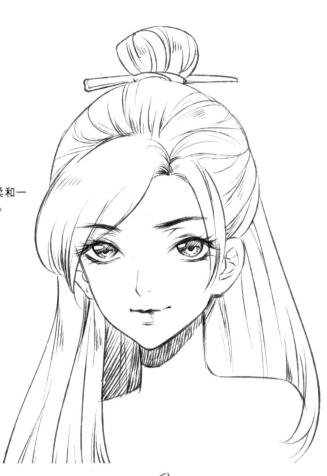

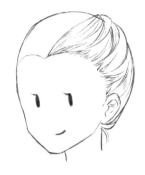

繪製¾側面的頭髮走向時應該先向下彎，然後再向上。

繪製紮起的束髮時，將頭髮想像成一組一組的，其他的線條都向腦後聚攏。

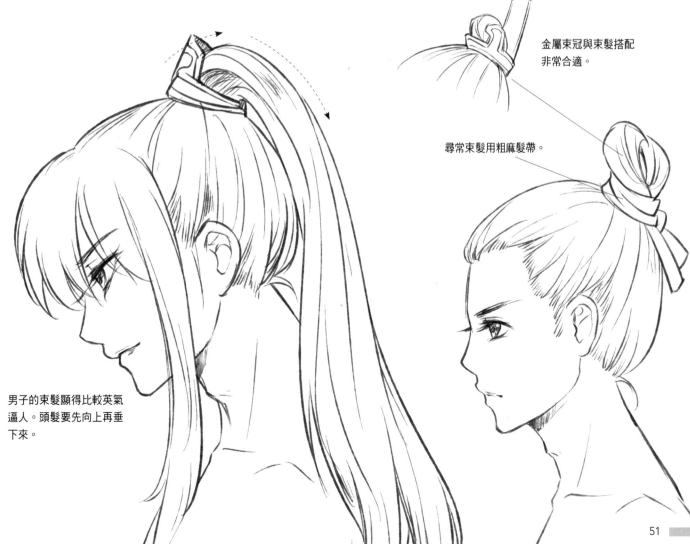

金屬束冠與束髮搭配非常合適。

尋常束髮用粗麻髮帶。

男子的束髮顯得比較英氣逼人。頭髮要先向上再垂下來。

51

2.3.2 靈巧的辮子

在古代，女子編辮子是比較常見的，而說起男性的辮子，大家可能最先浮現腦海的都是清朝男子的髮型吧。這種髮型具有不同於漢族的少數民族特色，非常有代表性。

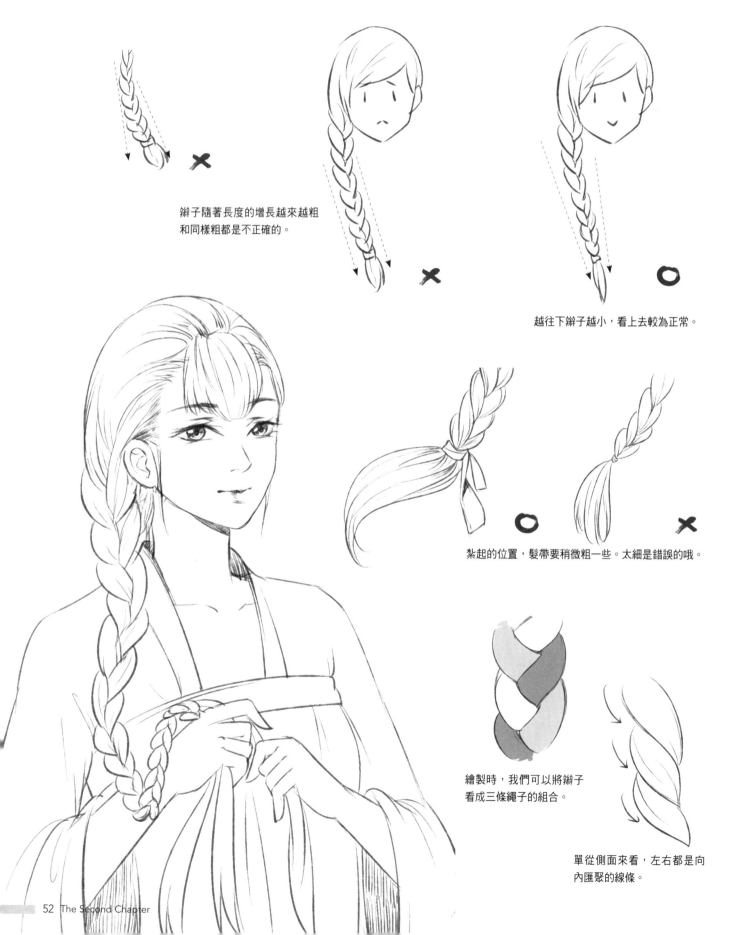

辮子隨著長度的增長越來越粗和同樣粗都是不正確的。

越往下辮子越小，看上去較為正常。

紮起的位置，髮帶要稍微粗一些。太細是錯誤的哦。

繪製時，我們可以將辮子看成三條繩子的組合。

單從側面來看，左右都是向內匯聚的線條。

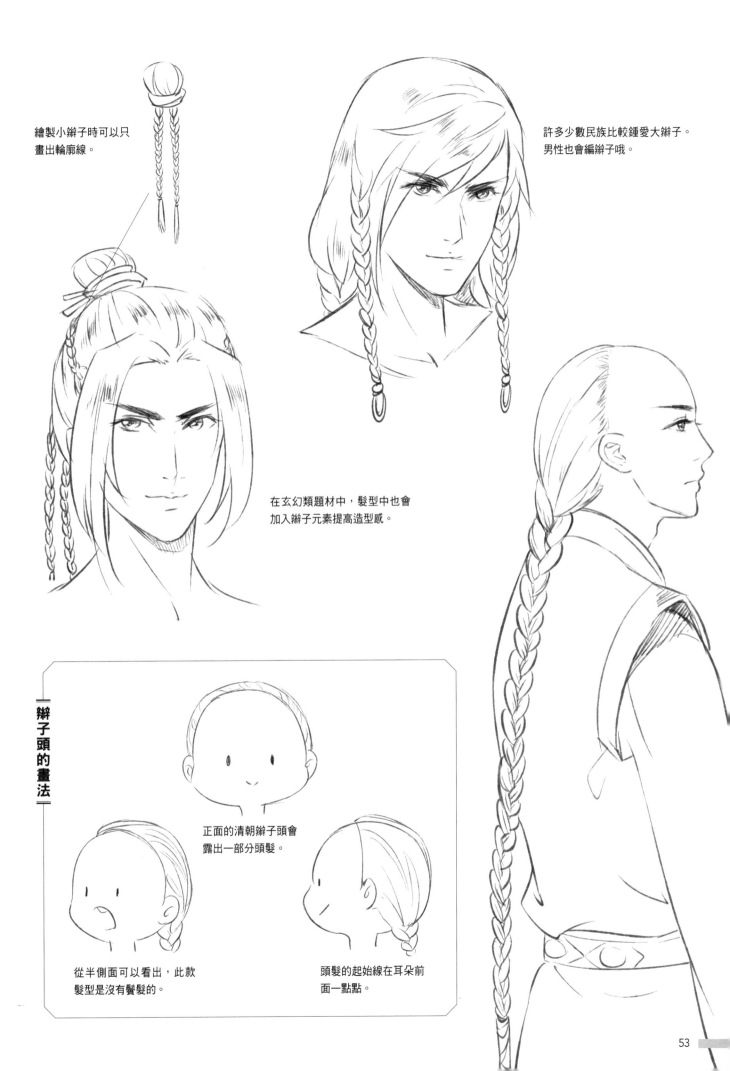

繪製小辮子時可以只
畫出輪廓線。

許多少數民族比較鍾愛大辮子。
男性也會編辮子哦。

在玄幻類題材中，髮型中也會
加入辮子元素提高造型感。

辮子頭的畫法

正面的清朝辮子頭會
露出一部分頭髮。

從半側面可以看出，此款
髮型是沒有鬢髮的。

頭髮的起始線在耳朵前
面一點點。

2.3.3 俐落的盤髮

盤髮是一種比較出彩的古風髮型。頭髮造型千變萬化，不同時期呈現出不同的款式。雖然盤髮造型看上去比較複雜，不過不需要擔心，只要掌握了繪製方法照樣也可以畫出美美的盤髮！

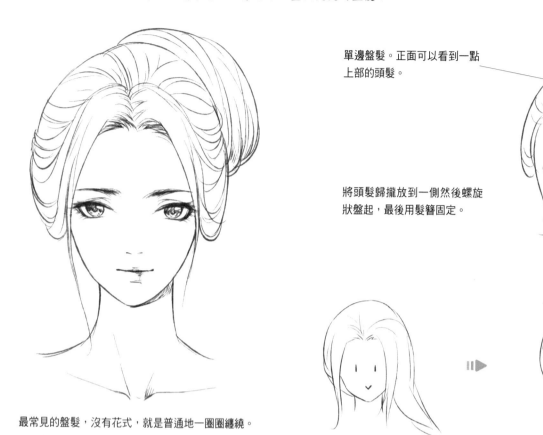

單邊盤髮。正面可以看到一點上部的頭髮。

將頭髮歸攏放到一側然後螺旋狀盤起，最後用髮簪固定。

最常見的盤髮，沒有花式，就是普通地一圈圈纏繞。

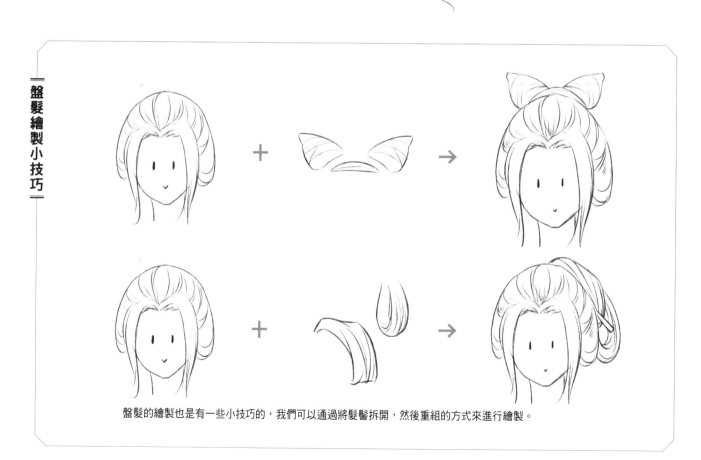

盤髮繪製小技巧

盤髮的繪製也是有一些小技巧的，我們可以通過將髮髻拆開，然後重組的方式來進行繪製。

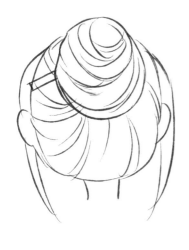

從背面可看到盤髮的形狀，
呈螺旋狀。

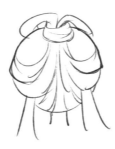

背面從兩邊向中間向上盤起，整體
呈人字狀。

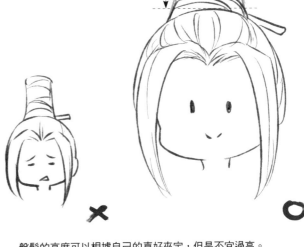

盤髮的高度可以根據自己的喜好來定，但是不宜過高。

彎曲的頭髮的畫法

一撮鬢髮可以先將其理解成片狀。

然後將這個片狀變得圓滑一些，在底
端加上厚度和髮絲。

沒有厚度的畫法感覺上會很怪。

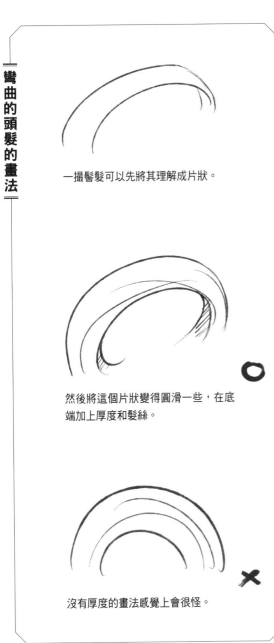

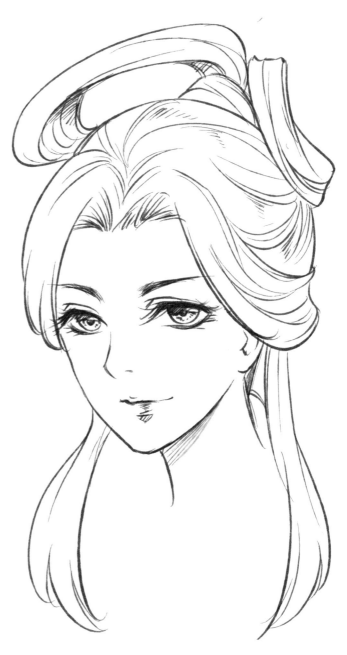

學習了如何繪製不同造型的盤髮後，下面我們來欣賞一下各種造型的古風女性盤髮吧！

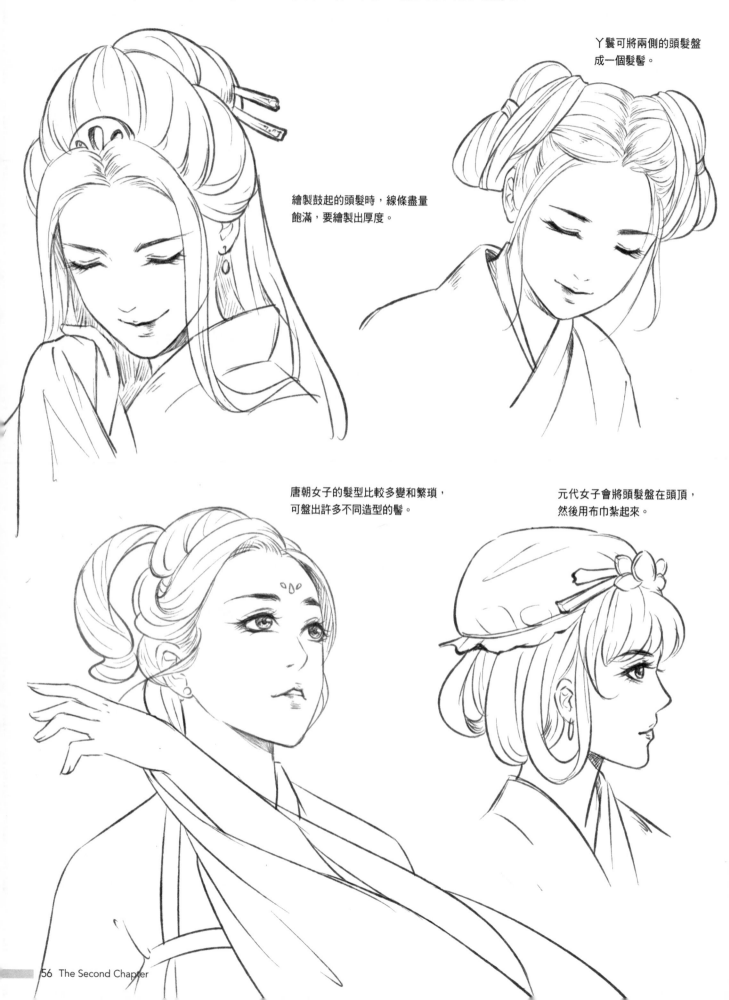

丫鬟可將兩側的頭髮盤成一個髮髻。

繪製鼓起的頭髮時，線條盡量飽滿，要繪製出厚度。

唐朝女子的髮型比較多變和繁瑣，可盤出許多不同造型的髻。

元代女子會將頭髮盤在頭頂，然後用布巾紮起來。

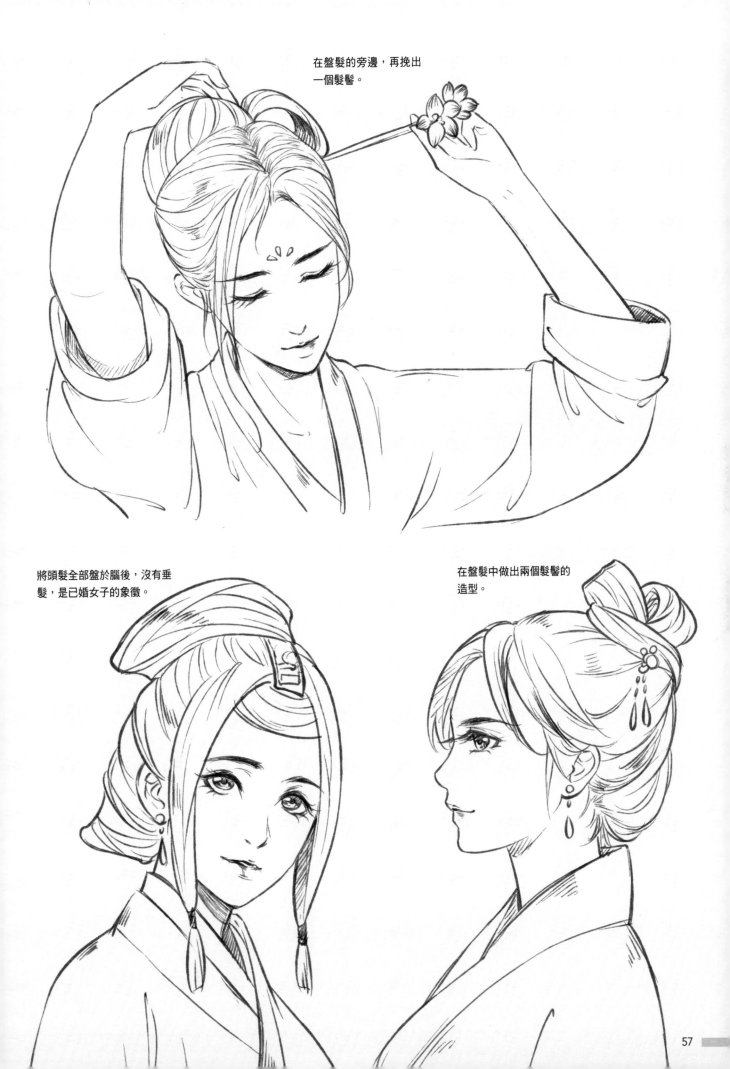

在盤髮的旁邊，再挽出
一個髮髻。

將頭髮全部盤於腦後，沒有垂
髮，是已婚女子的象徵。

在盤髮中做出兩個髮髻的
造型。

【技巧提升小課堂】

學了那麼多款髮型，現在我們就來繪畫屬於自己的古風髮型吧！

彎曲的斜瀏海，帶有現代元素的捲曲。

可以從最近很火的電視劇中尋找靈感哦！

單邊螺髻並垂落一些髮絲，也是比較現代的款！

2.4 Q版古風髮型，這樣畫才萌

想要畫出好看的Q版髮型嗎？Q版髮型不是看上去那麼簡單哦，髮絲的減少，髻髮的圓滑轉換，再配上原有的造型特點就可以畫出簡單又有細節的Q版人物髮型了！

2.4.1 由繁至簡的髮型轉化

將複雜的東西變簡單，最直接的方法就是提煉出重點特徵，髮型也一樣。我們先分析正常的古風人物髮型特徵，然後將其提煉出來，之後用簡潔的線條繪製成古風Q版髮型。

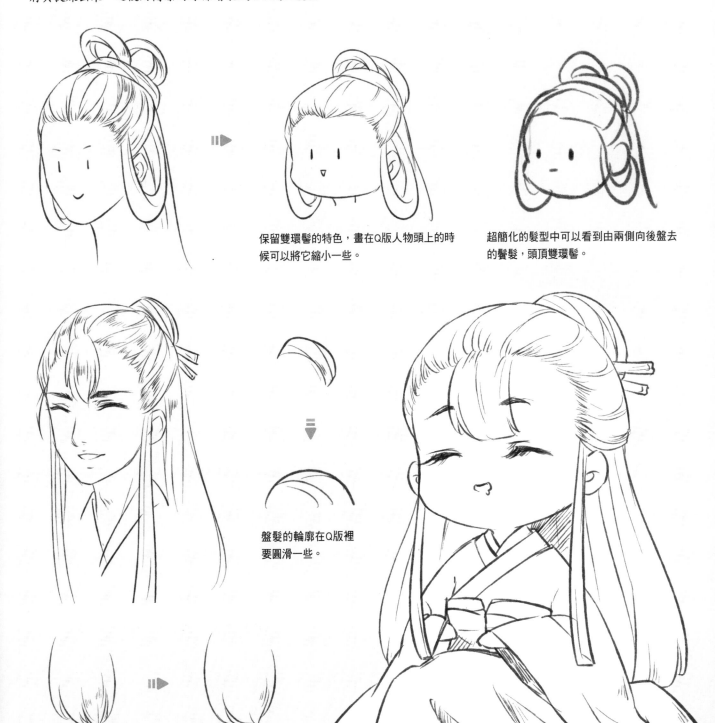

保留雙環髻的特色，畫在Q版人物頭上的時候可以將它縮小一些。

超簡化的髮型中可以看到由兩側向後盤去的鬢髮，頭頂雙環髻。

盤髮的輪廓在Q版裡要圓滑一些。

將細碎的髮絲歸攏在一起，看上去更加簡潔可愛。

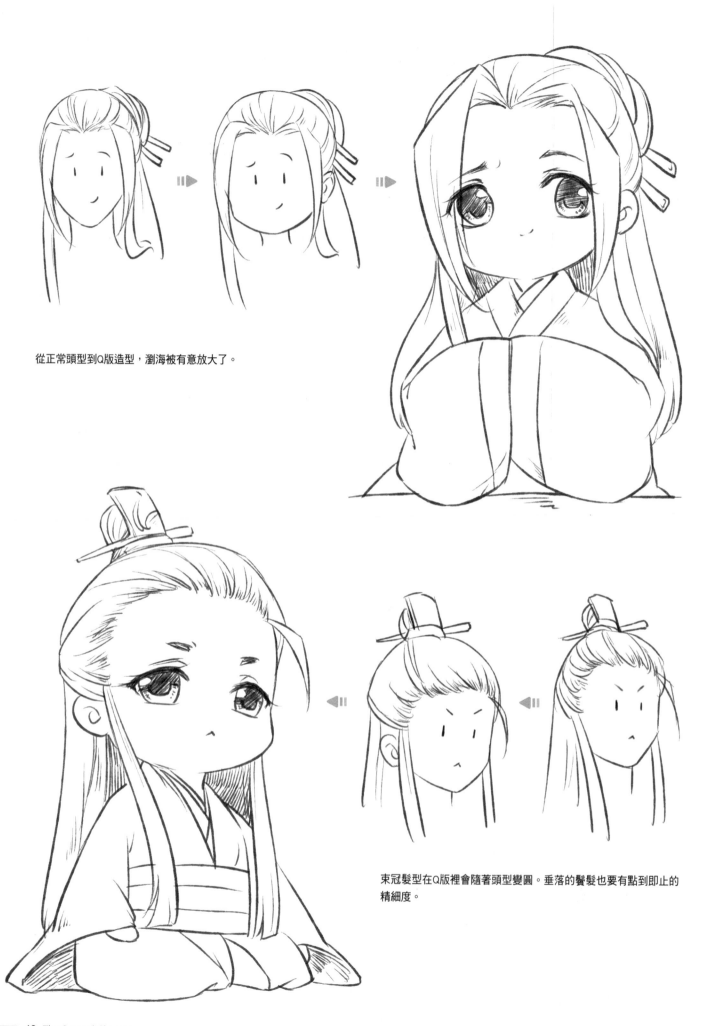

從正常頭型到Q版造型，瀏海被有意放大了。

束冠髮型在Q版裡會隨著頭型變圓。垂落的鬢髮也要有點到即止的精細度。

2.4.2 Q版古風人物的各種髮型

　　我們先用看上去較為直觀的小人來介紹髮型的特徵，然後在第一個小人的基礎上增加頭髮和身體細節，最後通過對前面小人的髮型的理解開始繪製一個完整的Q版人物，這樣是不是更好理解了呢？

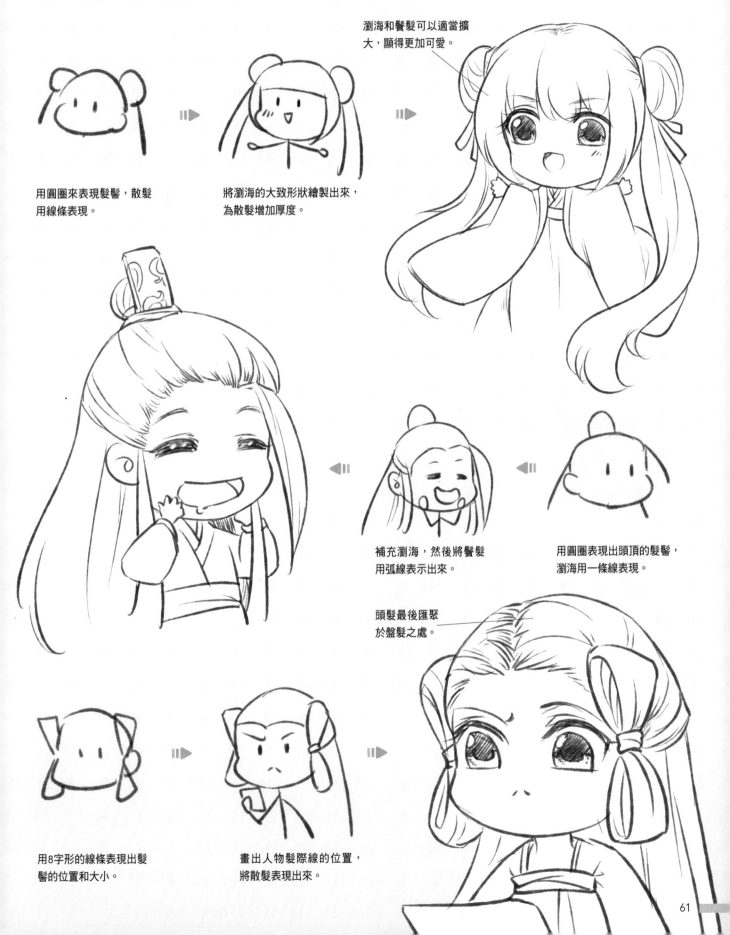

瀏海和鬢髮可以適當擴大，顯得更加可愛。

用圓圈來表現髮髻，散髮用線條表現。

將瀏海的大致形狀繪製出來，為散髮增加厚度。

用圓圈表現出頭頂的髮髻，瀏海用一條線表現。

補充瀏海，然後將鬢髮用弧線表示出來。

頭髮最後匯聚於盤髮之處。

用8字形的線條表現出髮髻的位置和大小。

畫出人物髮際線的位置，將散髮表現出來。

61

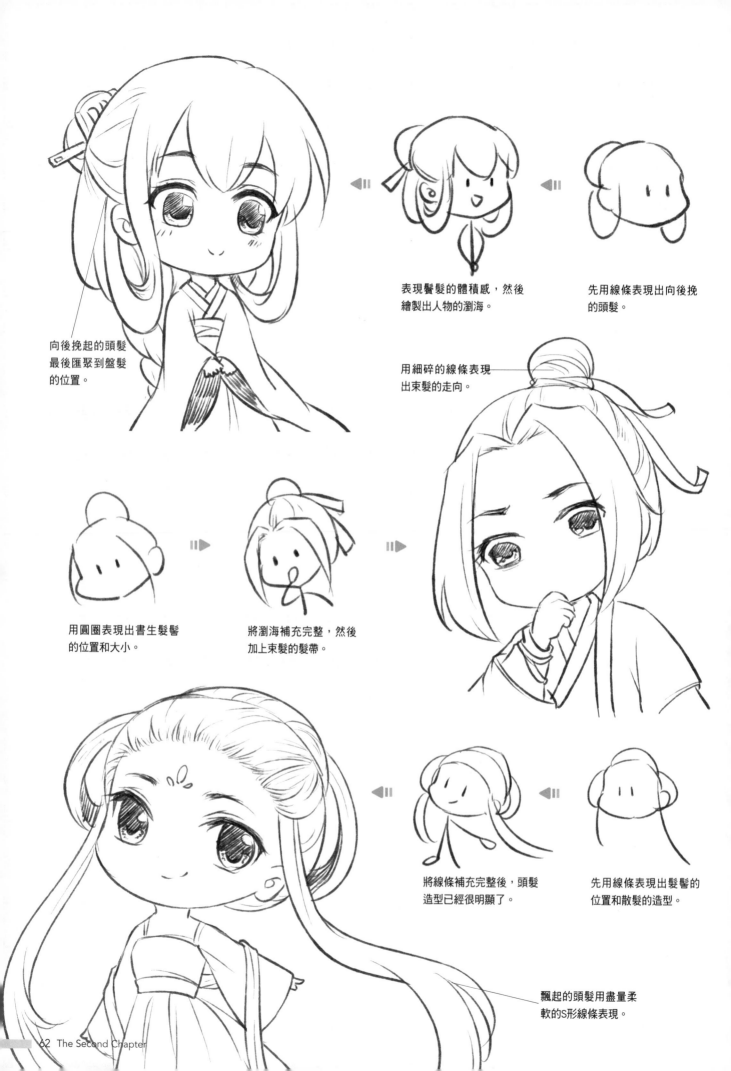

表現鬢髮的體積感，然後繪製出人物的瀏海。

先用線條表現出向後挽的頭髮。

向後挽起的頭髮最後匯聚到盤髮的位置。

用細碎的線條表現出束髮的走向。

用圓圈表現出書生髮髻的位置和大小。

將瀏海補充完整，然後加上束髮的髮帶。

將線條補充完整後，頭髮造型已經很明顯了。

先用線條表現出髮髻的位置和散髮的造型。

飄起的頭髮用盡量柔軟的S形線條表現。

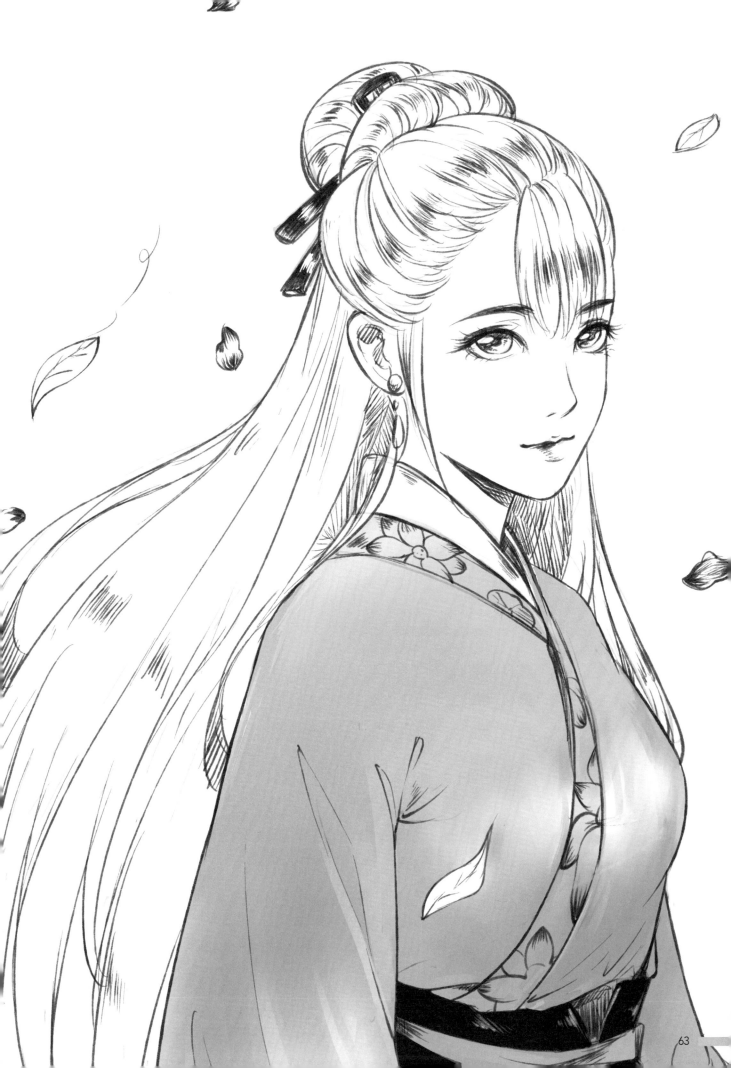

2.5 繪畫演練—芳華

學了那麼多髮型的畫法,接下來我們來繪製一個盤髮少女吧!少女的上半部分頭髮盤起,下半部分頭髮自然垂落,隨風舞動。

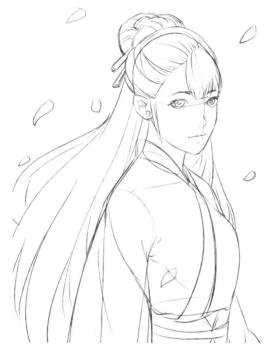

1 將大致的草稿繪製出來,這一步不需要考慮太多,主要是表現出頭部的造型和動態以及大致的服飾輪廓。

2 根據草稿先繪製出人物的身體結構圖,人物是60度左右側著身子的造型,所以一側的手臂看不見。

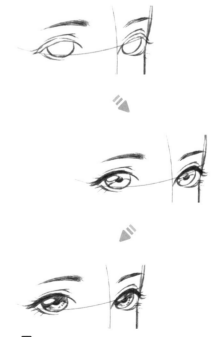

3 開始勾線,根據人物身體結構圖勾勒出人物的臉部輪廓。

4 根據十字線的位置確定出五官的位置,嘴部可以用一些細碎的線條繪製出唇妝。

5 先繪製出眼球的形狀,然後確定瞳孔和高光的形狀,將眼瞼和瞳孔塗黑,最後用短線繪製出瞳仁。

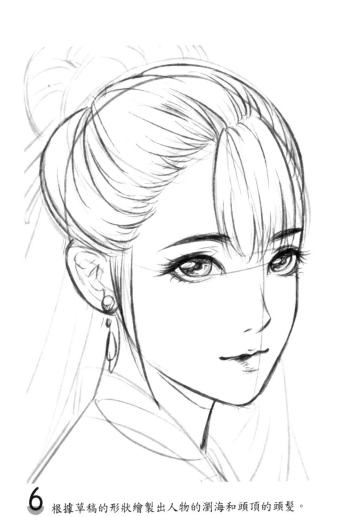

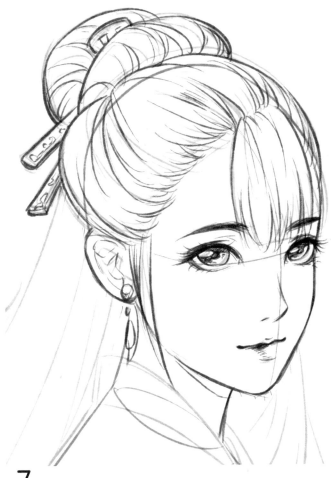

6 根據草稿的形狀繪製出人物的瀏海和頭頂的頭髮。

7 然後將髮髻的頭髮繪製出來，髮簪的用筆可以硬一些。

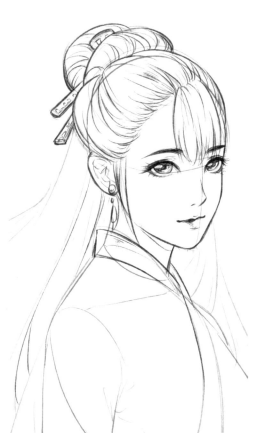

8 頭頂的頭髮繪製完成之後，再將衣領勾勒出來。

9 然後根據草稿先繪製出最內一層的髮絲。

10 然後繪製出最外層的髮絲，要把握住髮絲的走向。

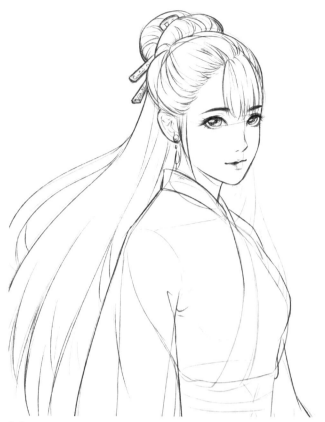

11 身後的頭髮處理好後，繼續勾勒人物的肩膀及衣袖。

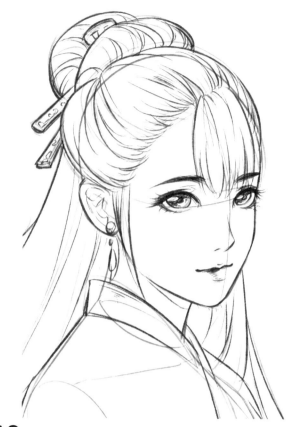

12 然後將少女臉部左側的頭髮補充完整。

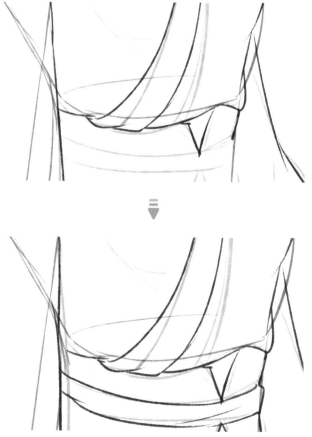

13 進一步繪製出人物的腰帶，先繪製出最上面的一層，然後繪製出最後一層。

14 在對襟上繪製出蓮花圖案的花紋，不必繪製得過滿。

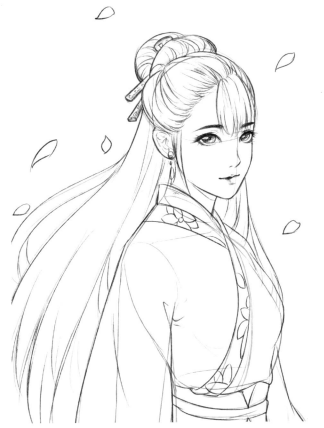

15 接著繪製出周圍背景的落葉，線條柔軟一些，盡量繪製出飄落的感覺。

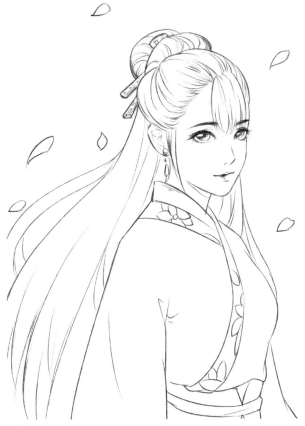

16 線稿完成之後，擦除多餘的線條讓畫面感覺更加完整一些。

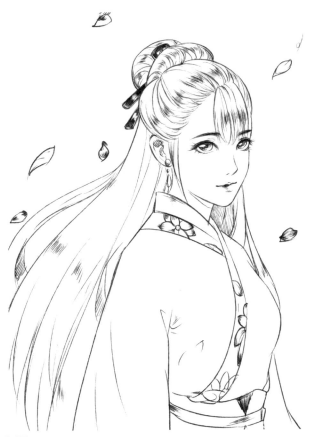

17 用豎線繪製出人物頭髮的光感，然後在髮簪處用排線將髮簪塗黑。

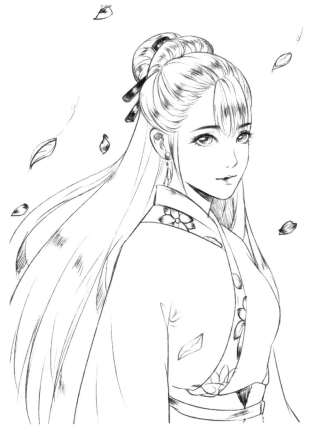

18 在人物脖子下方繪製出陰影，讓人物更加立體，以突出頭部。

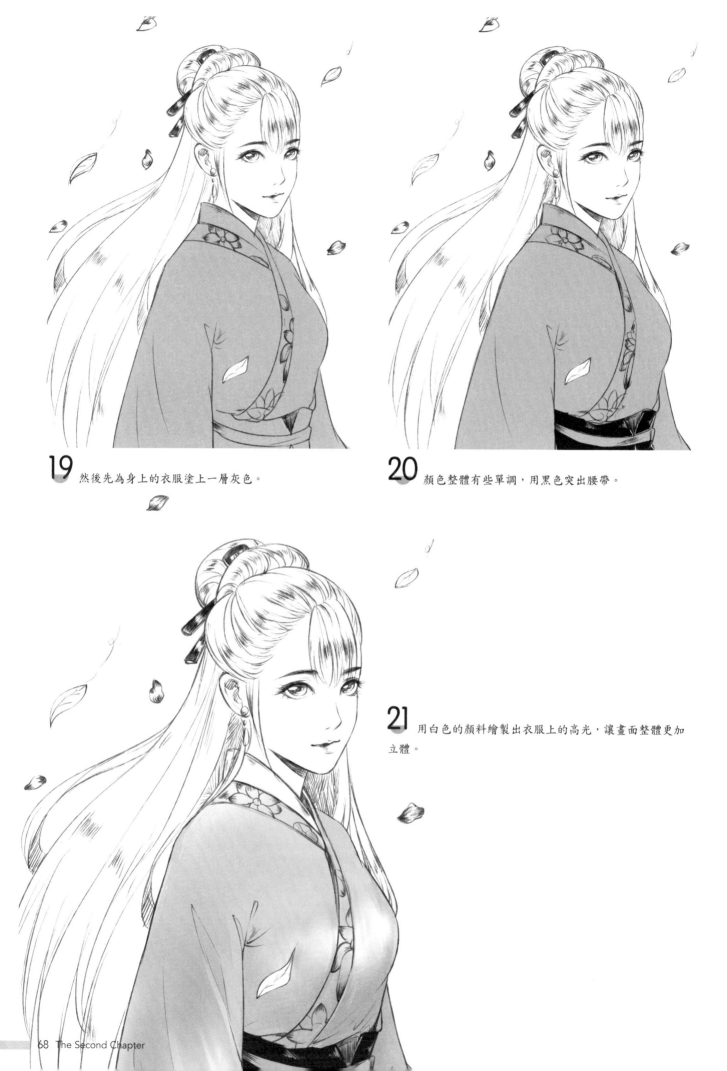

19 然後先為身上的衣服塗上一層灰色。

20 顏色整體有些單調，用黑色突出腰帶。

21 用白色的顏料繪製出衣服上的高光，讓畫面整體更加立體。

卷參 拈花拂柳，執手紅塵阡陌

我們總是羨慕大師筆
下的才子佳人的溫柔
典雅，俠客武將的豪
情萬丈，殊不知這些
角色的『靈魂』塑造
不僅僅來源於豐富的
面部表現，貼合角色
的動作表現也是必不
可少的！

3.1 美人在骨不在皮，畫出古人好身材

常常畫一種身材是不是覺得有點膩？有時候也想嘗試一下不同體形的人物吧？但是想要隨心所欲地改變頭身比，不學點基礎知識怎麼能行呢？

3.1.1 懂點解剖很重要

　　肌肉和骨骼相當於人體的基調。古風人物的人體亦是如此！只有先對肌肉和骨架有一定的理解之後，才能繪製出正常的人體。我們先用一副比較完整的人體來進行骨架和肌肉的講解，這能夠很好地幫助我們後期對古風人物姿態的塑造。

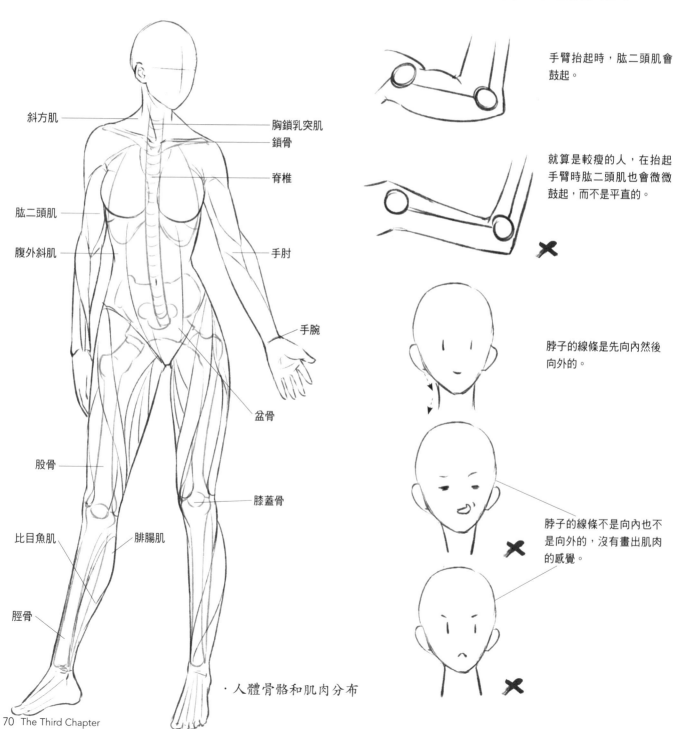

斜方肌

胸鎖乳突肌
鎖骨

脊椎

肱二頭肌

腹外斜肌

手肘

手腕

盆骨

股骨

膝蓋骨

比目魚肌　腓腸肌

脛骨

· 人體骨骼和肌肉分布

手臂抬起時，肱二頭肌會鼓起。

就算是較瘦的人，在抬起手臂時肱二頭肌也會微微鼓起，而不是平直的。

脖子的線條是先向內然後向外的。

脖子的線條不是向內也不是向外的，沒有畫出肌肉的感覺。

3.1.2 瞭解古風人物的頭身比

古風人物以高挑修長為主，加上華麗飄逸的古風造型，仙氣十足。以前老是看到書上寫著某某古人身高幾尺有餘，那他們的頭身比到底又是多少呢？且讓我們來看看常見的古風人物頭身比吧！

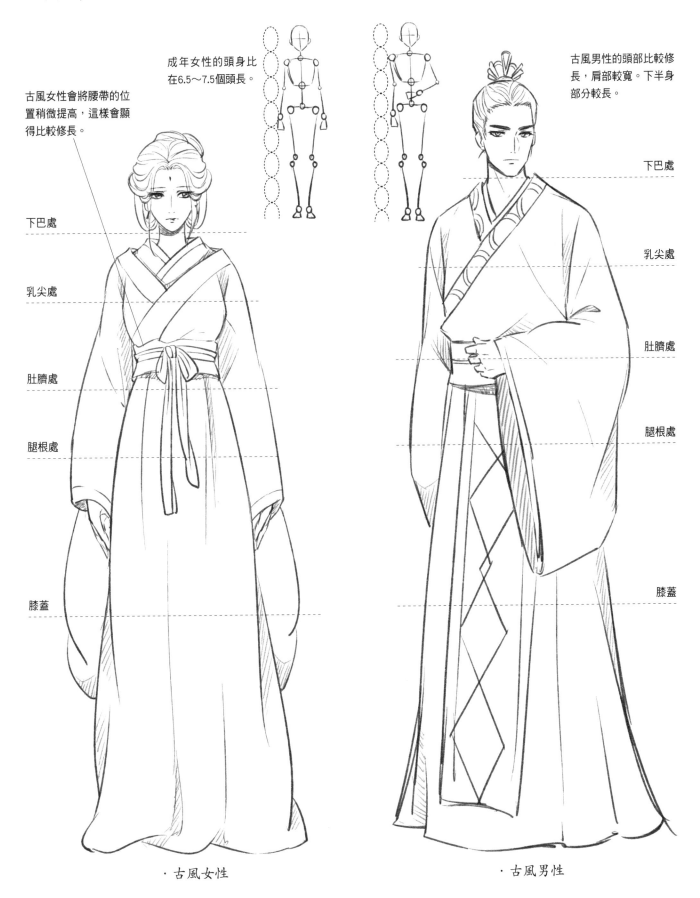

成年女性的頭身比在6.5～7.5個頭長。

古風男性的頭部比較修長，肩部較寬。下半身部分較長。

古風女性會將腰帶的位置稍微提高，這樣會顯得比較修長。

下巴處

乳尖處

肚臍處

腿根處

膝蓋

下巴處

乳尖處

肚臍處

腿根處

膝蓋

· 古風女性

· 古風男性

3.1.3 古風男女身材的異同

古風的人物都比較寫實，男女身體的特點不如日漫裡面表現得那麼誇張，但是他們身體特點上的對比還是存在一些差異的，男性的威武和女性的柔弱從肢體上就可以體現出來。

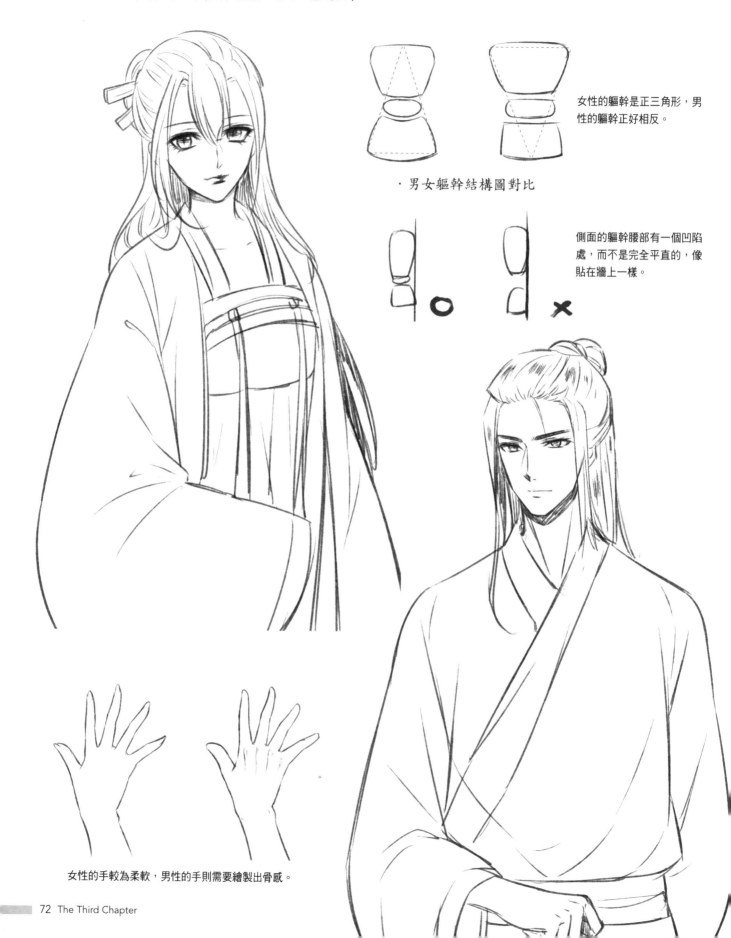

女性的軀幹是正三角形，男性的軀幹正好相反。

· 男女軀幹結構圖對比

側面的軀幹腰部有一個凹陷處，而不是完全平直的，像貼在牆上一樣。

女性的手較為柔軟，男性的手則需要繪製出骨感。

【技巧提升小課堂】

作為支撐人體的骨架，許多問題都可以從其身上反映出來。下面我們來繪製一個7.5頭身的女性吧。

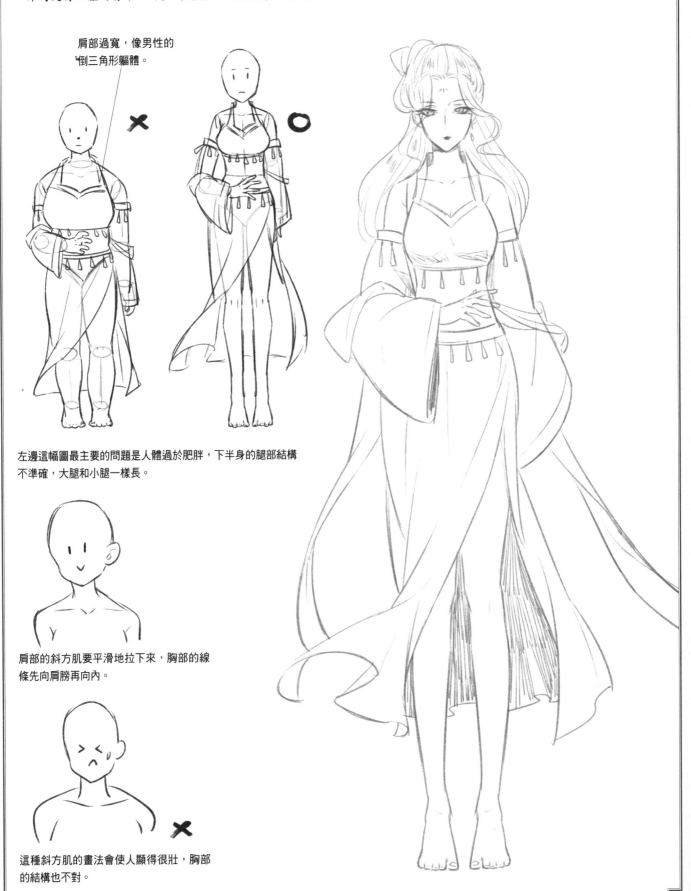

肩部過寬，像男性的倒三角形軀體。

左邊這幅圖最主要的問題是人體過於肥胖，下半身的腿部結構不準確，大腿和小腿一樣長。

肩部的斜方肌要平滑地拉下來，胸部的線條先向肩膀再向內。

這種斜方肌的畫法會使人顯得很壯，胸部的結構也不對。

3.2 軒昂之質娉婷之姿，換角度不難畫

很多時候我們都只喜歡畫大頭，多年以後發現別人都是大師了而自己還只會畫大頭，嗚嗚嗚！所以要身體動作兩不誤！！繪製基本動作從我做起！！

3.2.1 古風人物的常見靜態

古風人物的靜態動作也包括站、坐、跪、躺，那麼如何將這些動作表現得優雅又有韻味呢？祕訣就在於我們在找好重心的同時也要多觀察男女動作的細節。

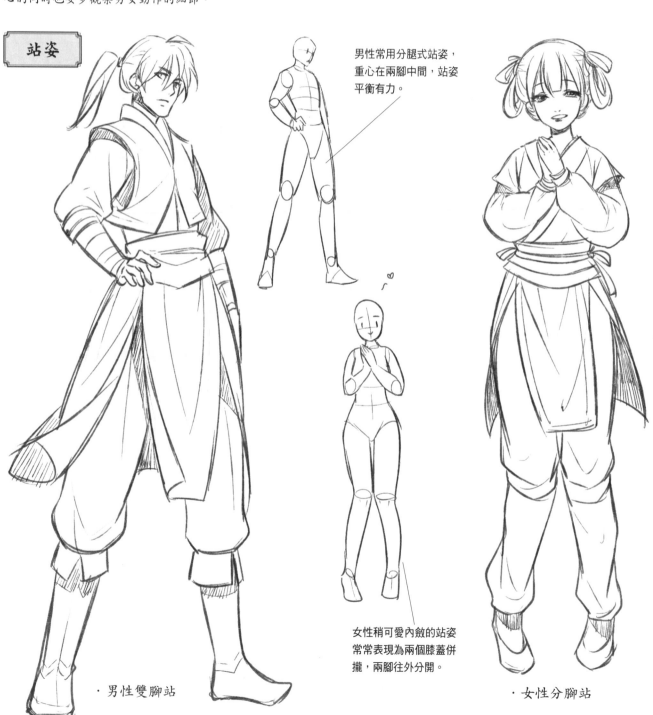

站姿

男性常用分腿式站姿，重心在兩腳中間，站姿平衡有力。

女性稍可愛內斂的站姿常常表現為兩個膝蓋併攏，兩腳往外分開。

· 男性雙腳站

· 女性分腳站

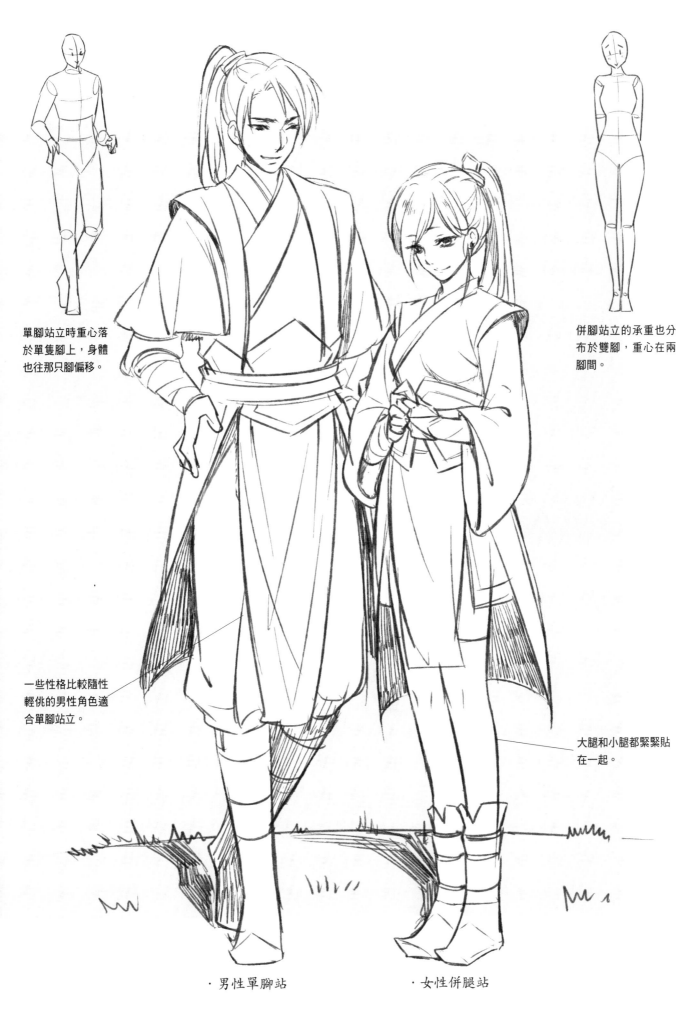

單腳站立時重心落
於單隻腳上，身體
也往那只腳偏移。

併腳站立的承重也分
布於雙腳，重心在兩
腳間。

一些性格比較隨性
輕佻的男性角色適
合單腳站立。

大腿和小腿都緊緊貼
在一起。

· 男性單腳站

· 女性併腿站

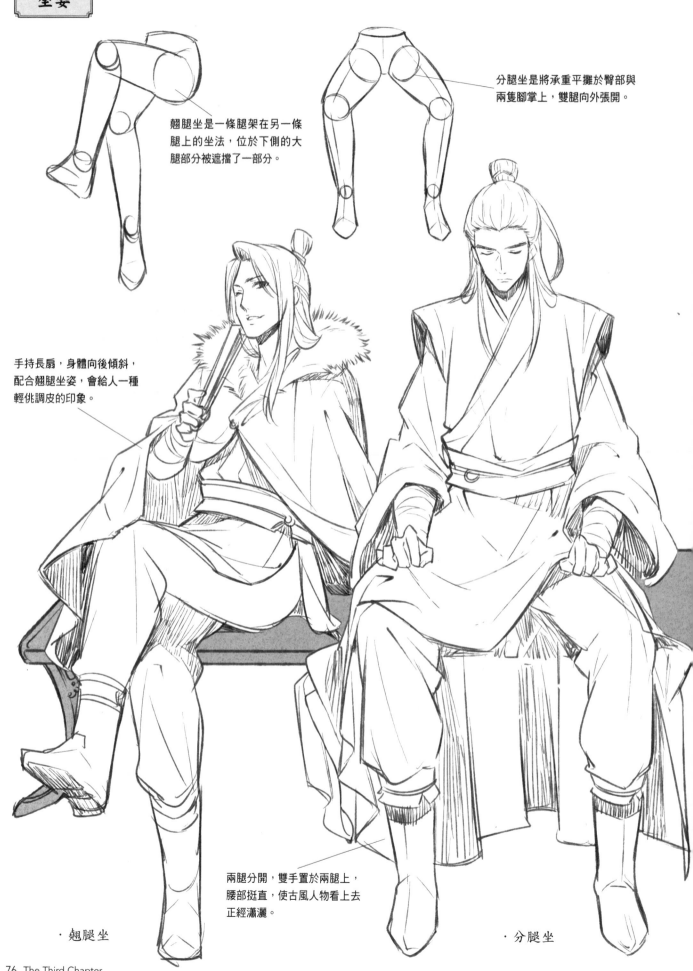

坐姿

翹腿坐是一條腿架在另一條腿上的坐法，位於下側的大腿部分被遮擋了一部分。

分腿坐是將承重平攤於臀部與兩隻腳掌上，雙腿向外張開。

手持長扇，身體向後傾斜，配合翹腿坐姿，會給人一種輕佻調皮的印象。

兩腿分開，雙手置於兩腿上，腰部挺直，使古風人物看上去正經瀟灑。

· 翹腿坐

· 分腿坐

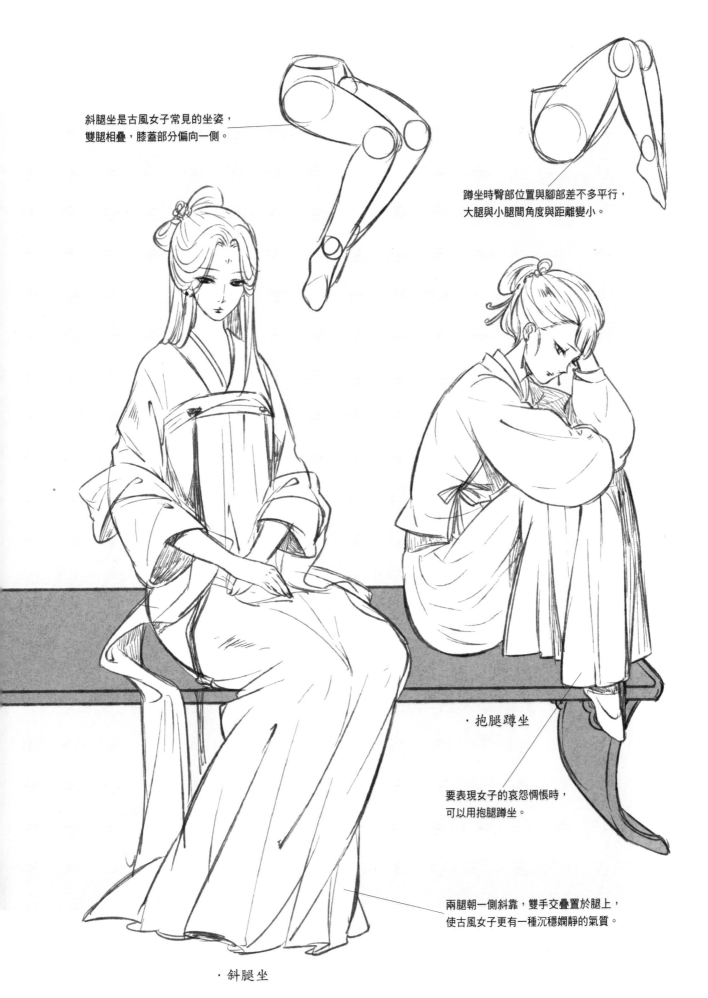

斜腿坐是古風女子常見的坐姿，
雙腿相疊，膝蓋部分偏向一側。

蹲坐時臀部位置與腳部差不多平行，
大腿與小腿間角度與距離變小。

· 抱腿蹲坐

要表現女子的哀怨惆悵時，
可以用抱腿蹲坐。

兩腿朝一側斜靠，雙手交疊置於腿上，
使古風女子更有一種沉穩嫻靜的氣質。

· 斜腿坐

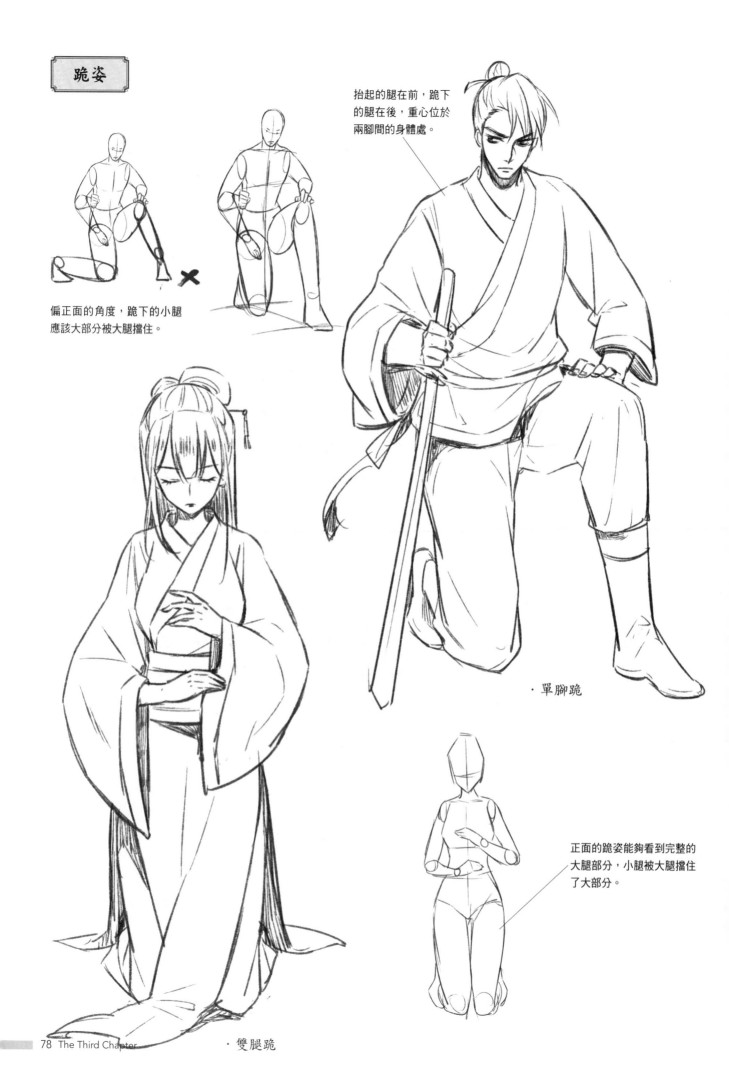

跪姿

偏正面的角度，跪下的小腿
應該大部分被大腿擋住。

抬起的腿在前，跪下
的腿在後，重心位於
兩腳間的身體處。

· 單腳跪

正面的跪姿能夠看到完整的
大腿部分，小腿被大腿擋住
了大部分。

· 雙腿跪

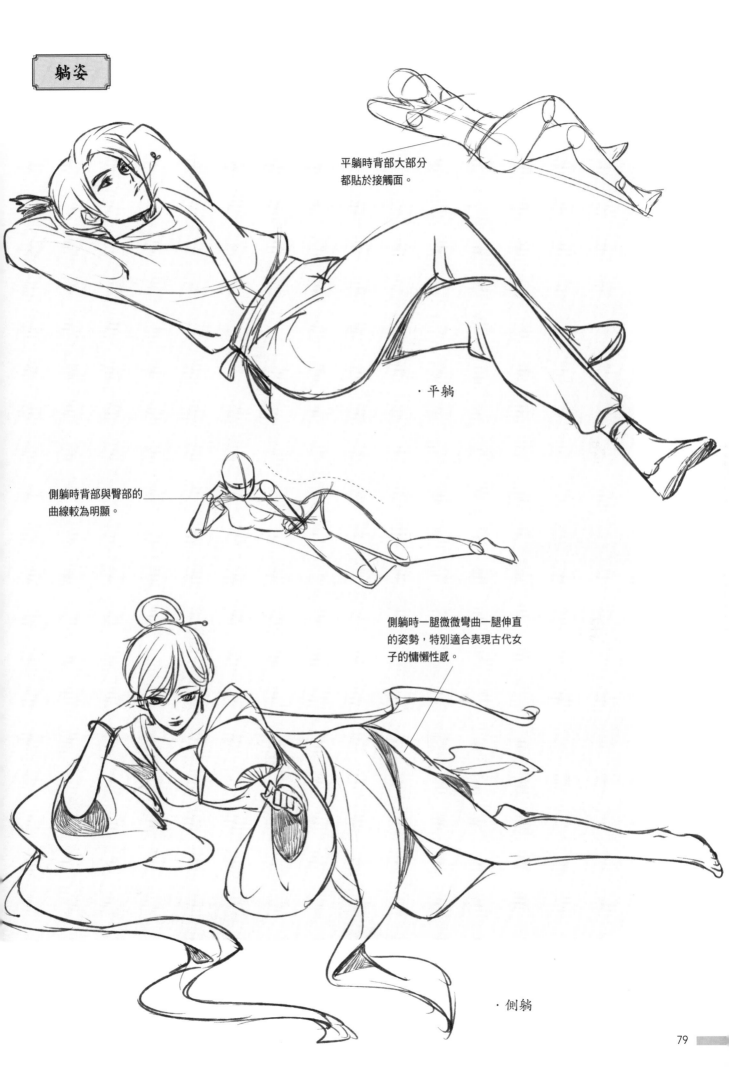

躺姿

平躺時背部大部分
都貼於接觸面。

· 平躺

側躺時背部與臀部的
曲線較為明顯。

側躺時一腿微微彎曲一腿伸直
的姿勢,特別適合表現古代女
子的慵懶性感。

· 側躺

3.2.2 古風人物的常見動態

　　掌握好了古風人物的靜態姿勢，常見的動態姿勢當然也不要落下。走、跑、跳是基本的動態表現，多練習各種角度的動態姿勢可以快速地掌握其精髓。

走姿

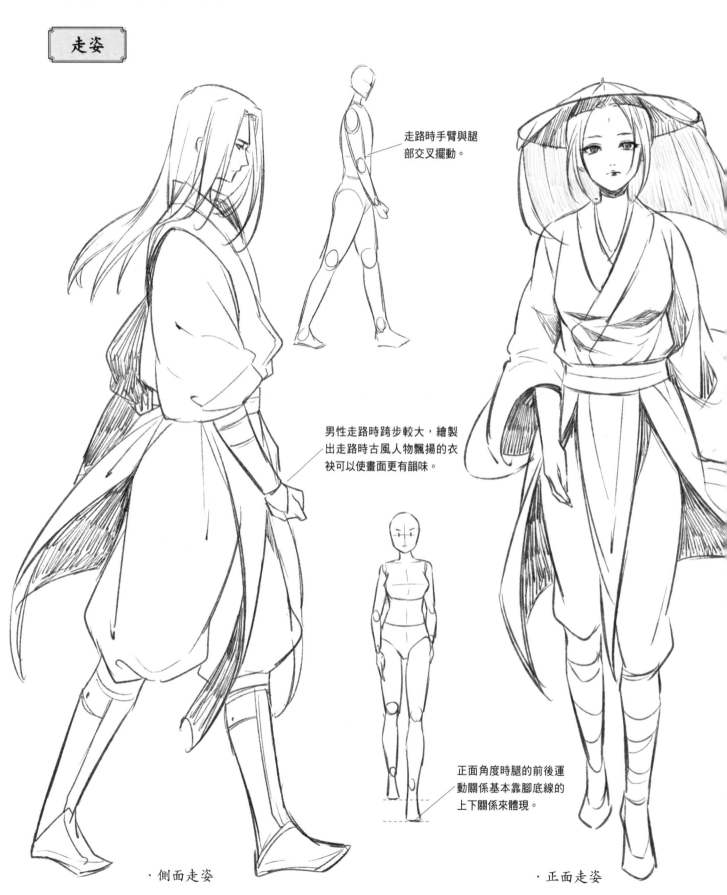

走路時手臂與腿部交叉擺動。

男性走路時跨步較大，繪製出走路時古風人物飄揚的衣袂可以使畫面更有韻味。

正面角度時腿的前後運動關係基本靠腳底線的上下關係來體現。

・側面走姿　　　　　　　　　　　　　　　　　　　　　・正面走姿

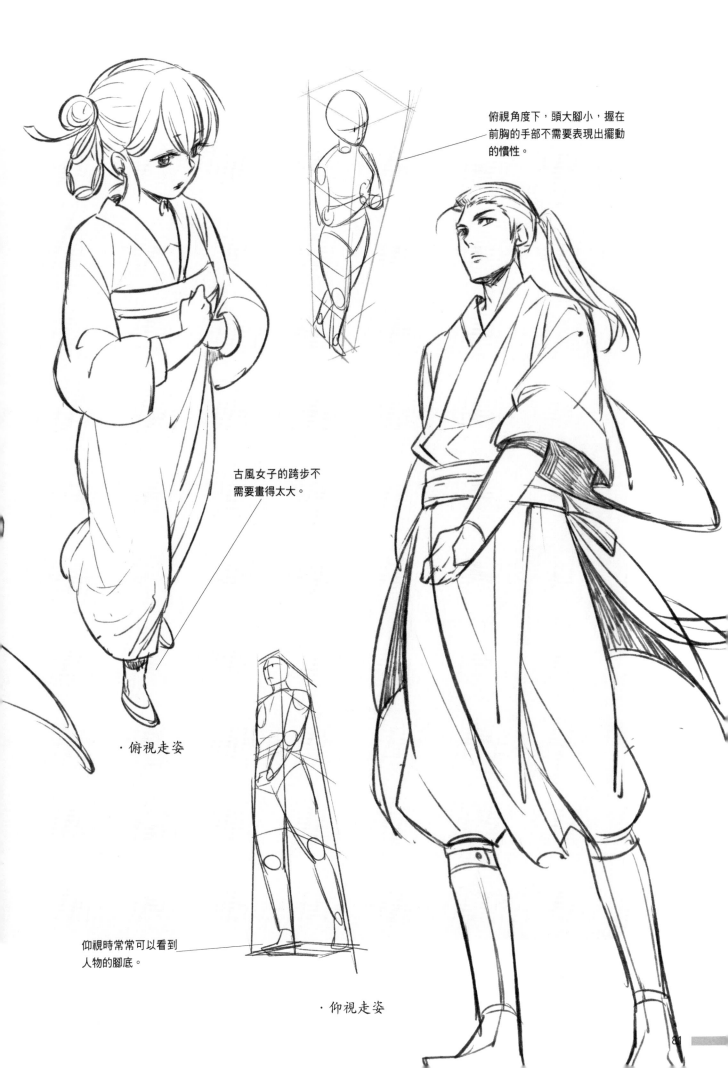

俯視角度下，頭大腳小，握在
前胸的手部不需要表現出擺動
的慣性。

古風女子的跨步不
需要畫得太大。

· 俯視走姿

仰視時常常可以看到
人物的腳底。

· 仰視走姿

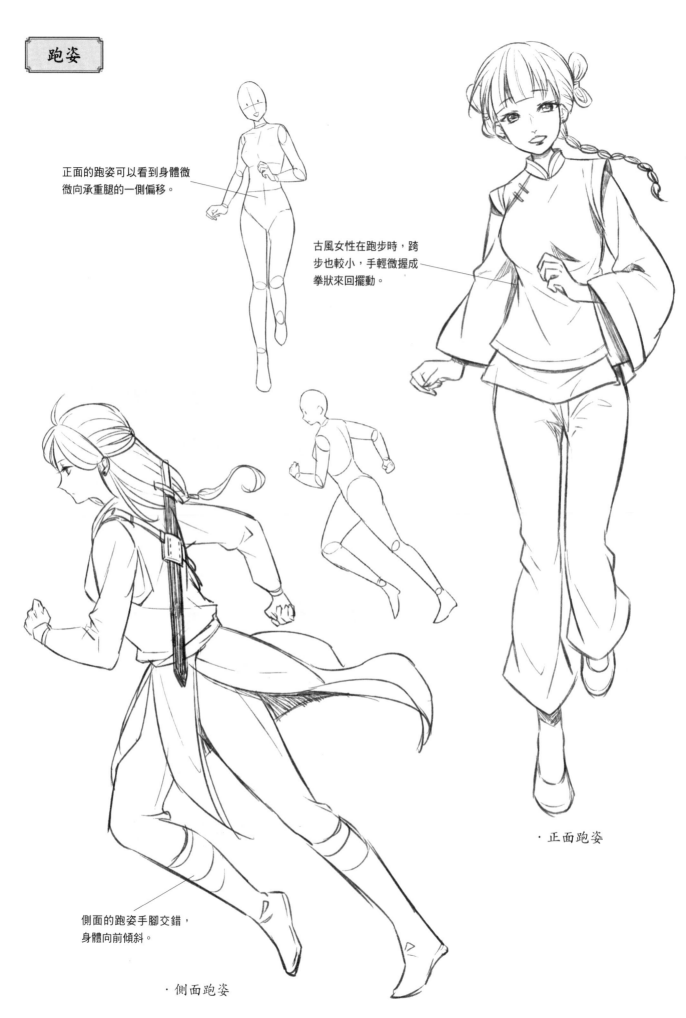

跑姿

正面的跑姿可以看到身體微微向承重腿的一側偏移。

古風女性在跑步時，跨步也較小，手輕微握成拳狀來回擺動。

側面的跑姿手腳交錯，身體向前傾斜。

·側面跑姿

·正面跑姿

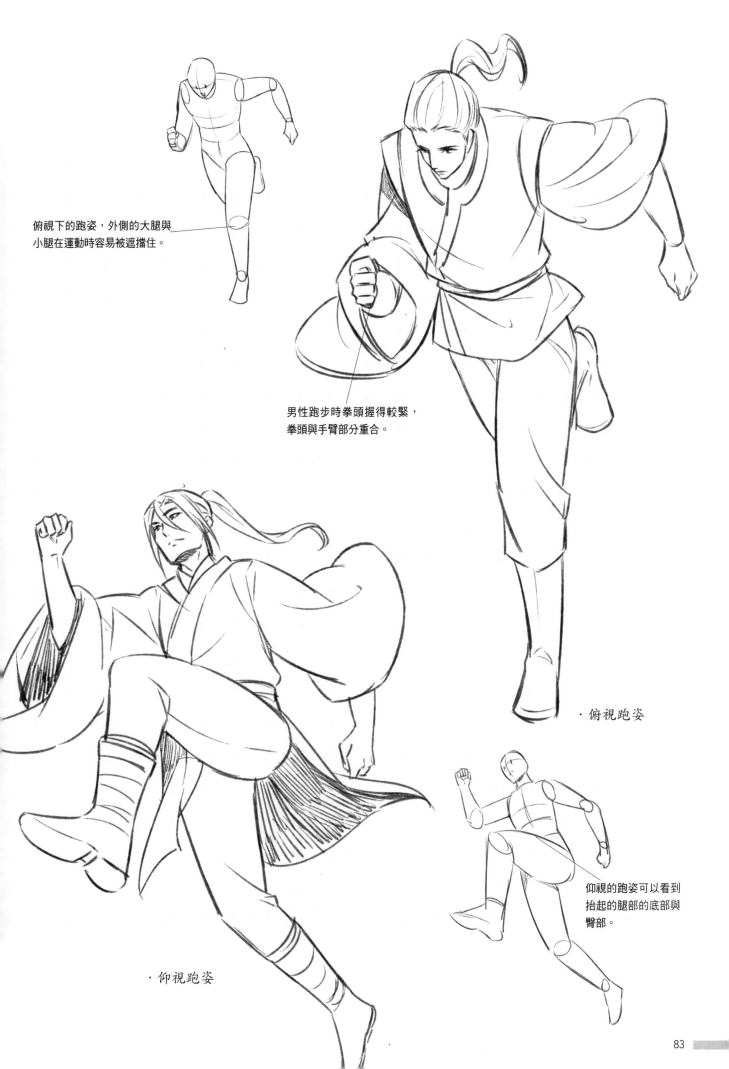

俯視下的跑姿，外側的大腿與
小腿在運動時容易被遮擋住。

男性跑步時拳頭握得較緊，
拳頭與手臂部分重合。

· 俯視跑姿

仰視的跑姿可以看到
抬起的腿部的底部與
臀部。

· 仰視跑姿

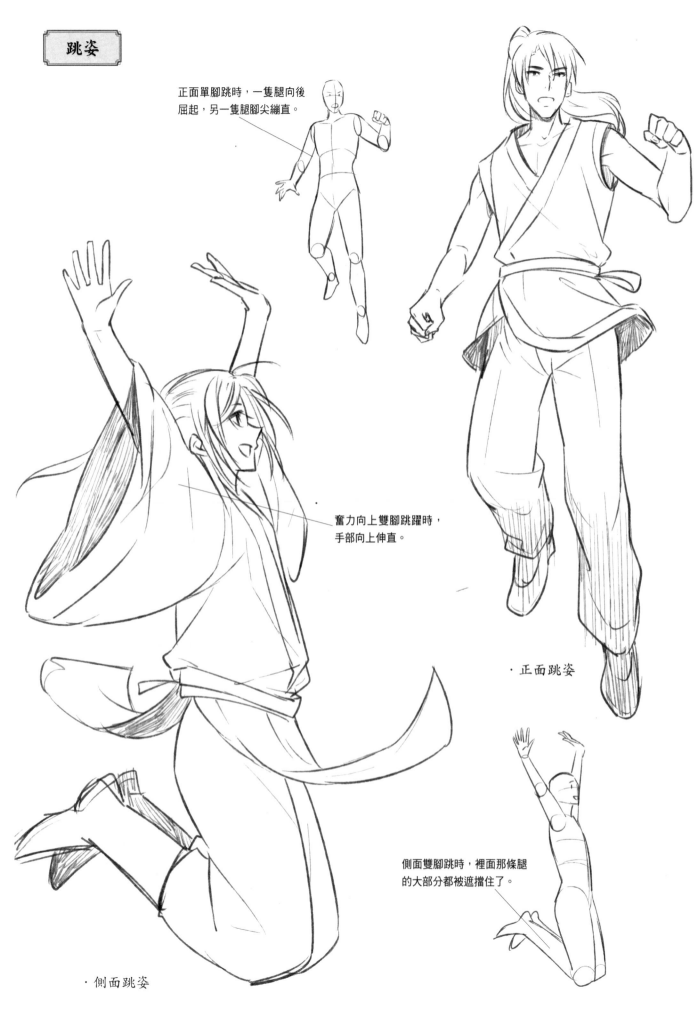

跳姿

正面單腳跳時，一隻腿向後屈起，另一隻腿腳尖繃直。

奮力向上雙腳跳躍時，手部向上伸直。

・正面跳姿

側面雙腳跳時，裡面那條腿的大部分都被遮擋住了。

・側面跳姿

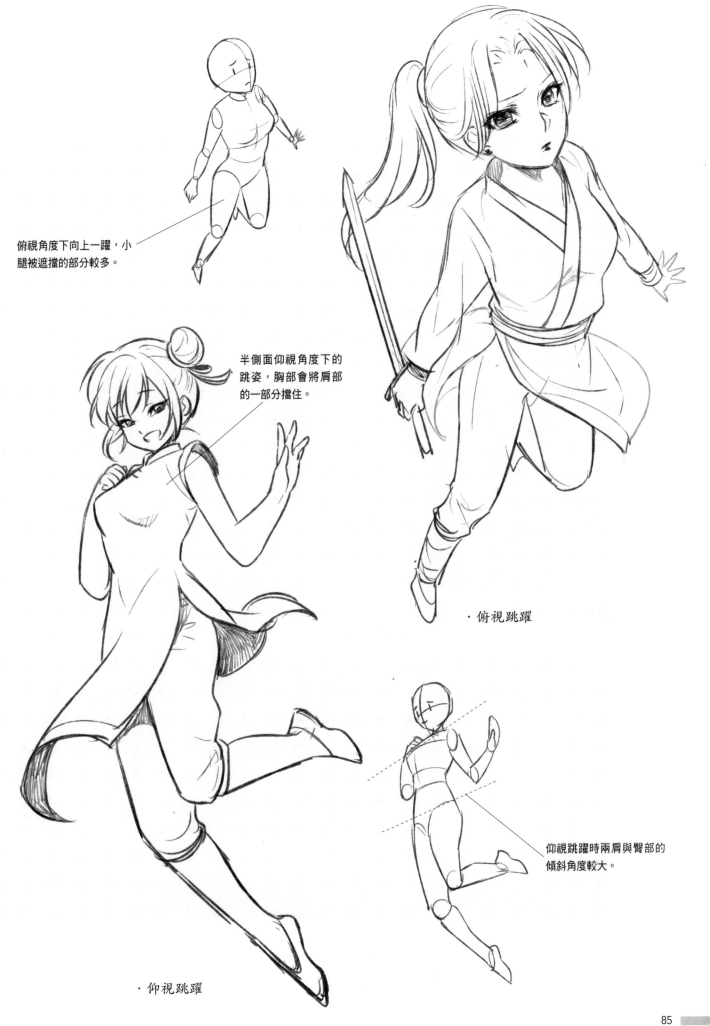

俯視角度下向上一躍，小
腿被遮擋的部分較多。

半側面仰視角度下的
跳姿，胸部會將肩部
的一部分擋住。

・俯視跳躍

仰視跳躍時兩肩與臀部的
傾斜角度較大。

・仰視跳躍

【技巧提升小課堂】

在電影裡我們經常看到各種古風人物飄逸優美的身姿，多麼想把那一刻的美好刻畫到紙上呀！莫急！掌握好這兩個小竅門，瀟灑的動作簡直信手拈來。

變換主視角

比如繪製一個臥躺在地上的角色時，主視角如果在正面，就會顯得平躺的人很長，動作有些乾巴巴的。

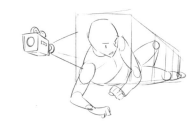

這時候如果我們想像有一台攝影機在角色的斜前方拍攝，所呈現的角色動作就相對立體了。

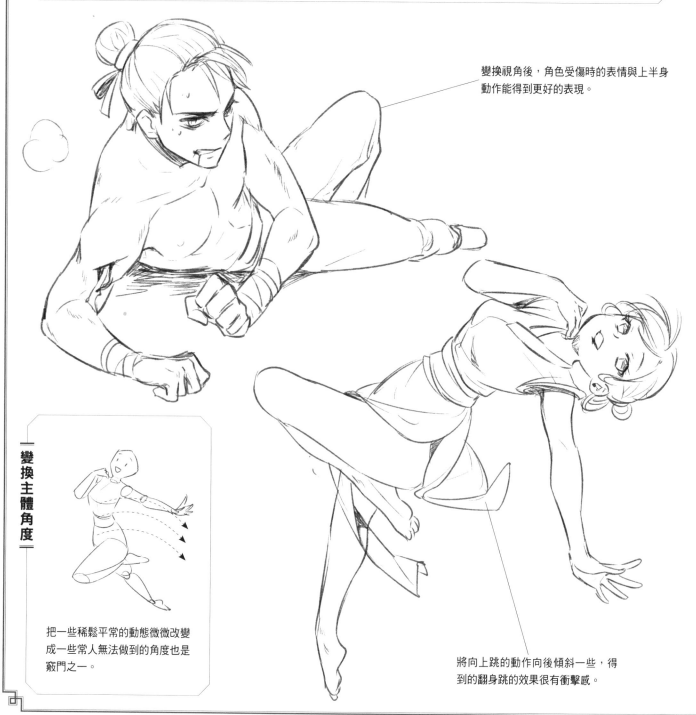

變換視角後，角色受傷時的表情與上半身動作能得到更好的表現。

變換主體角度

把一些稀鬆平常的動態微微改變成一些常人無法做到的角度也是竅門之一。

將向上跳的動作向後傾斜一些，得到的翻身跳的效果很有衝擊感。

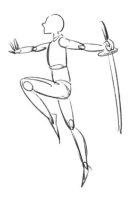
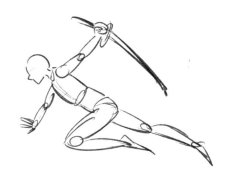

1.繪製一個帶刀跳起的動作。

2.將主體角度向左傾斜，變成一個向前飛躍的動作。

3.變換一下主視角，仰視人物，起跳動作是不是更加靈動了呢？

3.3 花拳繡腿也敢賣弄？看招 參

留心觀察的人會發現，一些動作小細節往往能體現出人物的性格特點。豪爽自信的人動作時常豪放大氣，溫柔細膩的人動作則輕柔溫婉。想要塑造出不同性格的古風人物，我們可要多加留意動作細節哦！

3.3.1 侍女羞澀嫻靜

說起侍女，我們大多數的印象都是溫柔的小姐姐吧？動作舉止優雅得當，舉手投足間都帶著一股知性的氣質。這些我們都可以用一些細節動作表現出來。

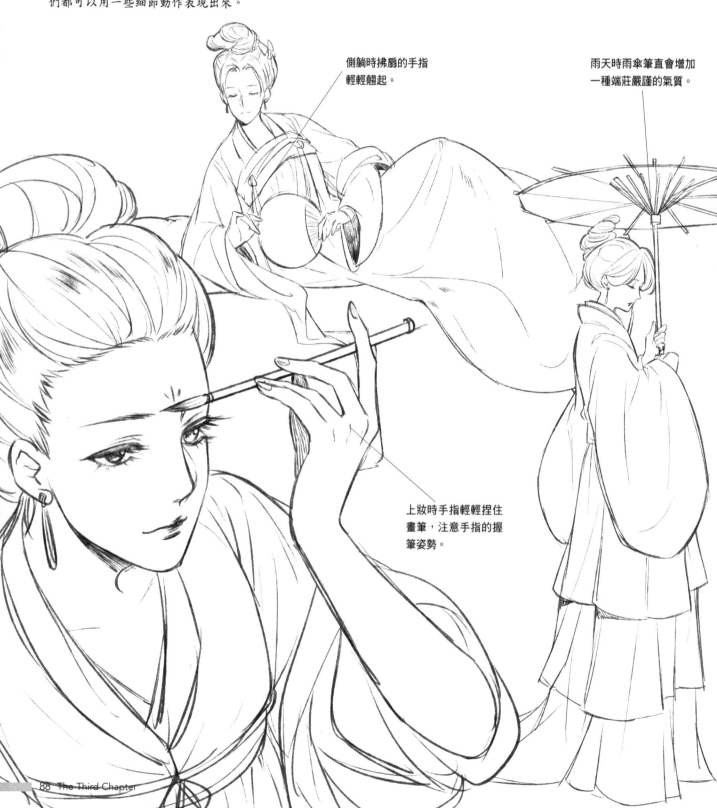

側躺時拂扇的手指輕輕翹起。

雨天時雨傘筆直會增加一種端莊嚴謹的氣質。

上妝時手指輕輕捏住畫筆，注意手指的握筆姿勢。

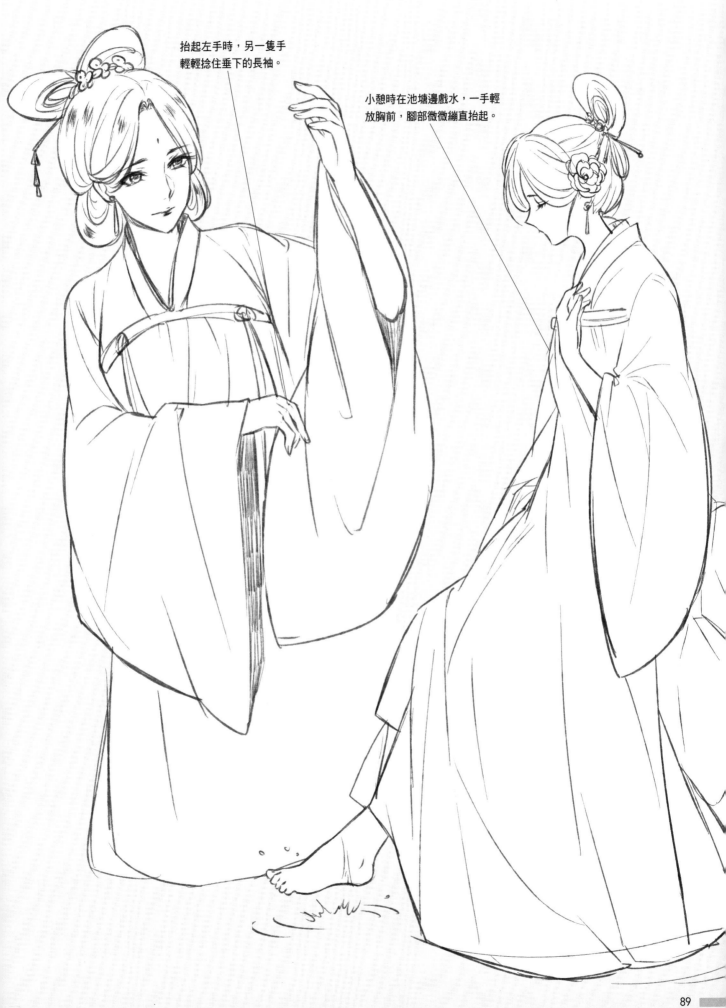

抬起左手時，另一隻手
輕輕捻住垂下的長袖。

小憩時在池塘邊戲水，一手輕
放胸前，腳部微微繃直抬起。

3.3.2 俠客大氣如斯

最愛俠客那一抹瀟灑得意的風範，小時候我們是不是也經常模仿俠客做一些揮劍打鬥的動作呢？俠客們的常用動作除了揮劍拔刀之外，喝酒療傷也是不可或缺的哦！

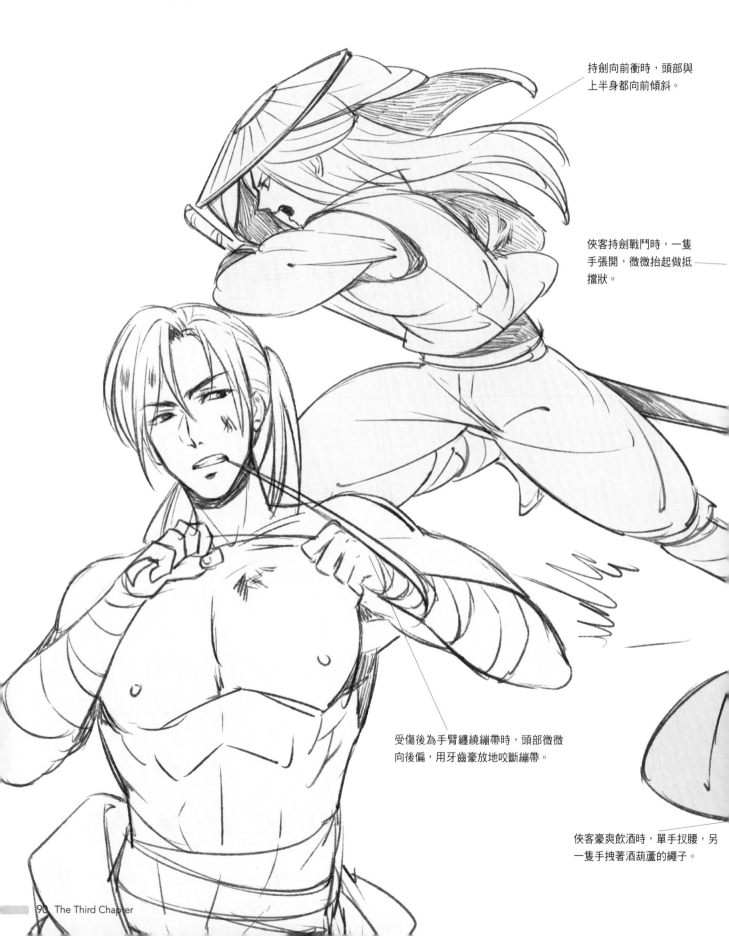

持劍向前衝時，頭部與上半身都向前傾斜。

俠客持劍戰鬥時，一隻手張開，微微抬起做抵擋狀。

受傷後為手臂纏繞繃帶時，頭部微微向後偏，用牙齒豪放地咬斷繃帶。

俠客豪爽飲酒時，單手扠腰，另一隻手拽著酒葫蘆的繩子。

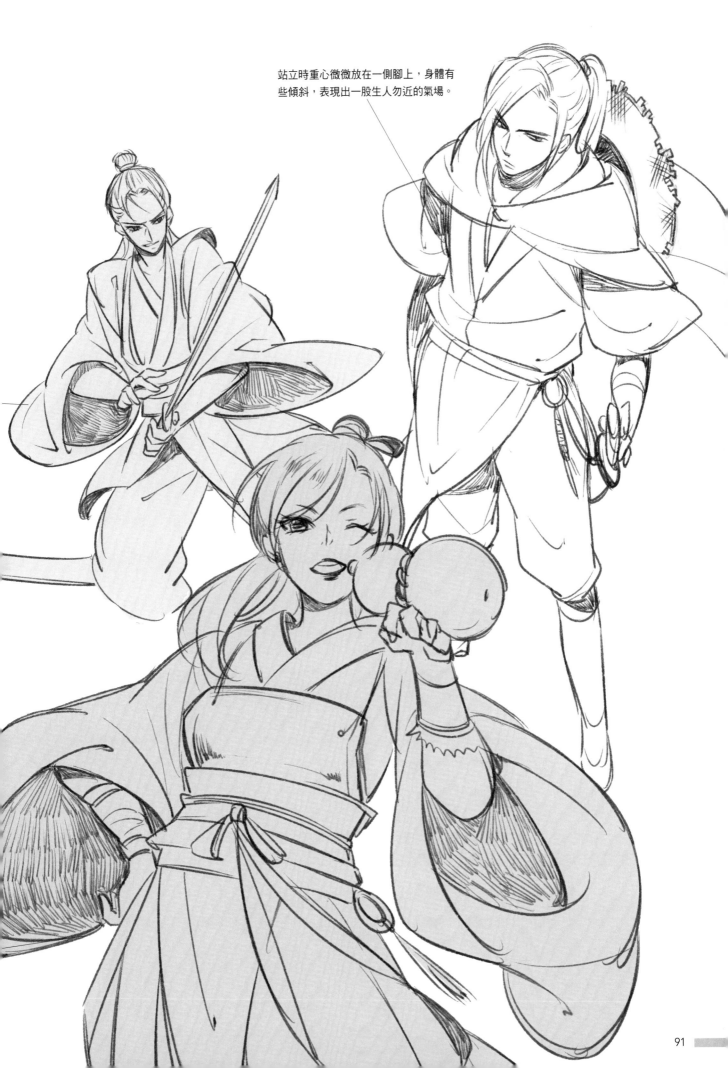

站立時重心微微放在一側腳上，身體有
些傾斜，表現出一股生人勿近的氣場。

3.3.3 書生溫文爾雅

誰說書生百無一用？氣質溫婉博學多才，搭配上輕搖小扇或是背手而立等動作後，書生們看上去更加清秀俏儻，讓人賞心悅目。

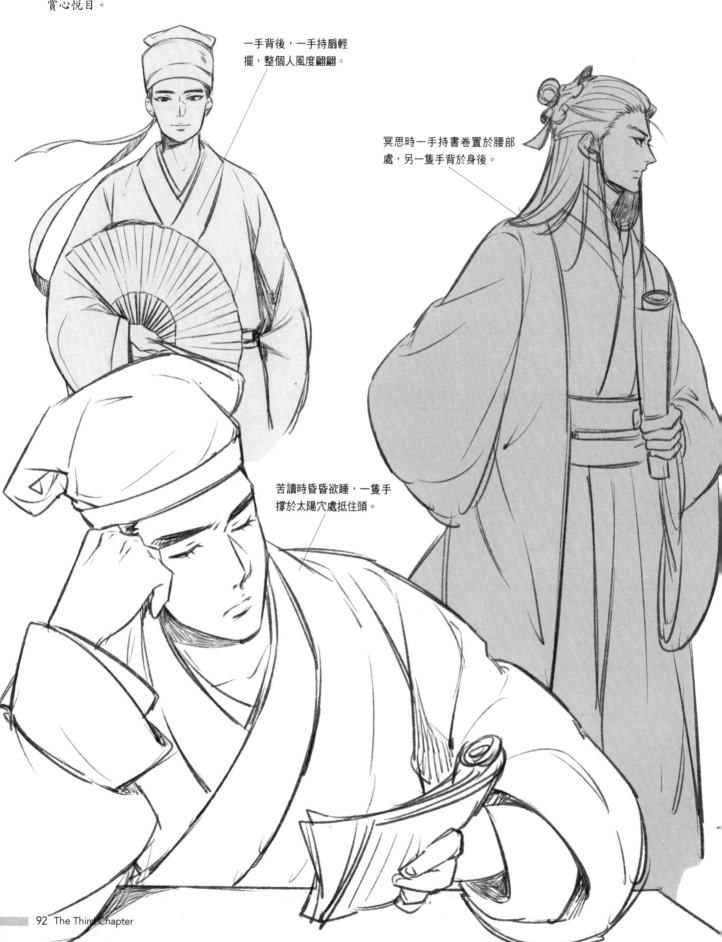

一手背後，一手持扇輕擺，整個人風度翩翩。

冥思時一手持書卷置於腰部處，另一隻手背於身後。

苦讀時昏昏欲睡，一隻手撐於太陽穴處抵住頭。

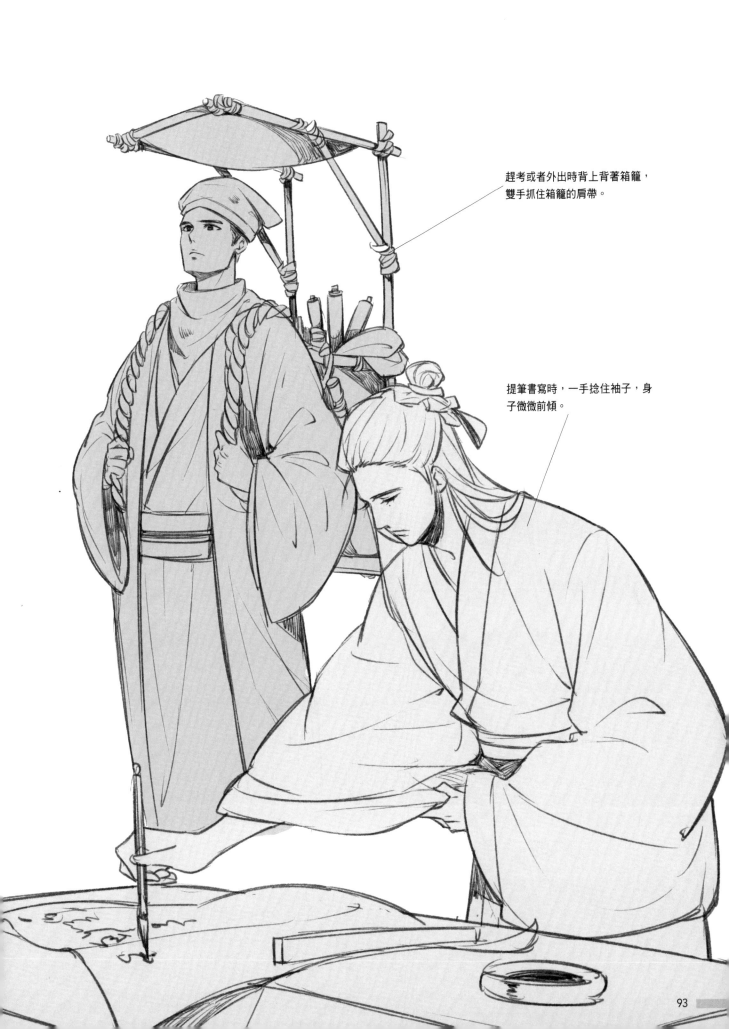

趕考或者外出時背上背著箱籠，
雙手抓住箱籠的肩帶。

提筆書寫時，一手捻住袖子，身
子微微前傾。

3.3.4 舞姬魅影婆娑

　　為筆下的古風妹子們搭配上優美的舞姿，是令她們氣質瞬間達到出塵境的buff！掌握好「旋轉、跳躍，我閉著眼」的精髓後，婀娜的舞姿你也能信手拈來了！

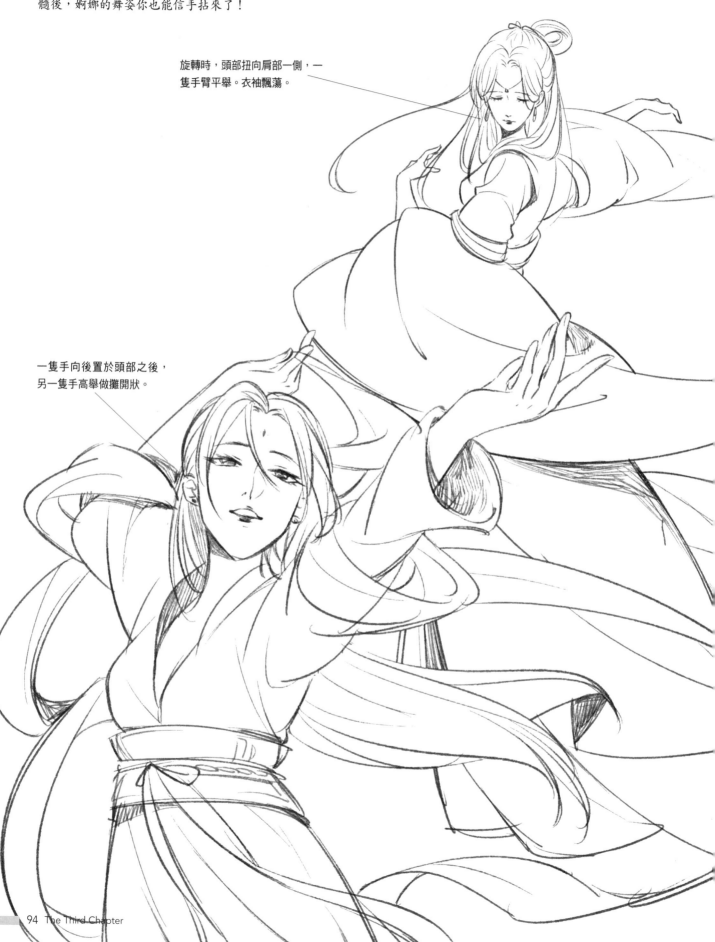

旋轉時，頭部扭向肩部一側，一隻手臂平舉。衣袖飄蕩。

一隻手向後置於頭部之後，另一隻手高舉做攤開狀。

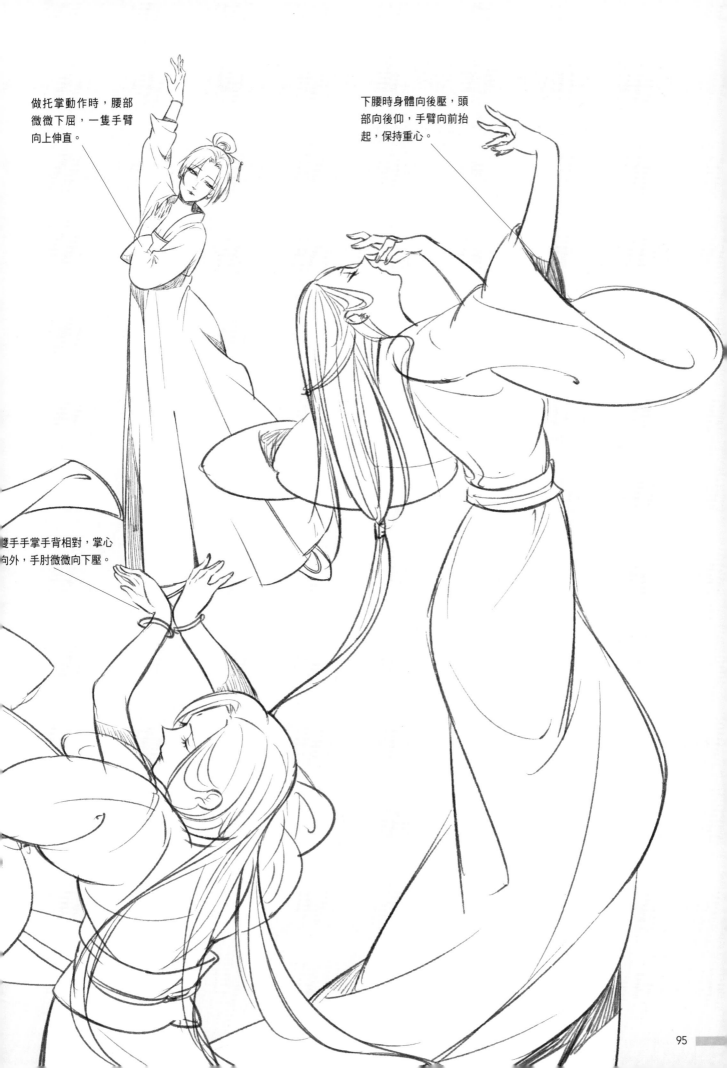

做托掌動作時，腰部微微下屈，一隻手臂向上伸直。

下腰時身體向後壓，頭部向後仰，手臂向前抬起，保持重心。

雙手手掌手背相對，掌心向外，手肘微微向下壓。

3.4 短手短腳專屬POSE，
萌你一臉血

參

相同的動作，正常的古風人物做出來的效果和Q版人物做出來的效果也會不同！不管是怎樣誇張的動作還是靜態的動作，在Q版人物身上都顯得比較吸引眼球！

3.4.1 誇張再誇張，這樣的體態才Q

Q版人物少了正常體形的束縛，在體態的選擇上我們是可以放寬要求的，Q版的臉頰再加上胖、瘦、高、矮的身材，都可以表現出不一樣的效果哦！

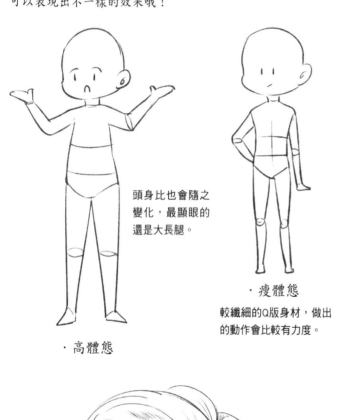

頭身比也會隨之變化，最顯眼的還是大長腿。

· 高體態

· 瘦體態

較纖細的Q版身材，做出的動作會比較有力度。

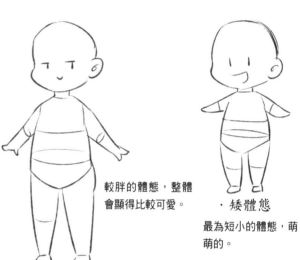

較胖的體態，整體會顯得比較可愛。

· 胖體態

· 矮體態

最為短小的體態，萌萌的。

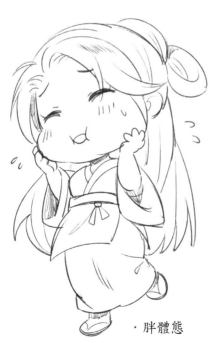

· 胖體態

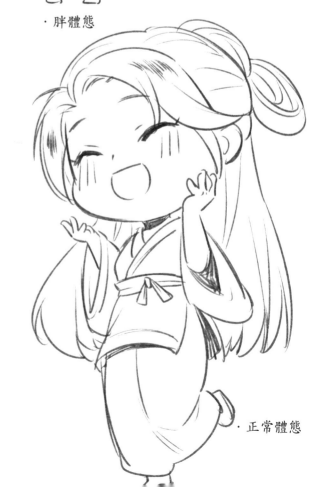

· 正常體態

3.4.2 不一樣的頭身比，不一樣的萌

　　同一個動作，不同頭身比的Q版人物做出來效果也是不一樣的。直觀上來說，頭身比越小做出來的動作會更可愛，下面就讓我們來看一下究竟有何差異吧。

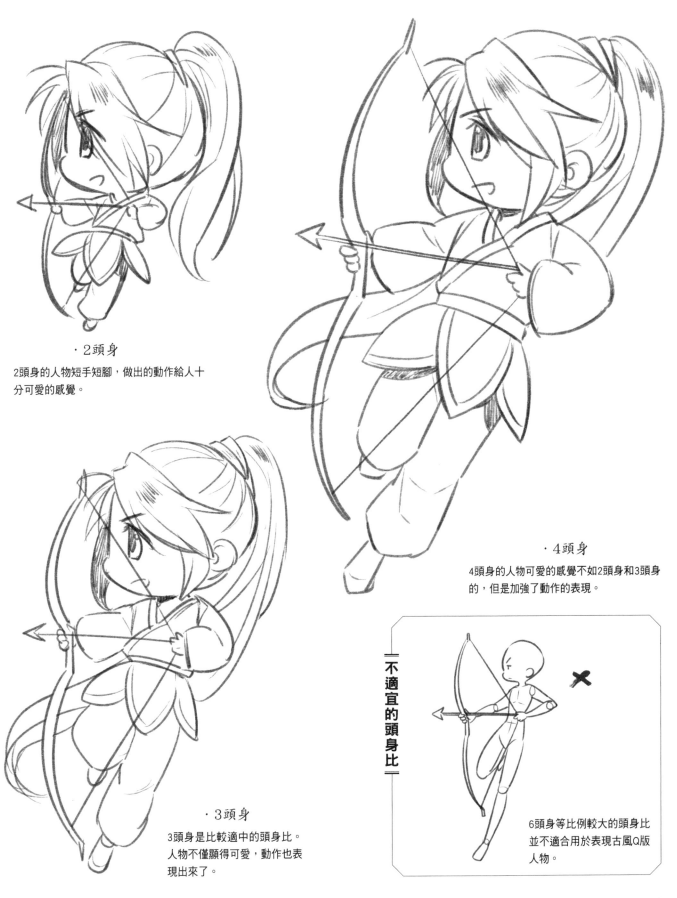

·2頭身

2頭身的人物短手短腳，做出的動作給人十分可愛的感覺。

·4頭身

4頭身的人物可愛的感覺不如2頭身和3頭身的，但是加強了動作的表現。

·3頭身

3頭身是比較適中的頭身比。人物不僅顯得可愛，動作也表現出來了。

不適宜的頭身比

6頭身等比例較大的頭身比並不適合用於表現古風Q版人物。

3.4.3 動靜皆宜，看我的

　　Q版的小人除了可以做出比較有氣勢的動作外，斯斯文文的靜態動作也別有一番韻味喲！動靜皆宜才是Q版的王道！下面就跟著我來感受一下吧！

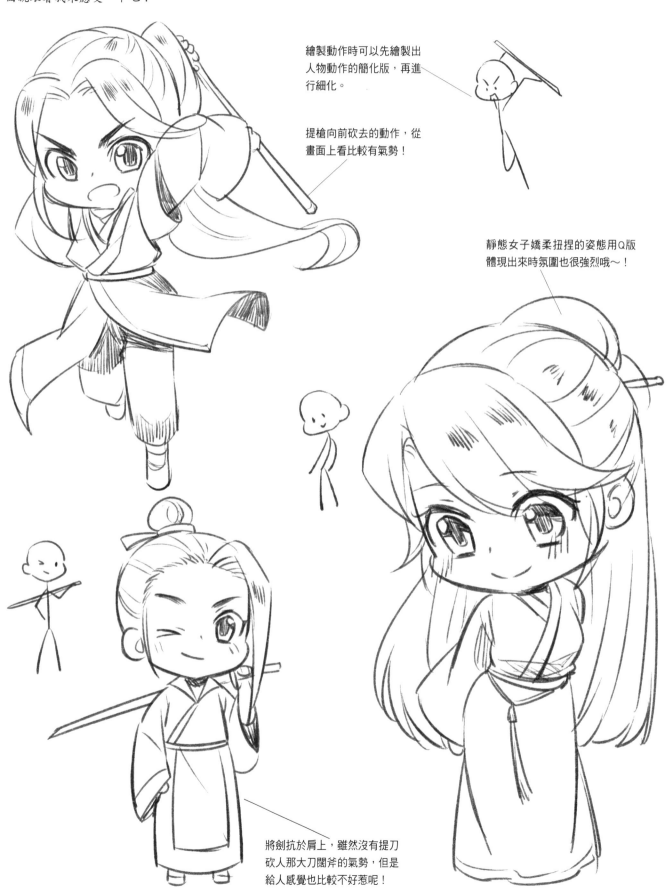

繪製動作時可以先繪製出人物動作的簡化版，再進行細化。

提槍向前砍去的動作，從畫面上看比較有氣勢！

靜態女子嬌柔扭捏的姿態用Q版體現出來時氛圍也很強烈哦～！

將劍抗於肩上，雖然沒有提刀砍人那大刀闊斧的氣勢，但是給人感覺也比較不好惹呢！

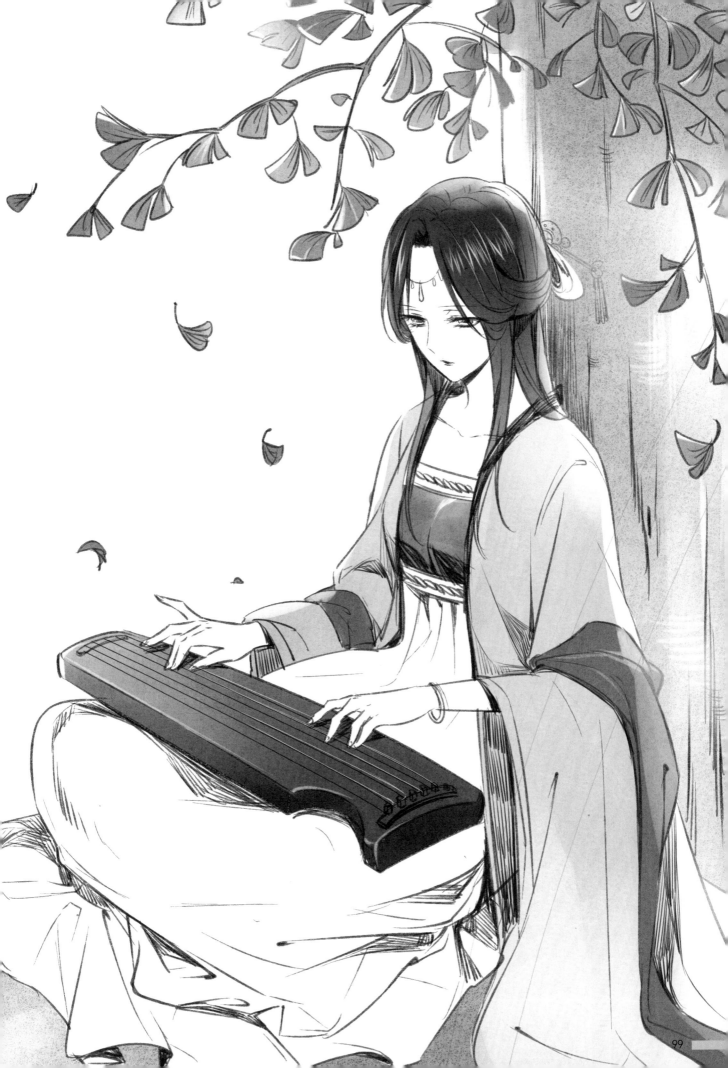

3.5 繪畫演練——琴心

彈琴的姿勢能夠增加人物的古韻感，但是彈琴的姿勢一個處理不好，可能就會變成瞎撓癢癢，所以我們在繪製時要盡量注意手指的上下起落，錯落的彈奏動作能給畫面帶來靈動感。

1 確定要繪製的是彈古琴的少女後，可以先繪出一個角色盤腿而坐的草稿，稍帶俯視的角度能使畫面更加生動。

3 在畫面的上方繪製一些銀杏來點綴畫面。

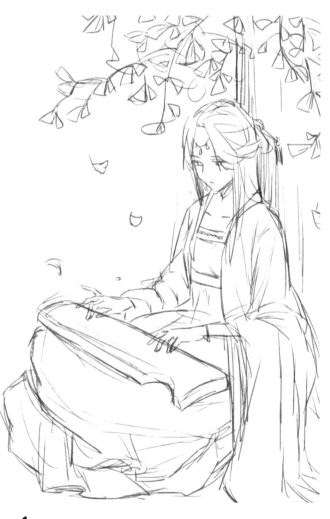

2 用一個長方體來表示古琴，兩隻手與膝蓋、琴的傾斜角度大概平行。

4 細化出人物的服飾與頭部細節，盤腿下的服飾有許多堆積褶皺。

5 繪製出五官的輪廓，由於俯視所以兩眼的角度有些向下傾斜。

6 用黑細的筆觸繪製出眼睛細節與耳朵的輪廓，在上下眼瞼上添加一些細線睫毛。

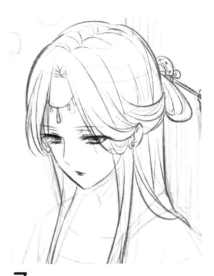

7 繪製出人物中分的瀏海，用流暢細長的線條繪製出髮絲。

8 畫出人物左側的服飾，用長直線表現出袖子的一些厚重垂落感。

9 右側由於只能看到一部分彎曲的手臂服飾，所以表現出的褶皺較多。

10 抹胸處的服飾用稍稍彎曲的弧線繪製，胸口處可用兩根斜槓表現出胸部的起伏。

11 古琴要有近大遠小的透視關係，邊角的轉角處可以處理成不太生硬的小弧線。

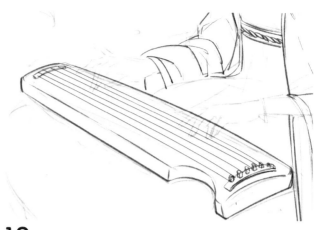

12 用向下傾斜的直線排列表現古琴的弦，固定琴弦的小方塊用正方體表示。

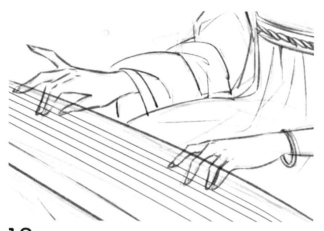

13 人物右手的小拇指和無名指翹起，左手四指微微向下輕按琴弦。

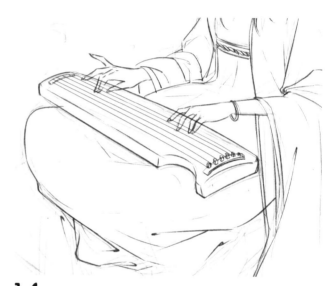

14 膝蓋處的服飾用圓滑的大弧線繪製，服飾與地面接觸的部分褶皺較多。

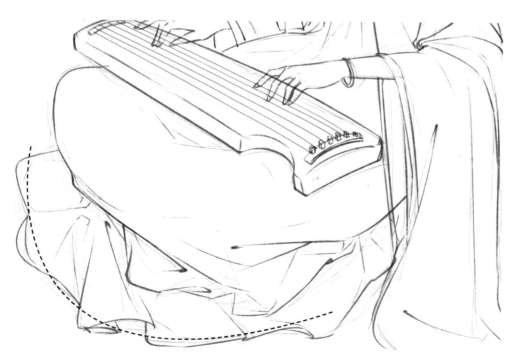

15 由於是俯視角度，裙擺的分布也大概呈一條弧線，裙擺處的褶皺用稍細的線條繪製。

16 銀杏的樹枝用細長的長弧線繪製，銀杏葉片可用邊角圓滑的三角形來表示。

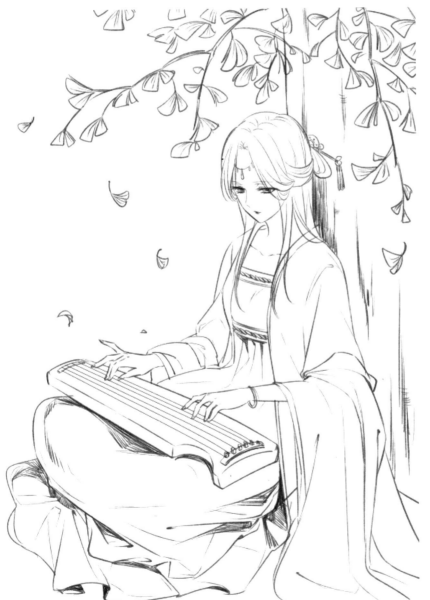

18 為頭髮填充一個灰度，右上方用筆刷塗出一個偏白的背光效果。

17 為畫面整體添加陰影，陰影用不規則的細線描繪。古琴下兩膝蓋間為鏤空部分，所以服飾也可稍帶繪製一些陰影。

19 為外套添加稍淡的灰度，緞帶與抹胸處的灰度與外套的區分開。

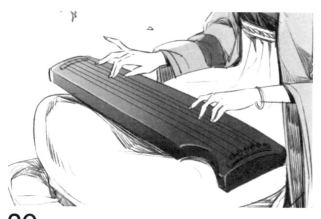

20 用這淺近深的灰度來表現古琴的平整質感。邊角處可用稍淡的白色勾勒出一點高光。

21 銀杏葉也可以填充出不同程度的灰度，表現出空間的遠近差異。

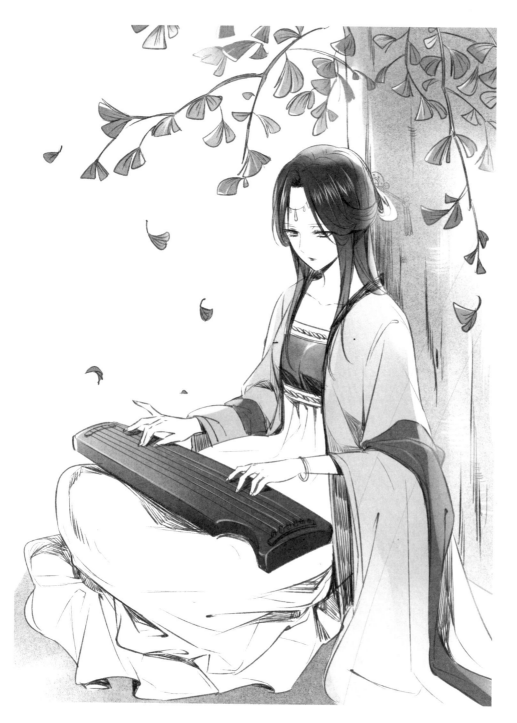

22 用筆刷輕輕刷出大樹的陰影與人物底部的陰影，再用白色刷出背光處的亮部。

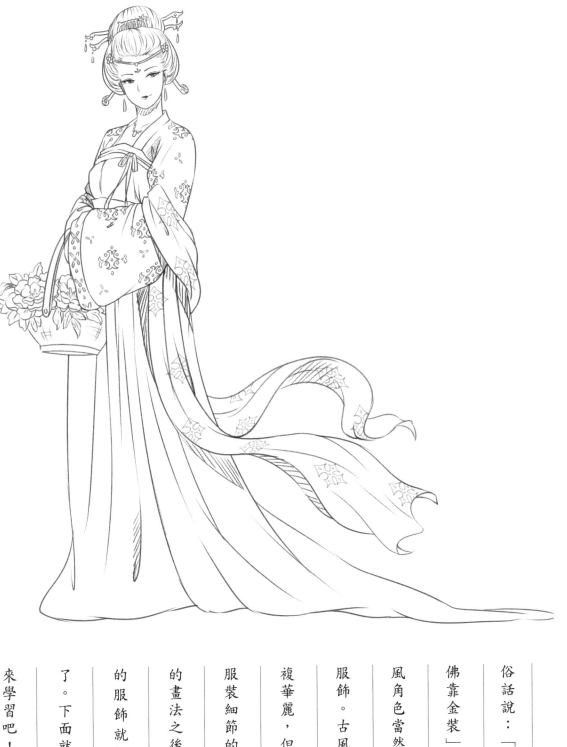

卷肆 良時吉日，適著羽衣霓裳

俗話說：「人靠衣裝，佛靠金裝」，筆下的古風角色當然也需要畫上服飾。古風服飾雖然繁複華麗，但只要掌握了服裝細節的處理和配飾的畫法之後，各種朝代的服飾就都不是問題了。下面就讓我們一起來學習吧！

4.1 古人穿衣有講究，別穿幫 肆

服飾細節這種東西看似微小，實則重大。下面我們來教一教大家應該如何處理服裝的樣式、繪製不同服裝的材質以及最重要的紋樣的處理方法，以便讓大家盡快邁向高手的行列。

4.1.1 衣袖

我們印象中的古裝，大多數都是寬衣廣袖，飄飄灑灑，好不自在。可是寬衣廣袖只是古代服裝的其中一種，還有琵琶袖、直袖等等各式各樣的服飾呢。

衣袖的畫法

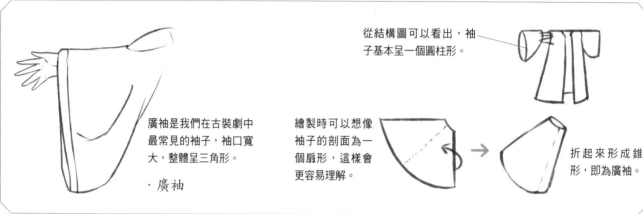

從結構圖可以看出，袖子基本呈一個圓柱形。

廣袖是我們在古裝劇中最常見的袖子，袖口寬大，整體呈三角形。

· 廣袖

繪製時可以想像袖子的剖面為一個扇形，這樣會更容易理解。

折起來形成錐形，即為廣袖。

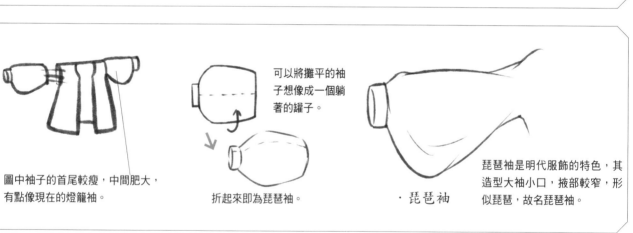

可以將攤平的袖子想像成一個躺著的罐子。

圖中袖子的首尾較瘦，中間肥大，有點像現在的燈籠袖。

折起來即為琵琶袖。

· 琵琶袖

琵琶袖是明代服飾的特色，其造型大袖小口，袖部較窄，形似琵琶，故名琵琶袖。

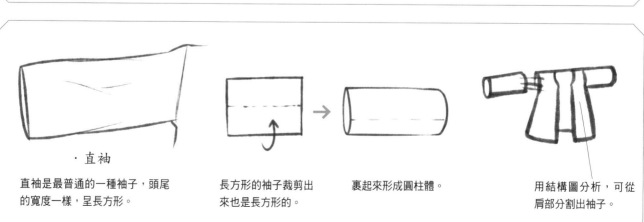

· 直袖

直袖是最普通的一種袖子，頭尾的寬度一樣，呈長方形。

長方形的袖子裁剪出來也是長方形的。

裹起來形成圓柱體。

用結構圖分析，可從肩部分割出袖子。

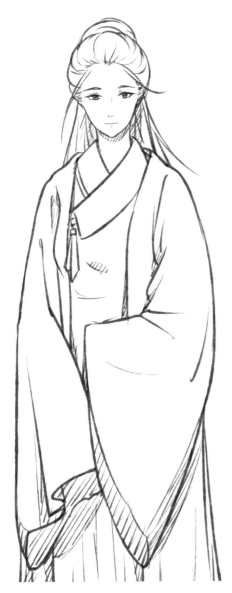

· 廣袖的表現

一些俠客或者習武之人常會帶上護腕之類道具以便於行動。

護腕和袖子的連接處要有一些衣服的褶皺，不可以圖省事就直接用線條帶過。

古風袖子展示

· 廣袖

· 直袖

· 直袖加廣袖

· 琵琶袖

不同形制的服裝需要搭配不同的袖子。如廣袖通常與曲裾、直裾搭配，而直袖最常出現在唐制漢服上，琵琶袖則常出現在明制漢服上。

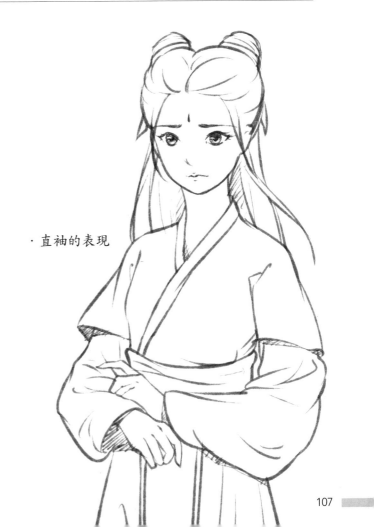

· 直袖的表現

4.1.2 質感

不同的布料做出來的衣服就會有不同的質感，我們要從這些小細節的處理，來使畫面變得更加精美有趣。

棉布與絲綢

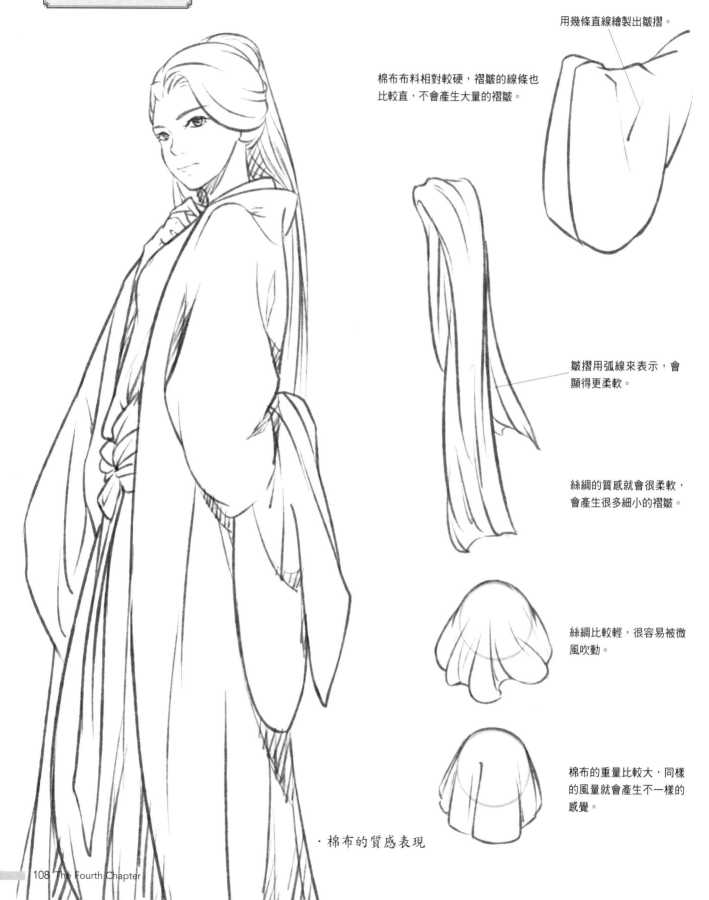

用幾條直線繪製出皺摺。

棉布布料相對較硬，褶皺的線條也比較直，不會產生大量的褶皺。

皺摺用弧線來表示，會顯得更柔軟。

絲綢的質感就會很柔軟，會產生很多細小的褶皺。

絲綢比較輕，很容易被微風吹動。

棉布的重量比較大，同樣的風量就會產生不一樣的感覺。

· 棉布的質感表現

盔甲與毛料

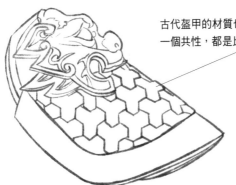

古代盔甲的材質也是多種多樣的，但有一個共性，都是比較堅硬的金屬系列。

盔甲是有厚度的，一定要把邊緣的厚度表現出來，否則就沒有立體感。

在繪製皮毛的時候主要強調它的邊緣質感，在畫面中添加少量的細節來充實畫面。

皮草是貴族常用的服飾材料之一，以各種動物的皮毛為主，有很多小細節。

毛料的不同質感

柔軟的捲毛，類似於棉花之類的感覺。

較硬的長毛，有明顯分塊。

柔順的長毛，一般用細長的線條來強調畫面。

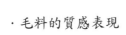

·毛料的質感表現

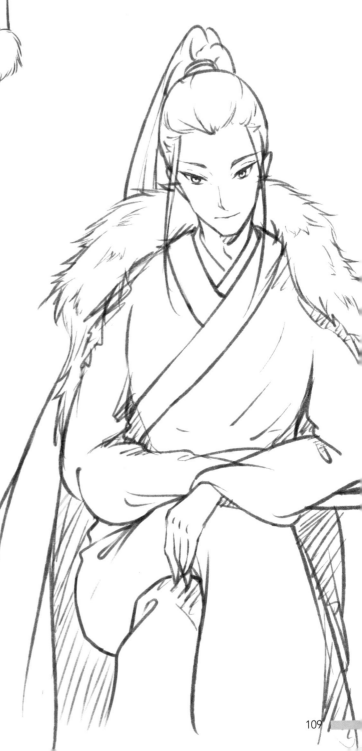

4.1.3 紋飾

在古代紋飾象徵著身分，是很重要的服裝配飾。為了畫好古風人物，我們需要知道這些紋飾的不同分類和它們的處理方法。

紋飾的種類

· 古代女子衣紋展示

團成一團的圓形紋樣，很適合做服裝的居中紋樣，不過龍形的紋樣是皇族才可以使用的哦。

用圓形歸納紋樣輪廓。

根據圓形畫出紋樣的大致圖案。

細化紋樣。

用弧線勾勒紋樣的細節。

對稱的方形紋樣，比較適合做居中展示，如胸前、背後。

先畫出方形。

根據方形畫出紋樣的大致圖案。

花苞圖案的細化。

圖案以中間的花朵和四個角的花苞組成。

花朵類型不規則的紋樣。

先用長弧線畫出花朵的大致輪廓。

細化出每一片花瓣的輪廓。

最後再用圓弧線繪製出花朵紋樣。

重複組合的不規則紋樣。

這種圖案比較不固定，可以大面積使用，也可以小範圍點綴。

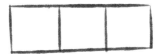

重複組合的長方形紋樣。

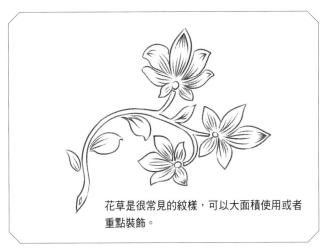

這樣的花紋普遍會比較簡單，都是幾何圖形的重複繪製，常用於袖口、衣領等邊角位置。

花草是很常見的紋樣，可以大面積使用或者重點裝飾。

這種模擬風浪形態的圖案造型很獨特，非常具有古風韻味，適合大面積使用。

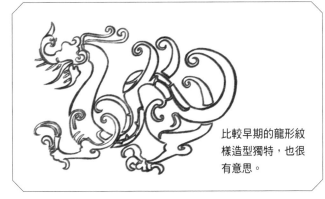

比較早期的龍形紋樣造型獨特，也很有意思。

· 古代男子衣紋展示

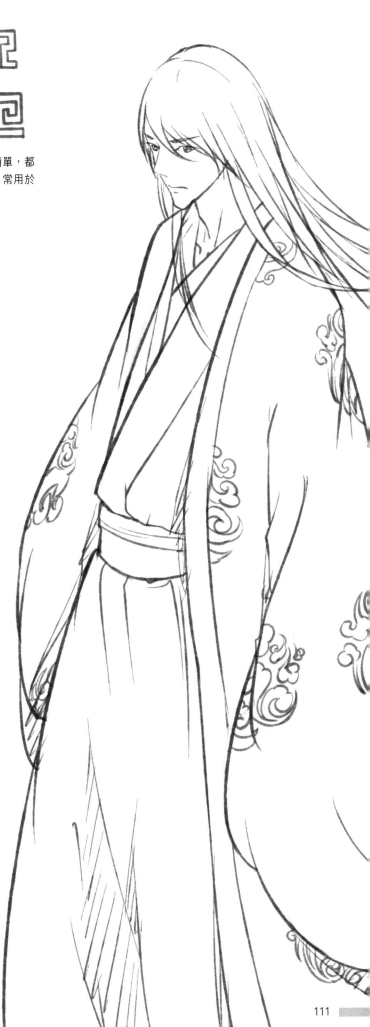

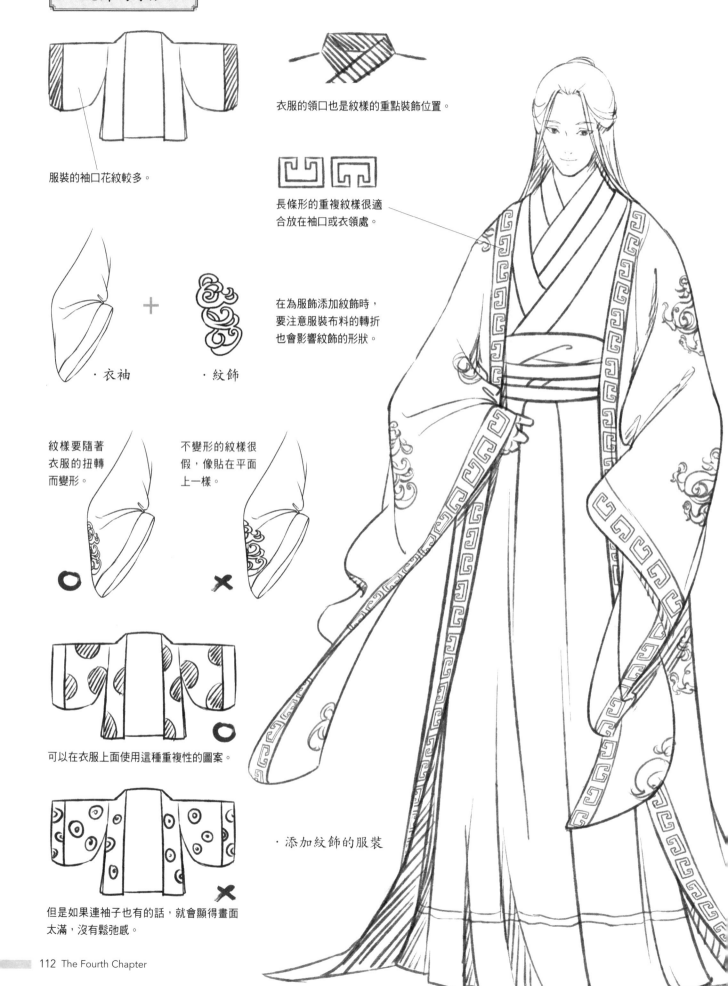

服裝的袖口花紋較多。

衣服的領口也是紋樣的重點裝飾位置。

長條形的重複紋樣很適
合放在袖口或衣領處。

在為服飾添加紋飾時，
要注意服裝布料的轉折
也會影響紋飾的形狀。

·衣袖　　　·紋飾

紋樣要隨著
衣服的扭轉
而變形。

不變形的紋樣很
假，像貼在平面
上一樣。

可以在衣服上面使用這種重複性的圖案。

·添加紋飾的服裝

但是如果連袖子也有的話，就會顯得畫面
太滿，沒有鬆弛感。

【技巧提升小課堂】

前面我們已經瞭解了繪製服飾需要注意的種種細節，下面我們要從服裝的層次和紋樣上面著手提升服飾的華麗程度。

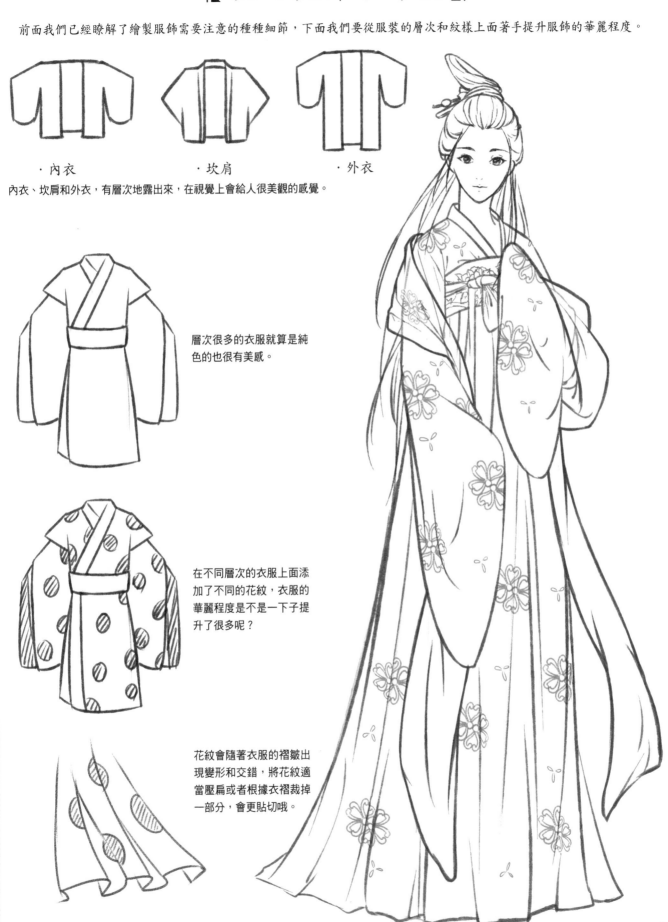

·內衣　　　　　·坎肩　　　　　·外衣

內衣、坎肩和外衣，有層次地露出來，在視覺上會給人很美觀的感覺。

層次很多的衣服就算是純色的也很有美感。

在不同層次的衣服上面添加了不同的花紋，衣服的華麗程度是不是一下子提升了很多呢？

花紋會隨著衣服的褶皺出現變形和交錯，將花紋適當壓扁或者根據衣褶裁掉一部分，會更貼切哦。

4.2 環珮叮噹，
自帶BGM的佳人來也

頭上戴的手裡拿的或是腰上繫的，一個個精美的配飾都是不可或缺的重要裝飾品。這些東西不僅可以
體現出人物的身分地位，同時也可以為畫面添加更多的美感。

4.2.1 頭飾

女性的簪子步搖，男性的帽子髮冠等都是古代常見的配飾，它們因美麗的外形、精美的設計而備受大家的喜愛。

男性的頭飾

· 帶禮帽的古代男子

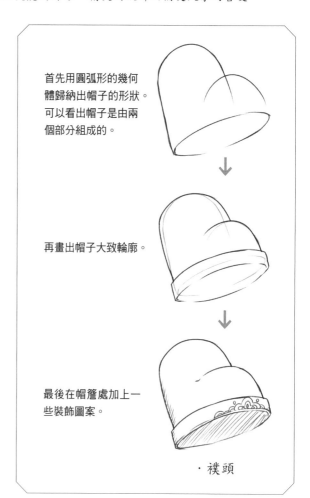

首先用圓弧形的幾何
體歸納出帽子的形狀。
可以看出帽子是由兩
個部分組成的。

再畫出帽子大致輪廓。

最後在帽簷處加上一
些裝飾圖案。

· 襆頭

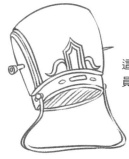

· 委貌冠

這是一種朝臣官
員所戴的髮冠。

這是一種束在頭
頂的小冠。

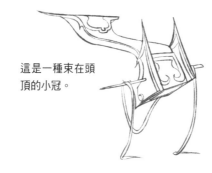

· 小冠

梁冠深得歷代在
朝文官所喜愛。

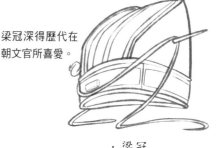

· 梁冠

女性的頭飾

點翠，用金屬做底座，再把翠鳥的羽毛鑲嵌在底座上。

多寶簪，由玉、水晶、金屬或珍珠等多種材料組成的髮簪。

髮簪，主體由花樣和棍簪組成。

抹額，又稱護額，用不同布料縫製的頭部裝飾。

玉梳，一種插梳，玉製品，造型美觀獨特。

插梳，類似於梳子的薄梳型簪體。

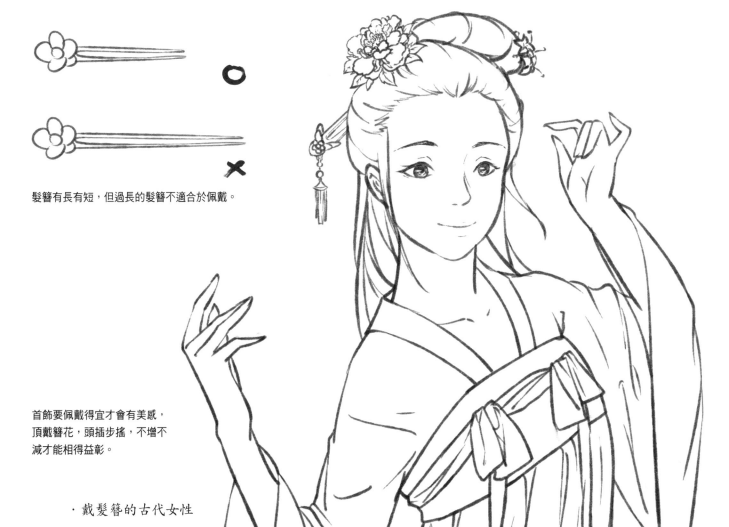

髮簪有長有短，但過長的髮簪不適合於佩戴。

首飾要佩戴得宜才會有美感，頂戴簪花，頭插步搖，不增不減才能相得益彰。

· 戴髮簪的古代女性

4.2.2 手飾

　　手飾，手部佩戴的飾品，一般以鐲子、戒指、手串為主，基本上都是圓形的。那麼在繪製時，如何利用圓形來畫各式各樣的手飾呢？不多說了，一起看一下吧！

女性的手飾

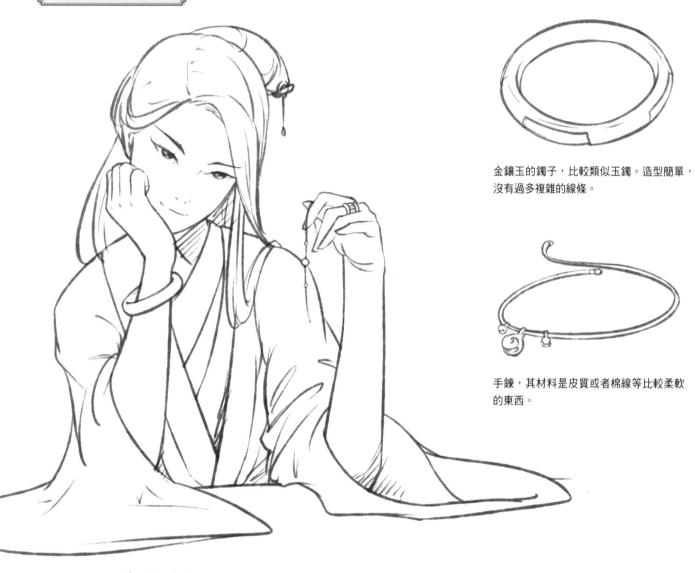

· 戴手鐲的女性

金鑲玉的鐲子，比較類似玉鐲。造型簡單，沒有過多複雜的線條。

手鍊，其材料是皮質或者棉線等比較柔軟的東西。

戒指的造型很多樣，單獨繪製時也比較簡單。

戒指的構造和手鐲差不多，只是戒指更小一些。

雙龍戲珠的玉鐲，上面雕刻的暗紋要用較輕的線條表現，才會有立體感。

戒指很好看，但是戴太多的戒指就會很醜了，而且不利於行動。

男性的手飾

手串難於繪製的地方在於珠子的大小以及珠子的透視。

這種手串多在和尚手中出現。

要畫出珠子的前後遮擋關係。

手串，是以一個一個珠子穿製而成的。繪製時，可以先畫出纏繞著的弧線。

再根據線條的走向繪製出一顆顆圓形的珠子。

手飾是戴在手上的，但是要注意大小。

較長的手串可以在手上多繞幾圈。

注意可以畫成不一樣大小的圈子。

・戴珠串的男性

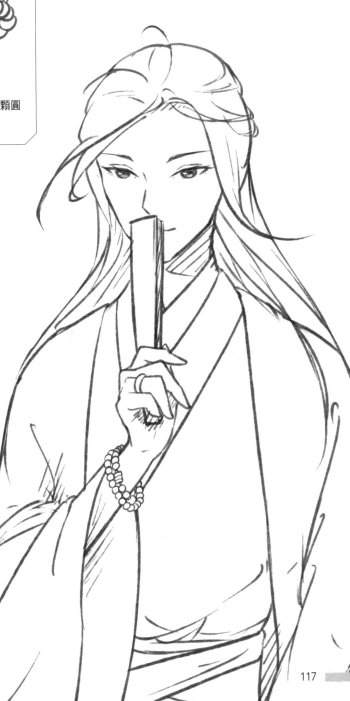

4.2.3 掛飾

掛飾是古代人們掛在腰間的一種裝飾。最早的作用是為了壓住飄動的衣服，防止走光，後來演變成了好看的裝飾品。

掛飾的種類

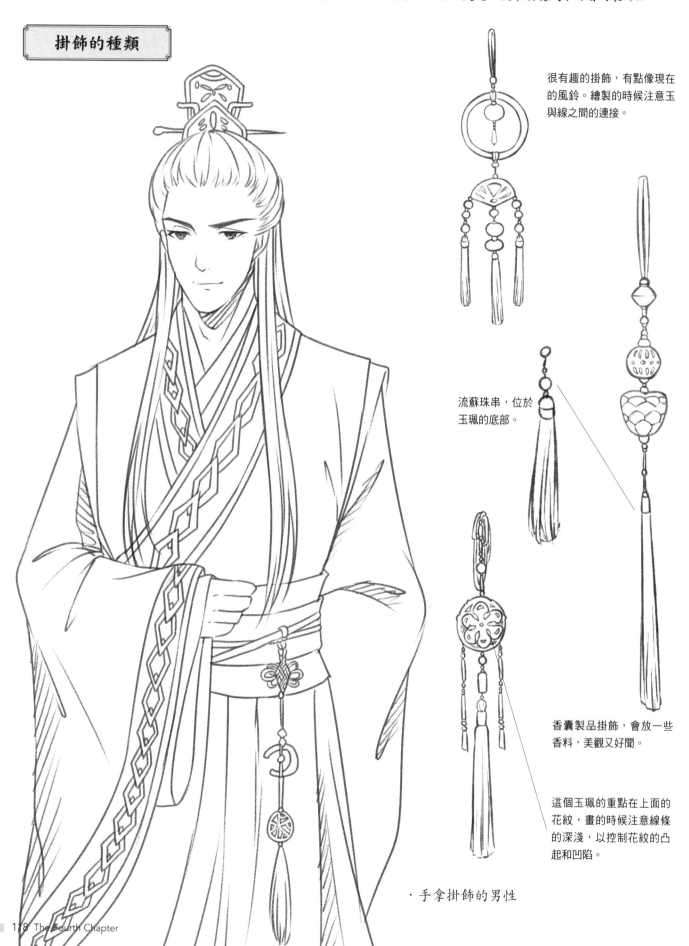

很有趣的掛飾，有點像現在的風鈴。繪製的時候注意玉與線之間的連接。

流蘇珠串，位於玉珮的底部。

香囊製品掛飾，會放一些香料，美觀又好聞。

這個玉珮的重點在上面的花紋，畫的時候注意線條的深淺，以控制花紋的凸起和凹陷。

· 手拿掛飾的男性

掛飾可以左右各戴一個。

或者只戴在一邊。

但是掛一片掛飾,你是要出去賣錢嗎?

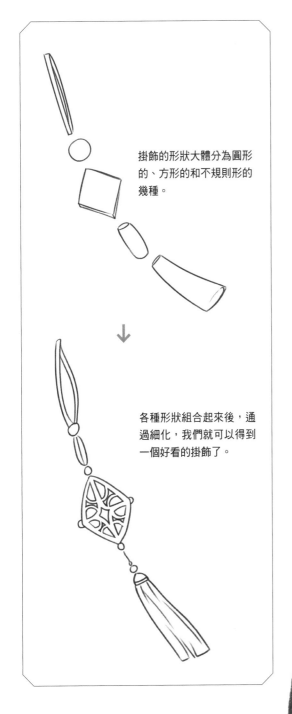

掛飾的形狀大體分為圓形的、方形的和不規則形的幾種。

各種形狀組合起來後,通過細化,我們就可以得到一個好看的掛飾了。

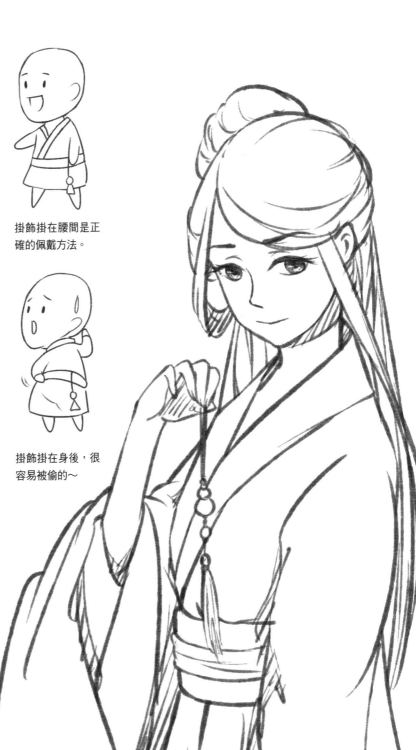

掛飾掛在腰間是正確的佩戴方法。

掛飾掛在身後,很容易被偷的~

・手拿掛飾的女性

4.3 等等，我這是穿越到哪了

前世，今生，古代，現代，是不是換了衣服就可以玩穿越了？那就讓我們來一場穿越之旅，看看到了不同的朝代，會有著怎樣的人生吧！

4.3.1 大秦武士

始皇帝統一六國，就是靠著那些身著鎧甲的大秦武士，是不是非常英武呢？我們穿越過去看一看吧！

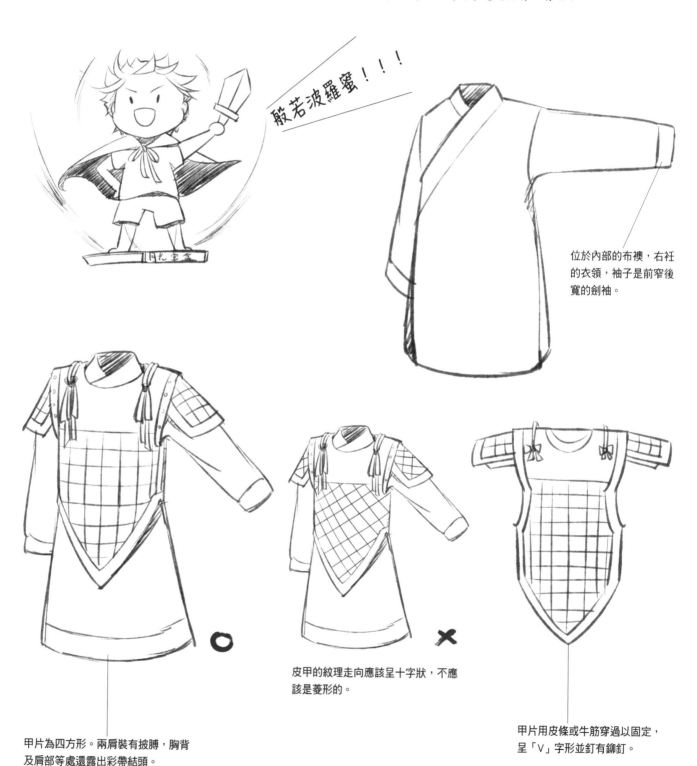

般若波羅蜜！！！

位於內部的布襦，右衽的衣領，袖子是前窄後寬的劍袖。

皮甲的紋理走向應該呈十字狀，不應該是菱形的。

甲片為四方形。兩肩裝有披膊，胸背及肩部等處還露出彩帶結頭。

甲片用皮條或牛筋穿過以固定，呈「V」字形並釘有鉚釘。

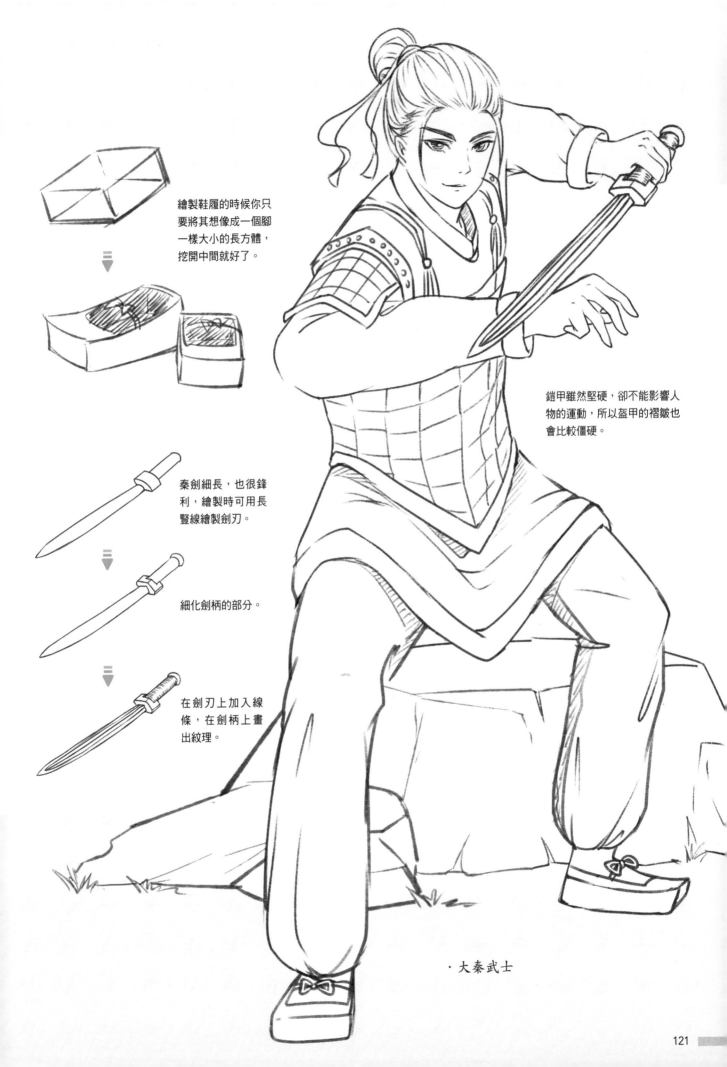

繪製鞋履的時候你只
要將其想像成一個腳
一樣大小的長方體，
挖開中間就好了。

鎧甲雖然堅硬，卻不能影響人
物的運動，所以盔甲的褶皺也
會比較僵硬。

秦劍細長，也很鋒
利，繪製時可用長
豎線繪製劍刃。

細化劍柄的部分。

在劍刃上加入線
條，在劍柄上畫
出紋理。

·大秦武士

4.3.2 漢代俠客

　　相信我們在中二時期都有過想要當一個威風凜凜的大俠的美夢。漢代的俠客大多數穿著簡樸的短褐，外面搭配長衣飄飄的半臂罩衫，頭上戴著一頂寬大的斗笠。哇！看著真是酷斃了！！

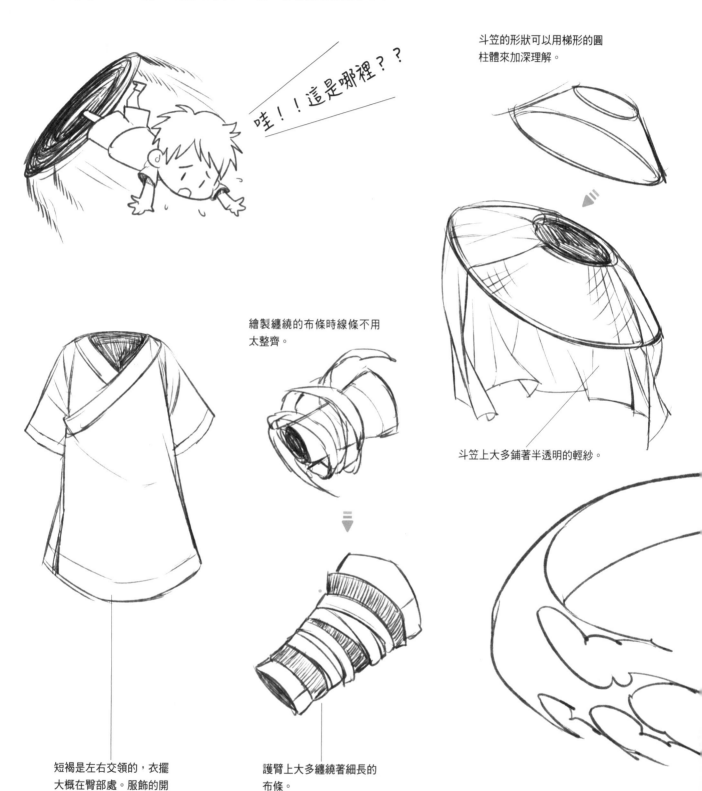

哇！！這是哪裡？？

斗笠的形狀可以用梯形的圓柱體來加深理解。

繪製纏繞的布條時線條不用太整齊。

斗笠上大多鋪著半透明的輕紗。

短褐是左右交領的，衣擺大概在臀部處。服飾的開口位於人物的右側。

護臂上大多纏繞著細長的布條。

在腰帶打結的地方繪製出厚度。

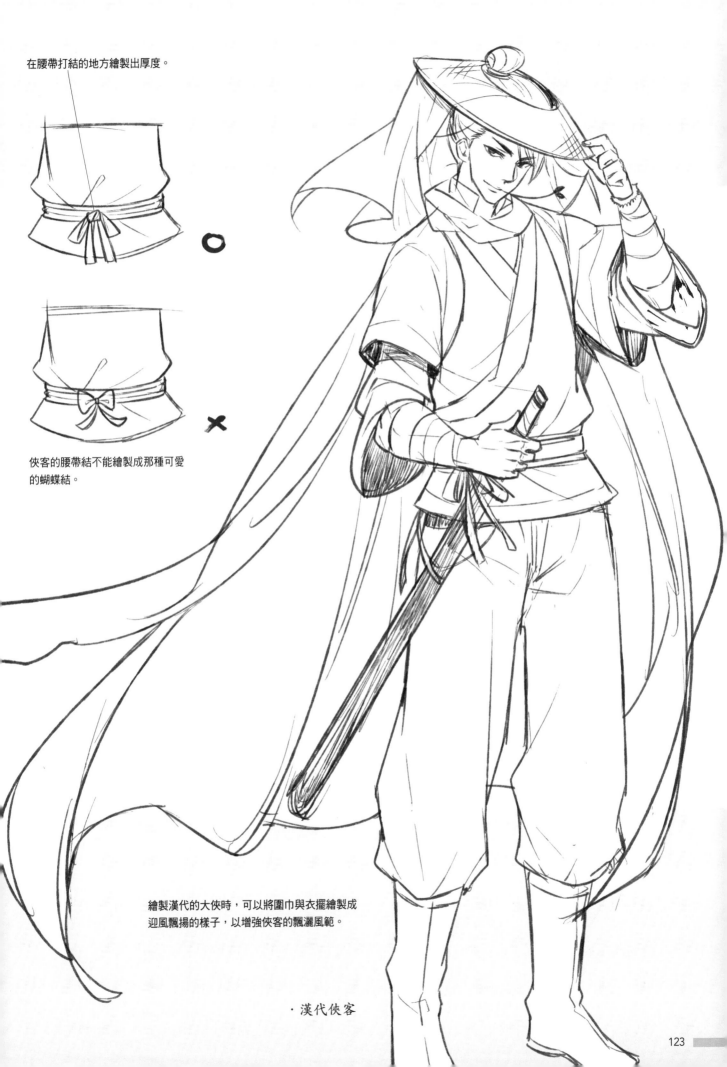

俠客的腰帶結不能繪製成那種可愛
的蝴蝶結。

繪製漢代的大俠時，可以將圍巾與衣擺繪製成
迎風飄揚的樣子，以增強俠客的飄灑風範。

· 漢代俠客

4.3.3 魏國舞女

魏晉時期流行寬衣大袍，女性的服裝也是飄飄灑灑、隨風飄揚的。讓我們身負飄帶，隨心起舞吧～等等，首先來看看舞女服裝是怎麼畫的！

琵琶袖的上衣和明代的襖裙有相似的地方，款式上遵循著上短下長的流行趨勢。

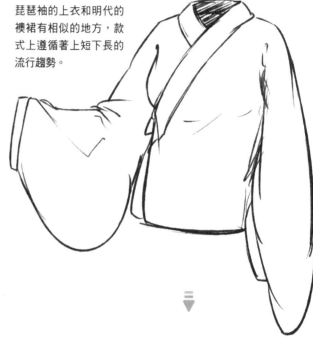

用長方形歸納束腰，再加上腰帶。

裙子部分可以分為裙擺和下面的三角形裝飾。

上衣比起裙子來要短上許多，裁剪時都以直線為主。

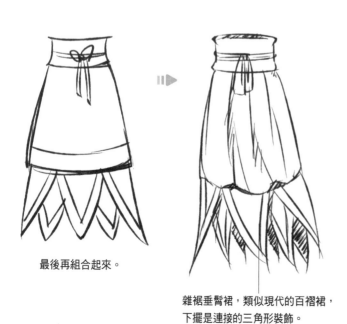

最後再組合起來。

雜裾垂髾裙，類似現代的百褶裙，下擺是連接的三角形裝飾。

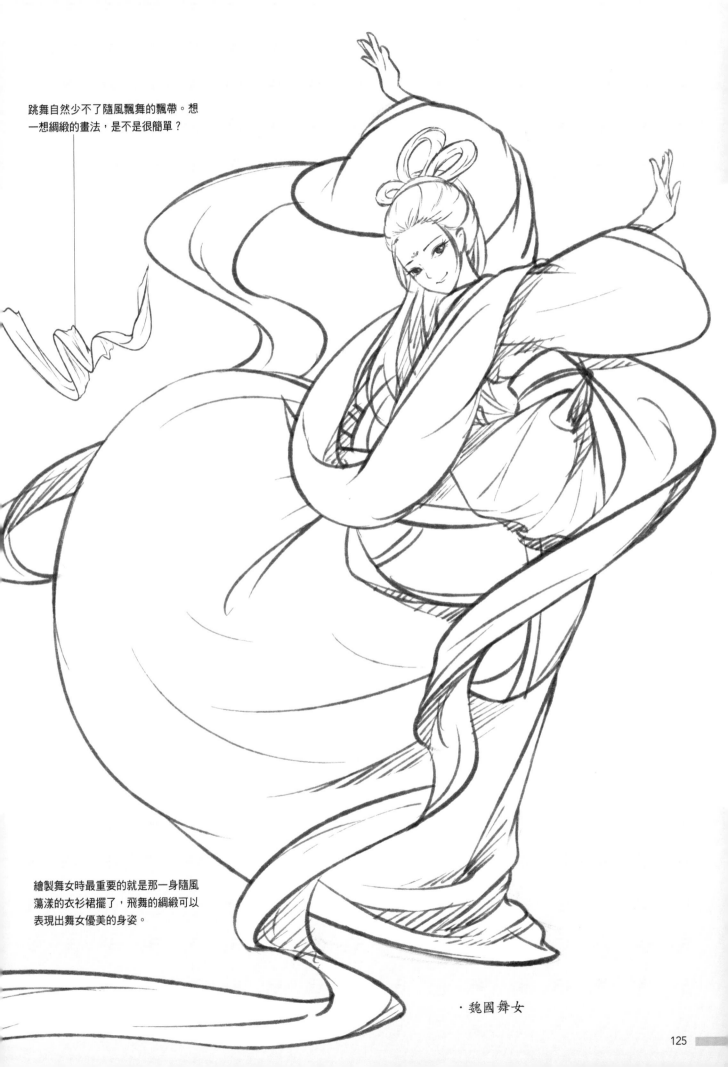

跳舞自然少不了隨風飄舞的飄帶。想一想綢緞的畫法，是不是很簡單？

繪製舞女時最重要的就是那一身隨風蕩漾的衣衫裙擺了，飛舞的綢緞可以表現出舞女優美的身姿。

・魏國舞女

4.3.4 唐朝貴妃

唐朝美人楊貴妃是被傳頌了千百年的大美人，唐朝也是一個令人嚮往的朝代，這裡服飾華麗，多姿多彩，來好好做一個貴妃夢吧！

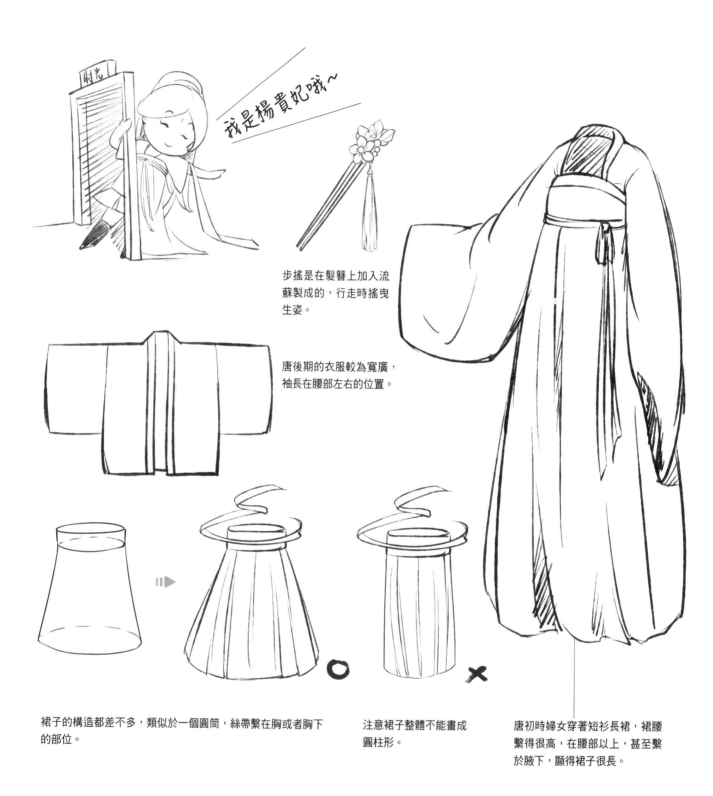

我是楊貴妃哦~

步搖是在髮簪上加入流蘇製成的，行走時搖曳生姿。

唐後期的衣服較為寬廣，袖長在腰部左右的位置。

裙子的構造都差不多，類似於一個圓筒，絲帶繫在胸或者胸下的部位。

注意裙子整體不能畫成圓柱形。

唐初時婦女穿著短衫長裙，裙腰繫得很高，在腰部以上，甚至繫於腋下，顯得裙子很長。

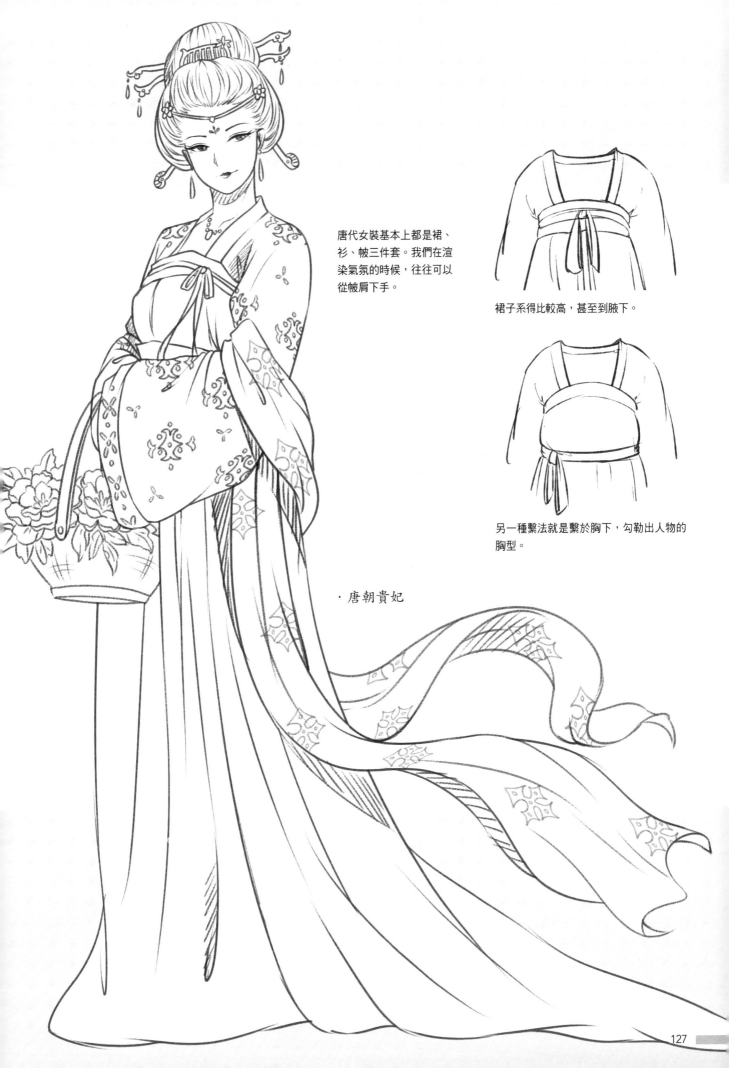

唐代女裝基本上都是裙、衫、帔三件套。我們在渲染氣氛的時候，往往可以從帔肩下手。

裙子系得比較高，甚至到腋下。

另一種繫法就是繫於胸下，勾勒出人物的胸型。

· 唐朝貴妃

4.3.5 宋朝文人

　　宋朝是文人的天堂，宋詞在文學史上有著重要的地位。舞文弄墨雖然我們並不擅長，但是假扮一下宋朝的文人，感受一下那個時代的背景還是可以的。

先用幾何體畫出書本的基本結構，再畫出書本的輪廓。　　最後細化書頁，一本書就畫好啦。

腰帶是搭配服裝的一種配飾，鑲金或者鑲玉以作裝飾。

先用幾何體歸納出宋代服飾的基本結構。可以將身體的部分和袖子的部分分別用椎體來表現。

圓領大袖的宋制公服，裁剪和設計上都很簡約大方。要注意服裝的裁剪方式。

開衫罩衣一般是穿在衣服外面的，繪製時注意肩部的處理。

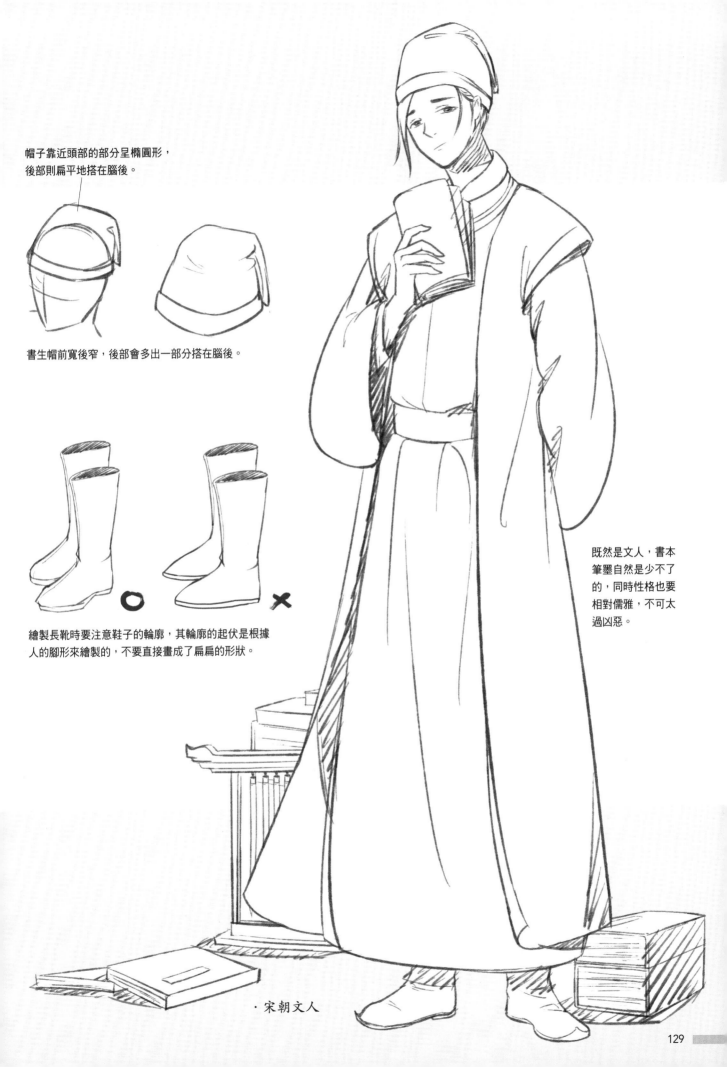

帽子靠近頭部的部分呈橢圓形，
後部則扁平地搭在腦後。

書生帽前寬後窄，後部會多出一部分搭在腦後。

繪製長靴時要注意鞋子的輪廓，其輪廓的起伏是根據
人的腳形來繪製的，不要直接畫成了扁扁的形狀。

既然是文人，書本
筆墨自然是少不了
的，同時性格也要
相對儒雅，不可太
過凶惡。

・宋朝文人

4.3.6 明朝千金

明朝的千金小姐經常是大門不出二門不邁的。錦衣玉食的生活中，她們身上的服飾究竟是什麼樣的呢？

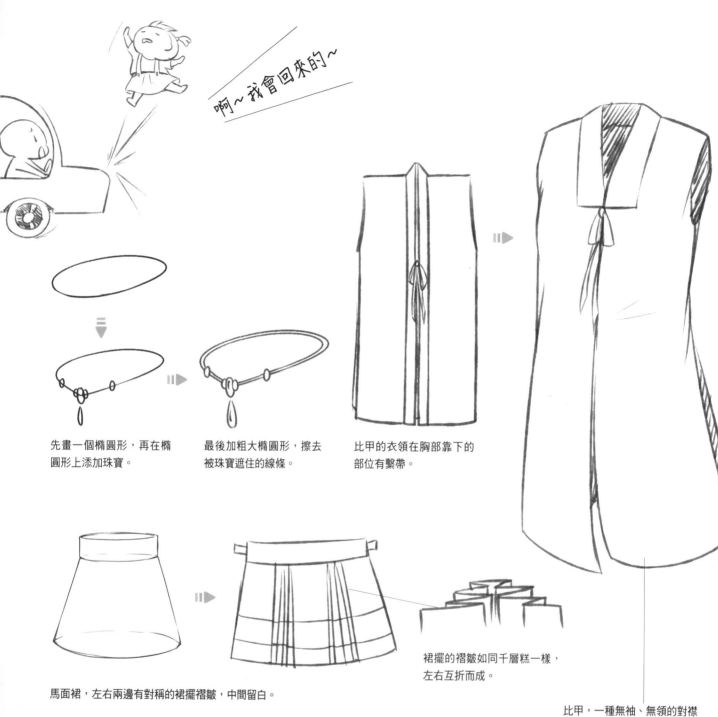

啊～我會回來的～

先畫一個橢圓形，再在橢圓形上添加珠寶。

最後加粗大橢圓形，擦去被珠寶遮住的線條。

比甲的衣領在胸部靠下的部位有繫帶。

馬面裙，左右兩邊有對稱的裙擺褶皺，中間留白。

裙擺的褶皺如同千層糕一樣，左右互折而成。

比甲，一種無袖、無領的對襟兩側開叉至膝下的馬甲，一般長至臀部或膝部。

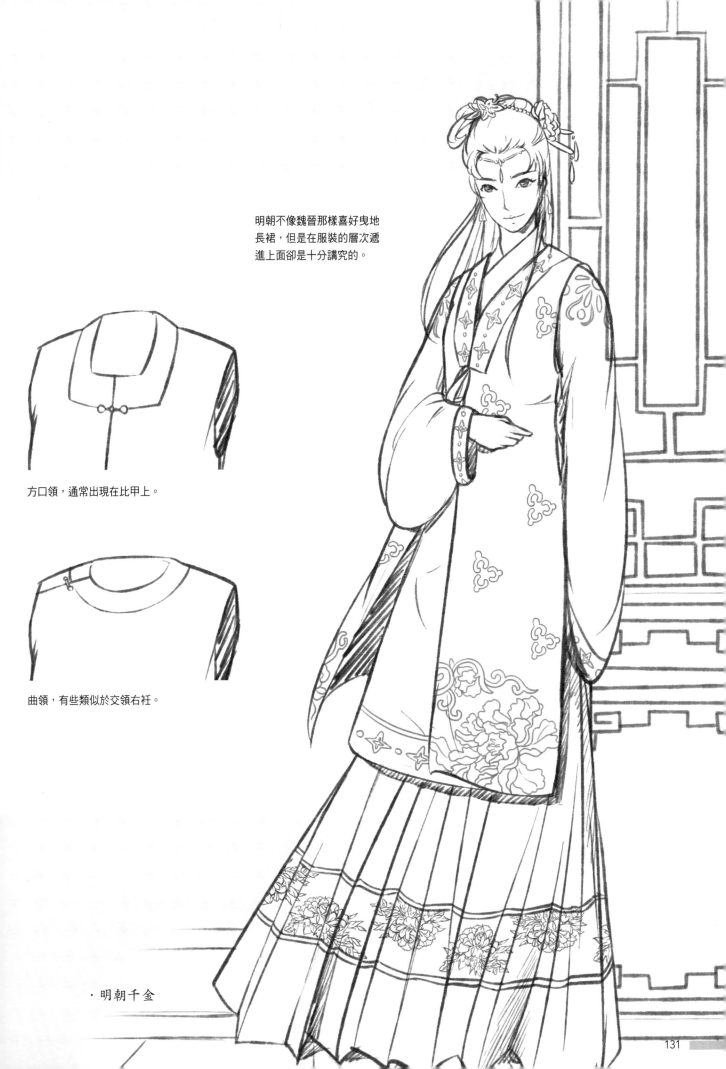

明朝不像魏晉那樣喜好曳地
長裙，但是在服裝的層次遞
進上面卻是十分講究的。

方口領，通常出現在比甲上。

曲領，有些類似於交領右衽。

· 明朝千金

4.3.7 仙風道骨

相比於千金小姐，我更想要飛升上神，成為四海八荒一個逍遙自在的神仙。

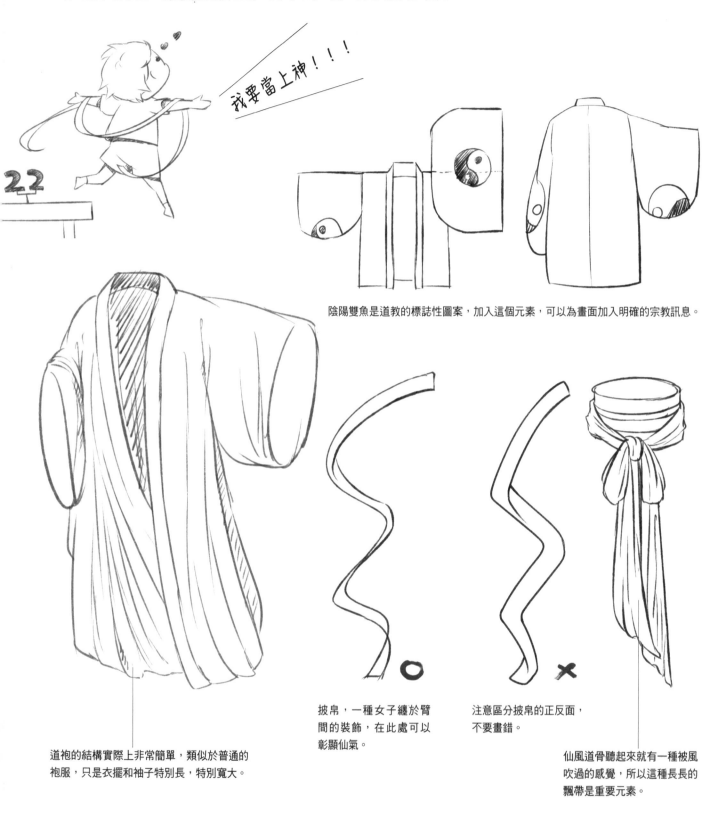

我要當上神！！！

陰陽雙魚是道教的標誌性圖案，加入這個元素，可以為畫面加入明確的宗教訊息。

道袍的結構實際上非常簡單，類似於普通的袍服，只是衣擺和袖子特別長，特別寬大。

披帛，一種女子纏於臂間的裝飾，在此處可以彰顯仙氣。

注意區分披帛的正反面，不要畫錯。

仙風道骨聽起來就有一種被風吹過的感覺，所以這種長長的飄帶是重要元素。

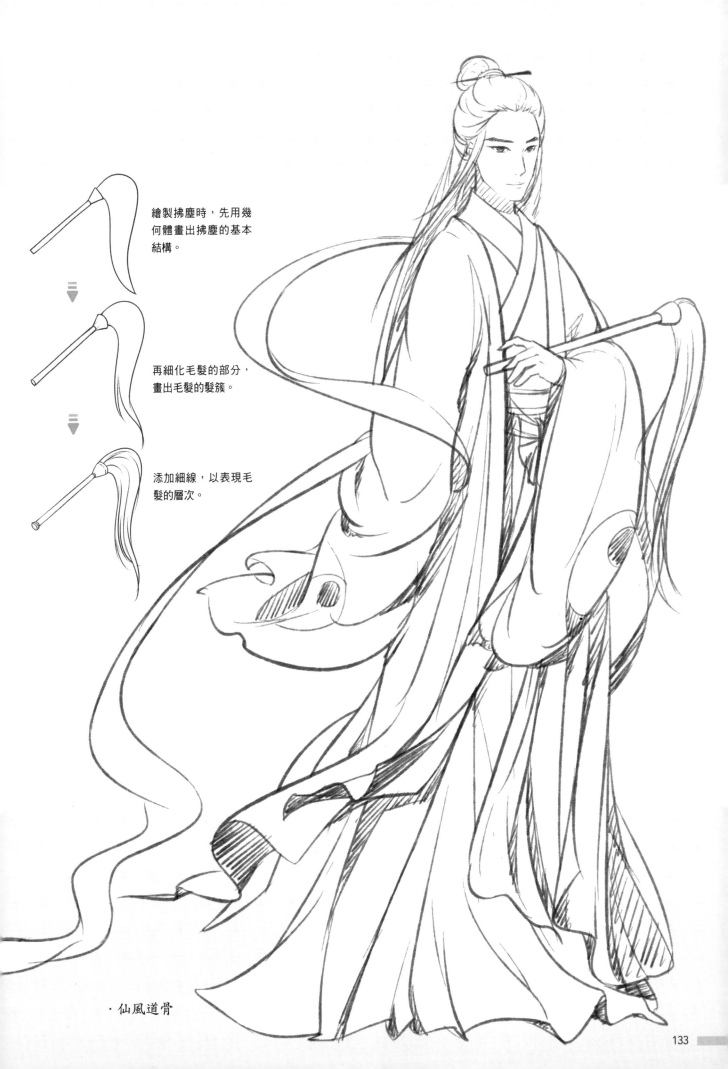

繪製拂塵時，先用幾何體畫出拂塵的基本結構。

再細化毛髮的部分，畫出毛髮的髮簇。

添加細線，以表現毛髮的層次。

· 仙風道骨

4.3.8 唐門刺客

唐門最早是小說中臆想出來的門派，他們是江湖上的一個幫派。在繪製他們的服裝時，可以用披肩增添神祕感，還可以添加一些暗器，以表現刺客的身分，是不是很酷炫啊！

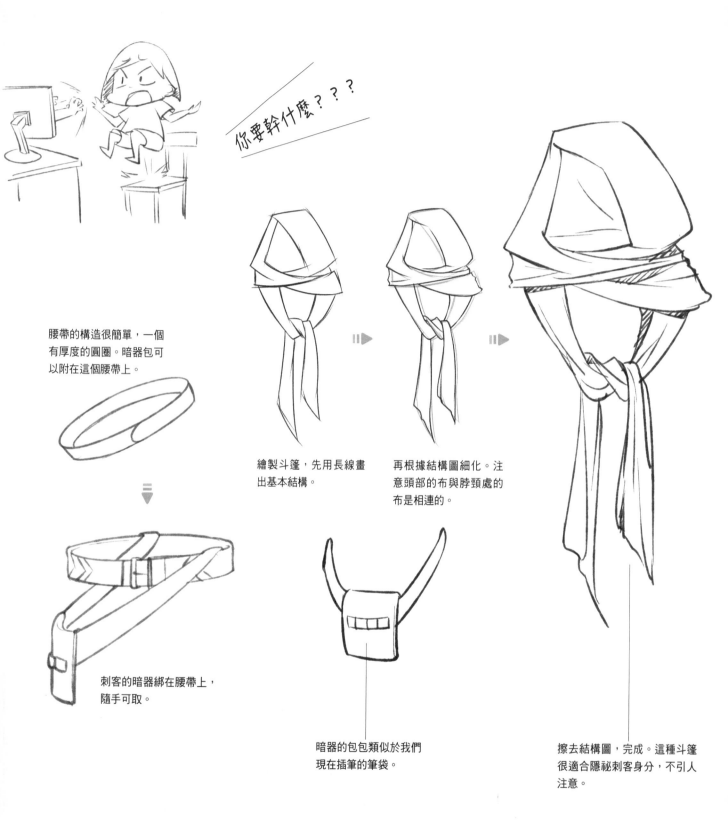

你要幹什麼？？？

腰帶的構造很簡單，一個有厚度的圓圈。暗器包可以附在這個腰帶上。

繪製斗篷，先用長線畫出基本結構。

再根據結構圖細化。注意頭部的布與脖頸處的布是相連的。

刺客的暗器綁在腰帶上，隨手可取。

暗器的包包類似於我們現在插筆的筆袋。

擦去結構圖，完成。這種斗篷很適合隱祕刺客身分，不引人注意。

先用簡單的方形繪製
包包輪廓，並加上飛
鏢等暗器。

加上暗器包的帶子，
使其可以掛在身上。

細化飛鏢，並將包包繪
製完整。

刺客的服裝可以不用繪製得那麼
乾淨整潔，加一些破損的痕跡會
顯得有一些滄桑感。

·唐門刺客

4.3.9 清宮美人

清宮劇中的娘娘，腳踩花盆底鞋，身著金縷衣，美貌無比。下面讓我回到清朝看一看她們的衣服吧。

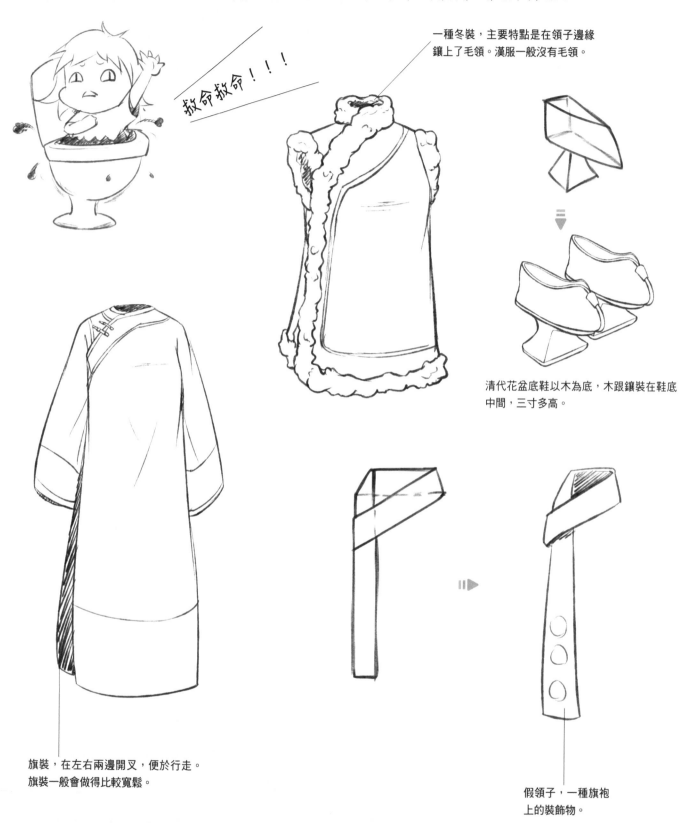

救命救命！！！

一種冬裝，主要特點是在領子邊緣鑲上了毛領。漢服一般沒有毛領。

清代花盆底鞋以木為底，木跟鑲裝在鞋底中間，三寸多高。

旗裝，在左右兩邊開叉，便於行走。
旗裝一般會做得比較寬鬆。

假領子，一種旗袍上的裝飾物。

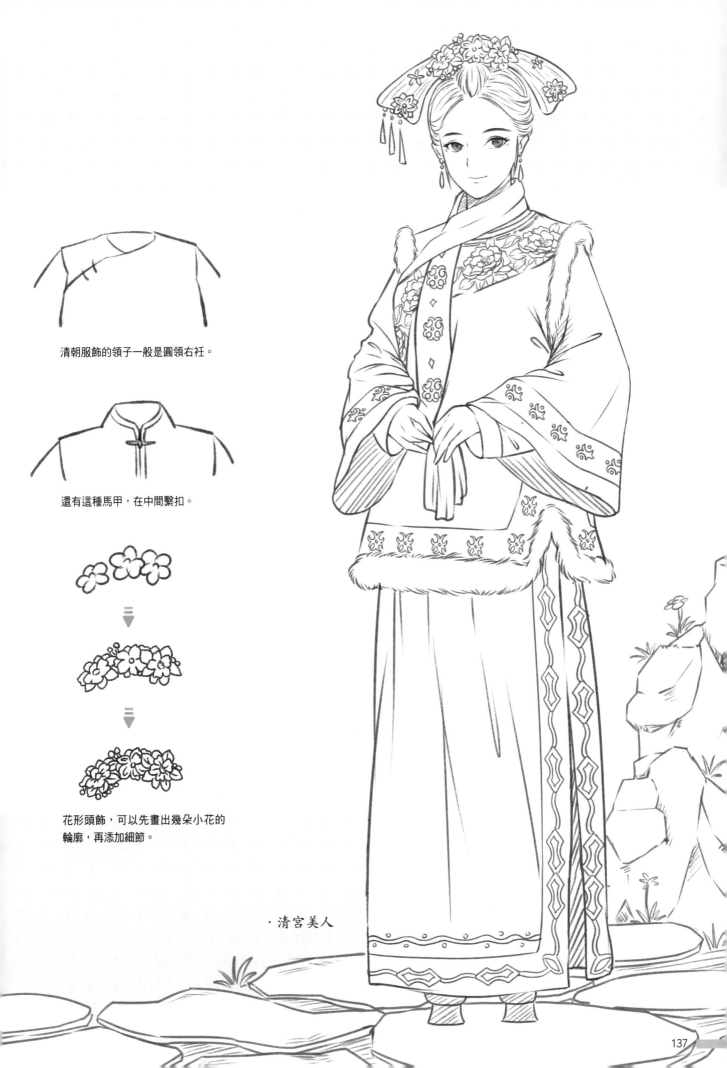

清朝服飾的領子一般是圓領右衽。

還有這種馬甲，在中間繫扣。

花形頭飾，可以先畫出幾朵小花的
輪廓，再添加細節。

·清宮美人

【技巧提升小課堂】

之前我們學習了很多關於服飾的知識，下面我們可以來靈活應用一下，一起來打造屬於自己的古風美服吧！

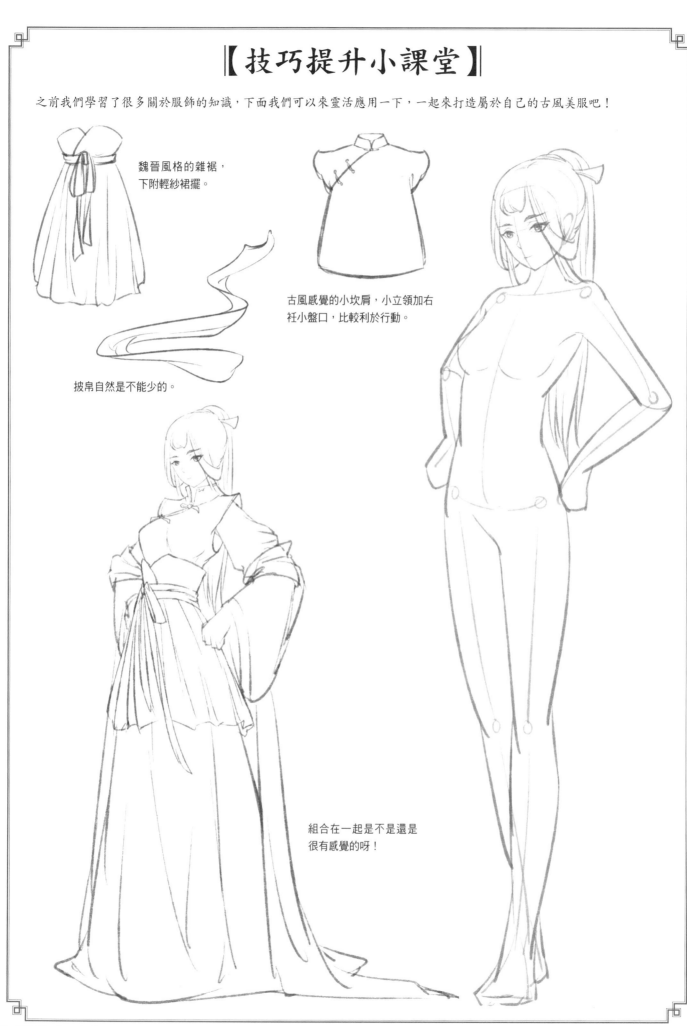

魏晉風格的雜裾，
下附輕紗裙擺。

古風感覺的小坎肩，小立領加右
衽小盤口，比較利於行動。

披帛自然是不能少的。

組合在一起是不是還是
很有感覺的呀！

4.4 Q版古風服飾，
角色的閃亮名片

可愛搞笑的Q版小人也可以畫成穿著唐朝齊腰襦裙或者清朝旗袍的樣子哦，下面我們就學習一下如何把各種朝代的服飾畫到Q版小人身上吧。

4.4.1 Q版古風服飾簡化有門道

簡化簡化簡化，不管是簡化衣服的外形還是服裝上的褶皺，亦或是服裝上的裝飾，重點都在於簡化這兩個字，如何簡化呢？一起來看一看吧！

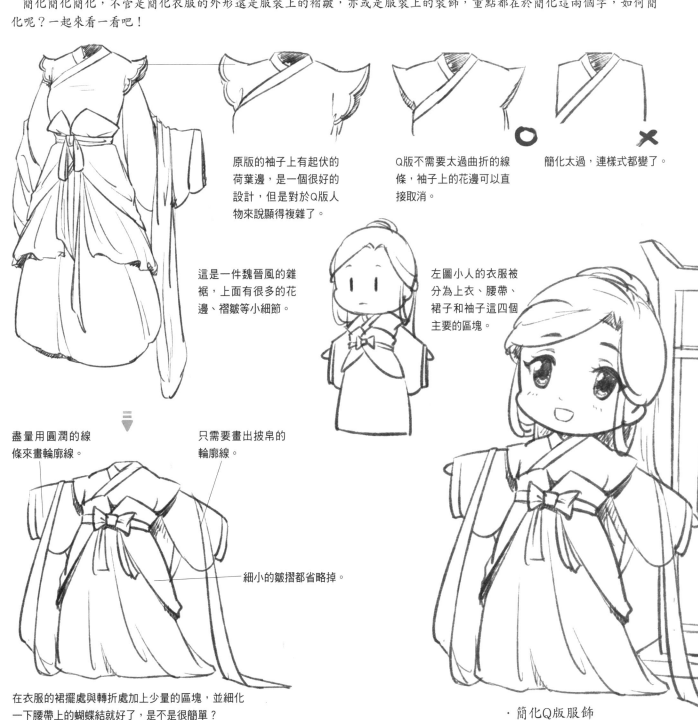

原版的袖子上有起伏的荷葉邊，是一個很好的設計，但是對於Q版人物來說顯得複雜了。

Q版不需要太過曲折的線條，袖子上的花邊可以直接取消。

簡化太過，連樣式都變了。

這是一件魏晉風的雜裾，上面有很多的花邊、褶皺等小細節。

左圖小人的衣服被分為上衣、腰帶、裙子和袖子這四個主要的區塊。

盡量用圓潤的線條來畫輪廓線。

只需要畫出披帛的輪廓線。

細小的皺摺都省略掉。

在衣服的裙擺處與轉折處加上少量的區塊，並細化一下腰帶上的蝴蝶結就好了，是不是很簡單？

· 簡化Q版服飾

4.4.2 Q版古風人物服飾大集合

　　從古代到現代，服裝發生了很大的變化，每個朝代都有著自己的喜好和時尚。那Q版的古風服飾要如何表現呢？下面我們就以古代女性服飾為例，一起來看一看吧！

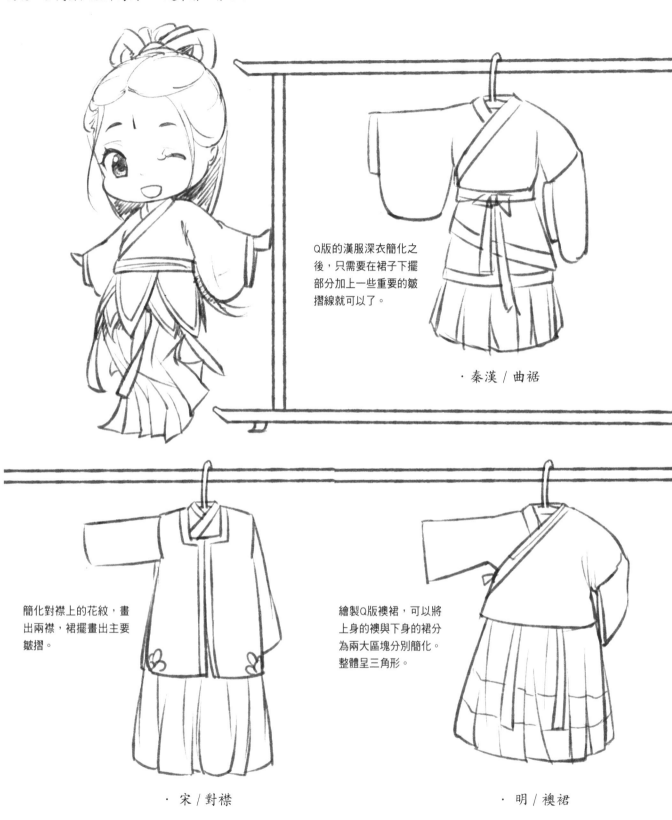

Q版的漢服深衣簡化之後，只需要在裙子下擺部分加上一些重要的皺摺線就可以了。

· 秦漢 / 曲裾

簡化對襟上的花紋，畫出兩襟，裙擺畫出主要皺摺。

· 宋 / 對襟

繪製Q版襖裙，可以將上身的襖與下身的裙分為兩大區塊分別簡化。整體呈三角形。

· 明 / 襖裙

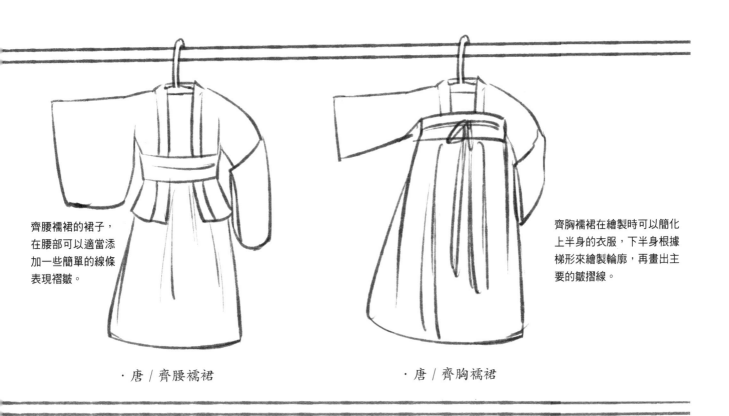

齊腰襦裙的裙子，
在腰部可以適當添
加一些簡單的線條
表現褶皺。

·唐／齊腰襦裙

齊胸襦裙在繪製時可以簡化
上半身的衣服，下半身根據
梯形來繪製輪廓，再畫出主
要的皺摺線。

·唐／齊胸襦裙

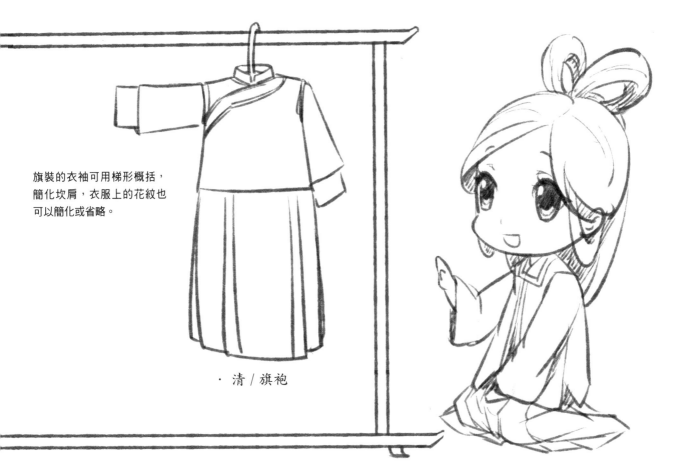

旗裝的衣袖可用梯形概括，
簡化坎肩，衣服上的花紋也
可以簡化或省略。

·清／旗袍

4.4.3 畫出美美的Q版古風小裙子

Q版服飾在質感和造型上也有著自己獨特的風味，應該如何體現呢？

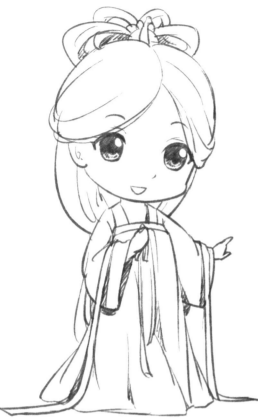

· Q版齊胸襦裙

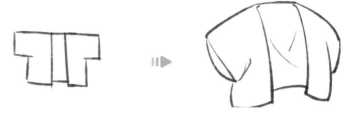

因為古風服飾大多比較寬大，在繪製時可用簡單的線條來概括上衣，輪廓線條要圓潤，造型較簡單，沒有太多的小細節。

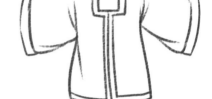

Q版對襟也可簡化繪製，只需在腋下和袖口處畫出一兩條皺摺線，就可表現服裝的寬鬆感。其餘細節都可以省略。

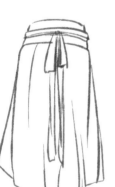

這種襦裙，可以留下一些較大的皺摺線。

· 曲裾

簡化皺摺

可以通過省略的方式簡化皺摺，只保留重要的皺摺線。

· 直裾

· Q版對襟襦裙

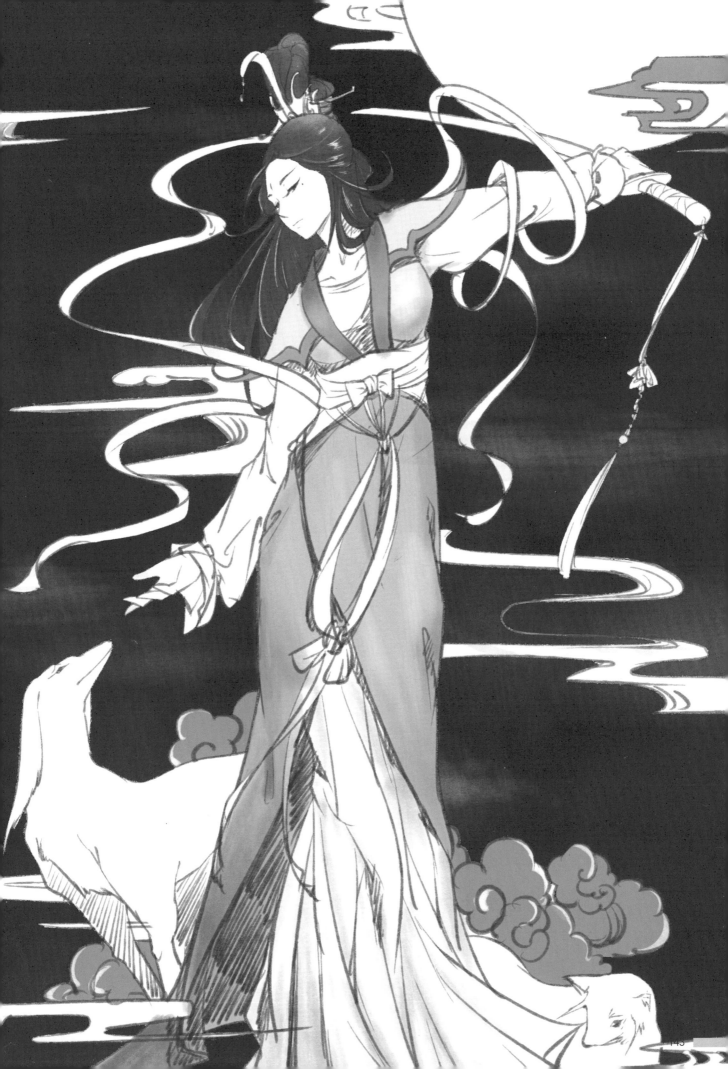

4.5 繪畫演練——舞月

肆

一聽到仙女這個詞，大家都會想到廣寒宮上的嫦娥姐姐。所以服裝一定要輕薄柔軟，可以參考魏晉時期的襦裙，再加些飄帶與雲霧營造煙霧繚繞的感覺，另外，手中劍、身邊的小動物也是營造意境的關鍵。

1 首先繪製大致的草稿，用一個揮臂的動作把玄幻仙女的意境表現出來。

2 為了畫面的協調，將人物的肢體動作細化出來，少女的左臂是抬起的狀態，所以左肩也要隨之抬起。

3 仙女的頭部是四分之三側面的角度，頭部微微下垂，用十字線大致確定五官的位置。

4 繪製出仙女的五官，眼睛半闔，眼睫毛可以畫得稍微長一些，在眼角點一顆痣。

5 接著修飾一下臉型，讓角色的臉型更加好看。

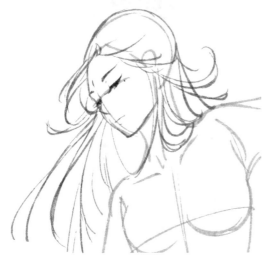

6 繪製出角色的頭髮，因為有風吹過，可以加一些飄起來的髮絲，以渲染畫面的仙俠氣氛。

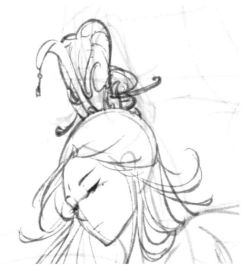

7 頭髮畫完之後，再繪製出頭上的配飾，注意頭部的透視，並把頭頂的髮髻也畫出來。

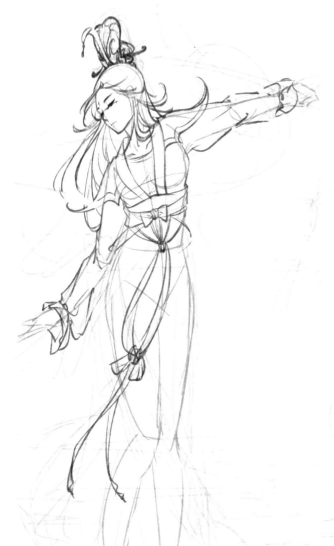

8 畫出上半身服裝，注意馬甲和裡衣的層次關係，遮擋的部分也要注意結構。飄帶要隨著人物的動作向右擺動。

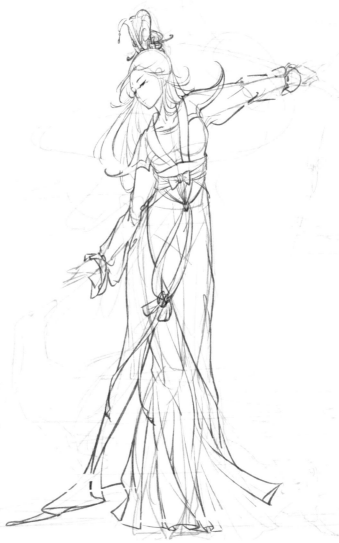

9 繪製出下身的裙子，因為裡面是多折襴裙，要按照人物的動態畫出裙子的褶皺。

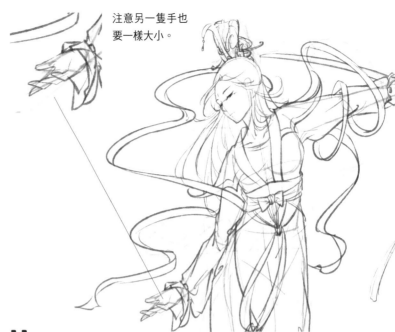

注意另一隻手也
要一樣大小。

10 角色一手握劍一手前伸，握劍的手要按
照劍柄的大小來繪製。

11 添加飄帶，這樣可以增加畫面的飄逸感，但注意飄帶要和頭髮是一個
方向的。

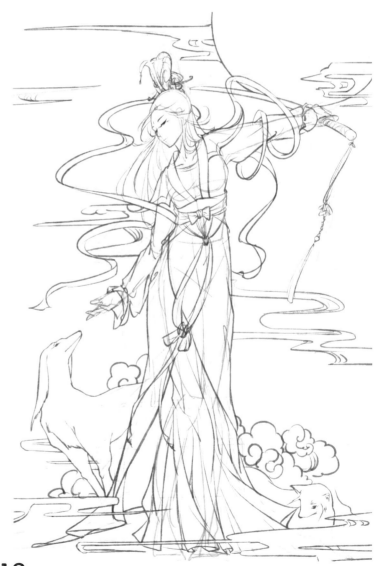

12 畫出人物左右兩個小動物，注意牠們的
身體動態。

13 最後添加一些雲彩，製造一種身在仙境之中的感覺。

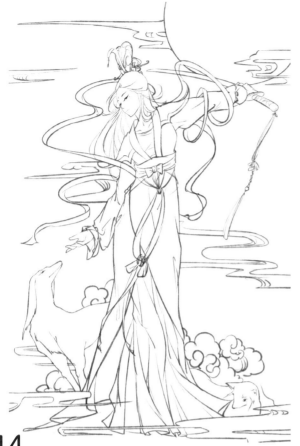

14 清除掉最初的草稿，同時精細一下畫面，讓畫面變得更加豐滿。

15 接著上一步，在線稿上面添加光影，使人物看起來有一些立體感。

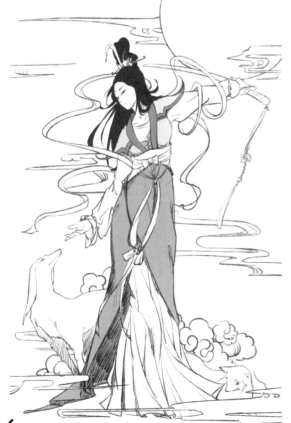

16 在畫面上初步填色，並區分出上衣、頭髮和裙子，使它們分離而不分散。

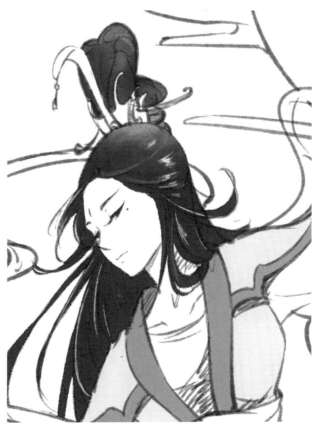

17 然後給頭髮添加高光，注意離光源越近高光越多，越遠越少。

19 給人物身後的雲彩添加顏色，並添加一些高光，以表現出畫面的立體感。

18 給服裝添加一些灰度，使它們看起來顯得更加立體一些。

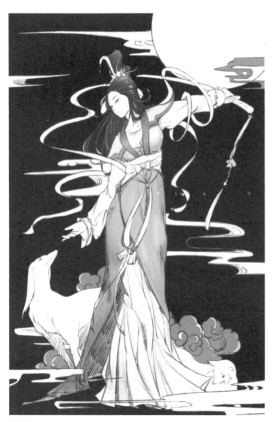

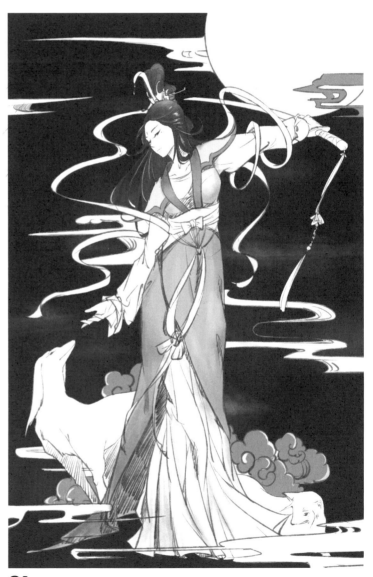

20 將背景填滿黑色，營造一種神祕的感覺。

21 最後用白色的筆或者橡皮擦，輕輕地擦出一種薄霧的感覺。

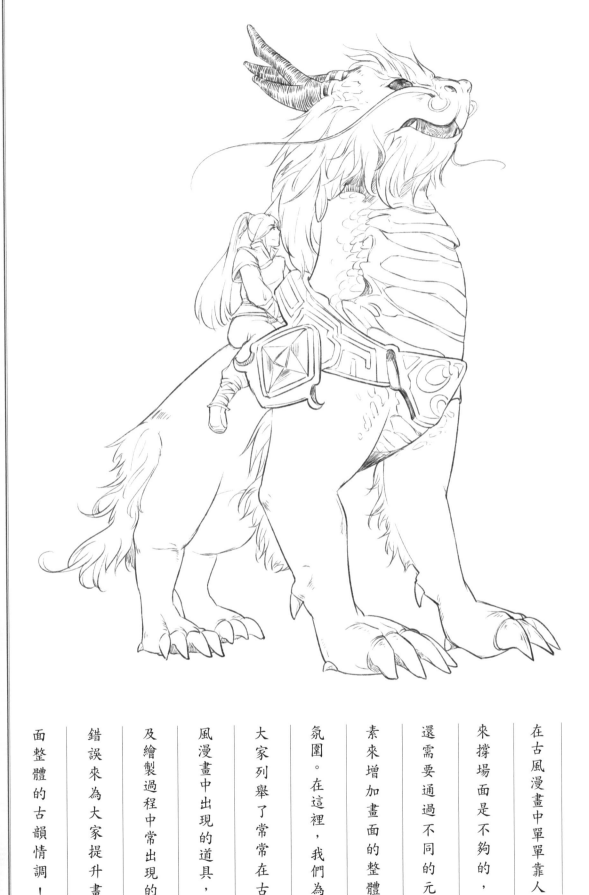

卷伍 多管齊下，提升古風情調

在古風漫畫中單單靠人來撐場面是不夠的，還需要通過不同的元素來增加畫面的整體氛圍。在這裡，我們為大家列舉了常常在古風漫畫中出現的道具，及繪製過程中常出現的錯誤來為大家提升畫面整體的古韻情調！

5.1 快過來，讓我給你看些寶貝

在古風漫畫中只有人物會顯得相當單調，適當地在畫面中添加一些道具會讓古風氛圍更為突出。想不想看看我的古風寶貝？快過來！

5.1.1 加道具=加BUFF，不信你看

一提到古風器物首先想到的可能就是文房四寶了。然而除了這些，還是有一些比較有代表性的器物的，例如刀劍、樂器等，不同的道具能烘托出不一樣的氛圍哦！

文房四寶

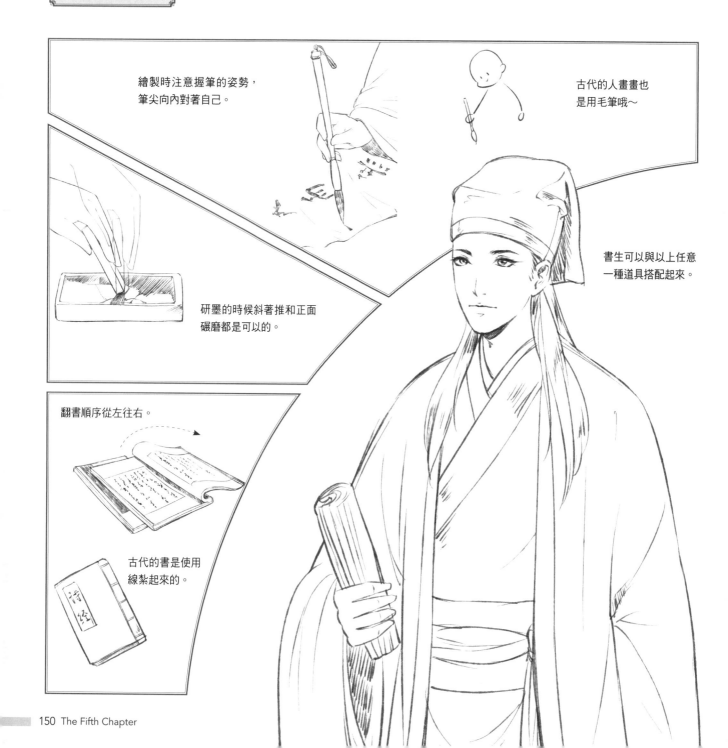

繪製時注意握筆的姿勢，筆尖向內對著自己。

古代的人畫畫也是用毛筆哦～

研墨的時候斜著推和正面碾磨都是可以的。

書生可以與以上任意一種道具搭配起來。

翻書順序從左往右。

古代的書是使用線紮起來的。

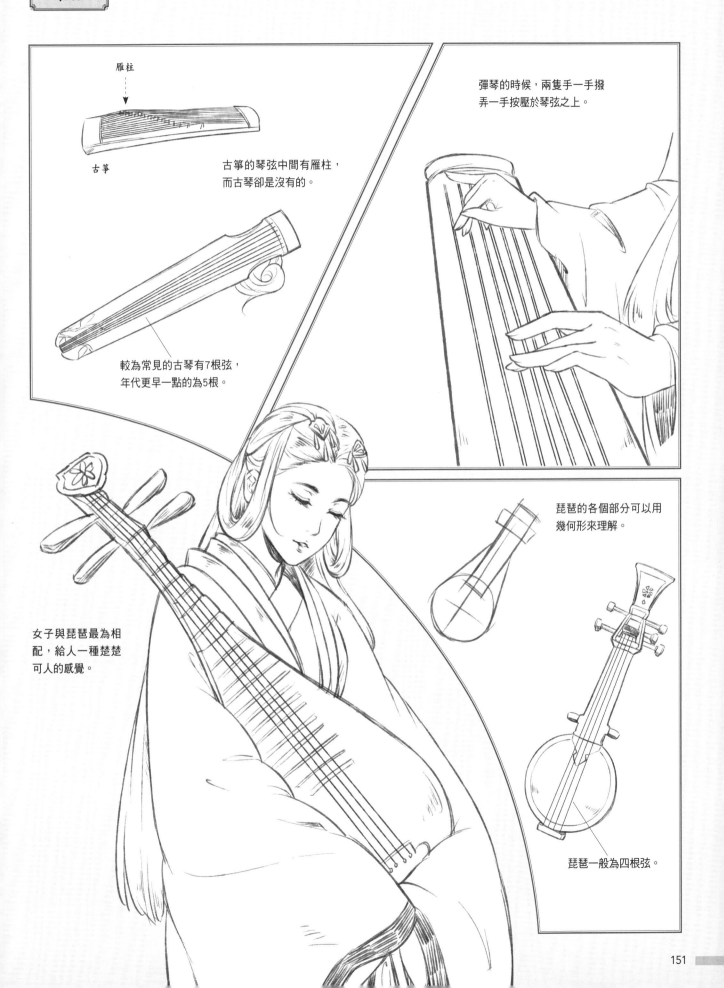

雁柱

古箏

古箏的琴弦中間有雁柱，而古琴卻是沒有的。

較為常見的古琴有7根弦，年代更早一點的為5根。

彈琴的時候，兩隻手一手撥弄一手按壓於琴弦之上。

女子與琵琶最為相配，給人一種楚楚可人的感覺。

琵琶的各個部分可以用幾何形來理解。

琵琶一般為四根弦。

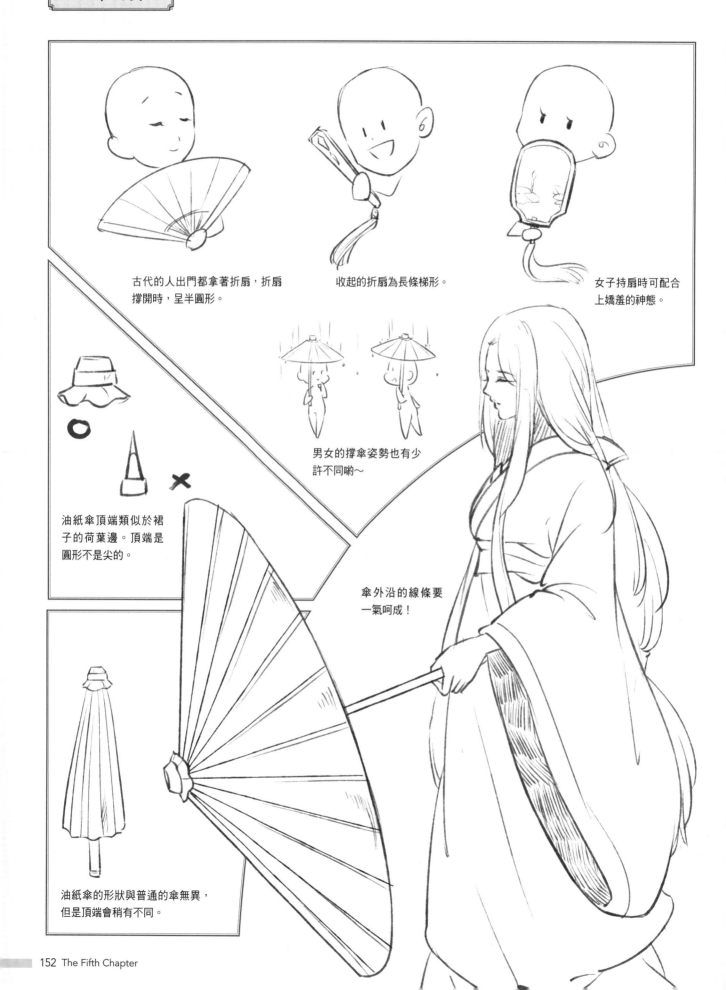

古代的人出門都拿著折扇，折扇撐開時，呈半圓形。

收起的折扇為長條梯形。

女子持扇時可配合上嬌羞的神態。

男女的撐傘姿勢也有少許不同喲～

油紙傘頂端類似於裙子的荷葉邊。頂端是圓形不是尖的。

傘外沿的線條要一氣呵成！

油紙傘的形狀與普通的傘無異，但是頂端會稍有不同。

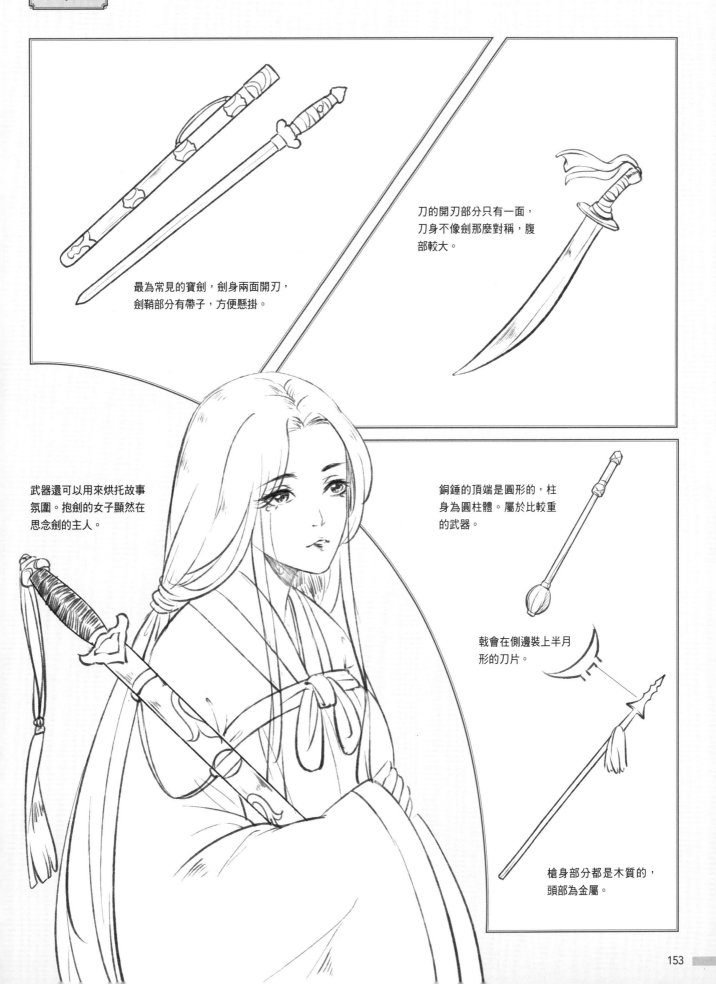

最為常見的寶劍，劍身兩面開刃，劍鞘部分有帶子，方便懸掛。

刀的開刃部分只有一面，刀身不像劍那麼對稱，腹部較大。

武器還可以用來烘托故事氛圍。抱劍的女子顯然在思念劍的主人。

銅錘的頂端是圓形的，柱身為圓柱體。屬於比較重的武器。

戟會在側邊裝上半月形的刀片。

槍身部分都是木質的，頭部為金屬。

5.1.2 秀麗花草和美人更配

　　在畫好了人物和道具之後，還可以在背景中增添一些植物，植物在古風漫畫中出現的機率還是比較大的哦，下面重點列舉了兩大類植物來進行講解。

花

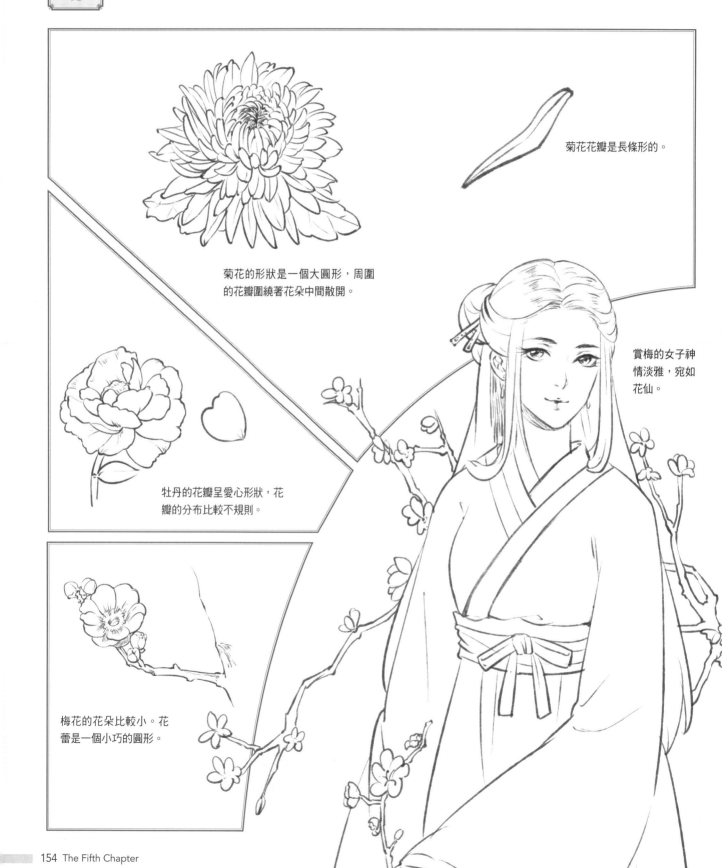

菊花花瓣是長條形的。

菊花的形狀是一個大圓形，周圍的花瓣圍繞著花朵中間散開。

賞梅的女子神情淡雅，宛如花仙。

牡丹的花瓣呈愛心形狀，花瓣的分布比較不規則。

梅花的花朵比較小。花蕾是一個小巧的圓形。

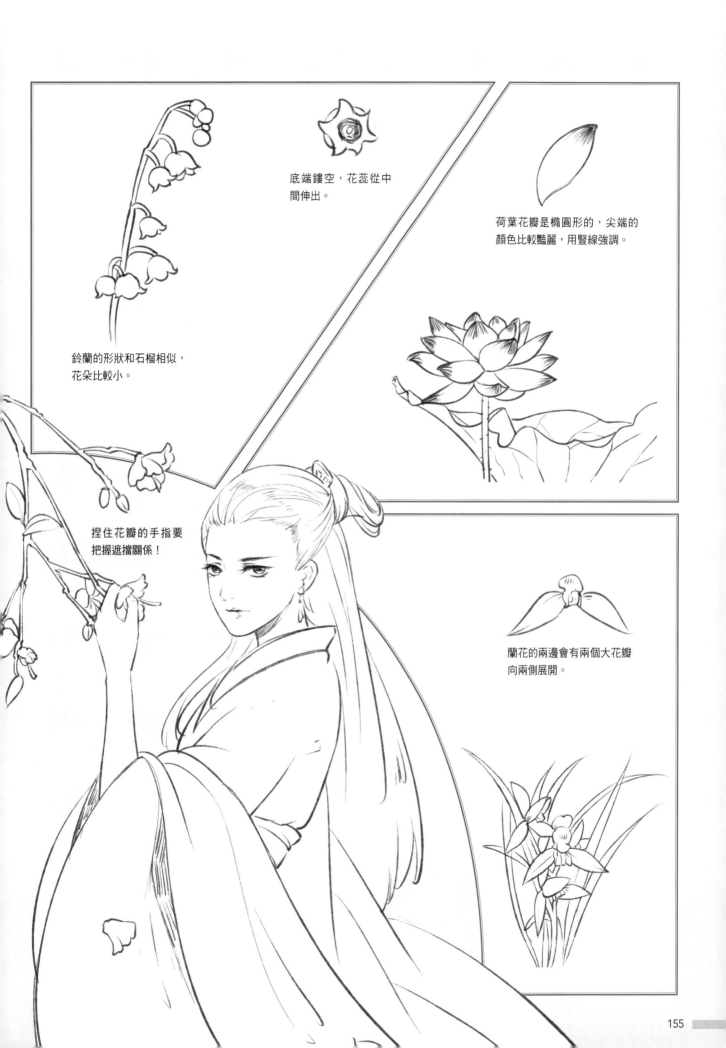

底端鏤空，花蕊從中間伸出。

荷葉花瓣是橢圓形的，尖端的顏色比較豔麗，用豎線強調。

鈴蘭的形狀和石榴相似，花朵比較小。

捏住花瓣的手指要把握遮擋關係！

蘭花的兩邊會有兩個大花瓣向兩側展開。

樹

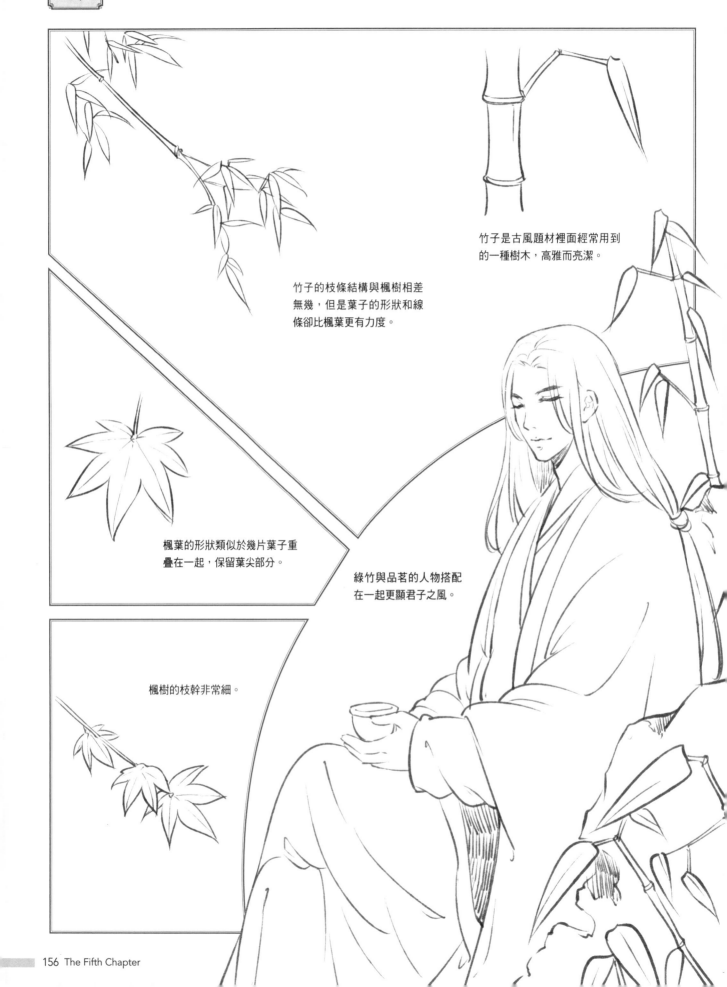

竹子是古風題材裡面經常用到的一種樹木，高雅而亮潔。

竹子的枝條結構與楓樹相差無幾，但是葉子的形狀和線條卻比楓葉更有力度。

楓葉的形狀類似於幾片葉子重疊在一起，保留葉尖部分。

綠竹與品茗的人物搭配在一起更顯君子之風。

楓樹的枝幹非常細。

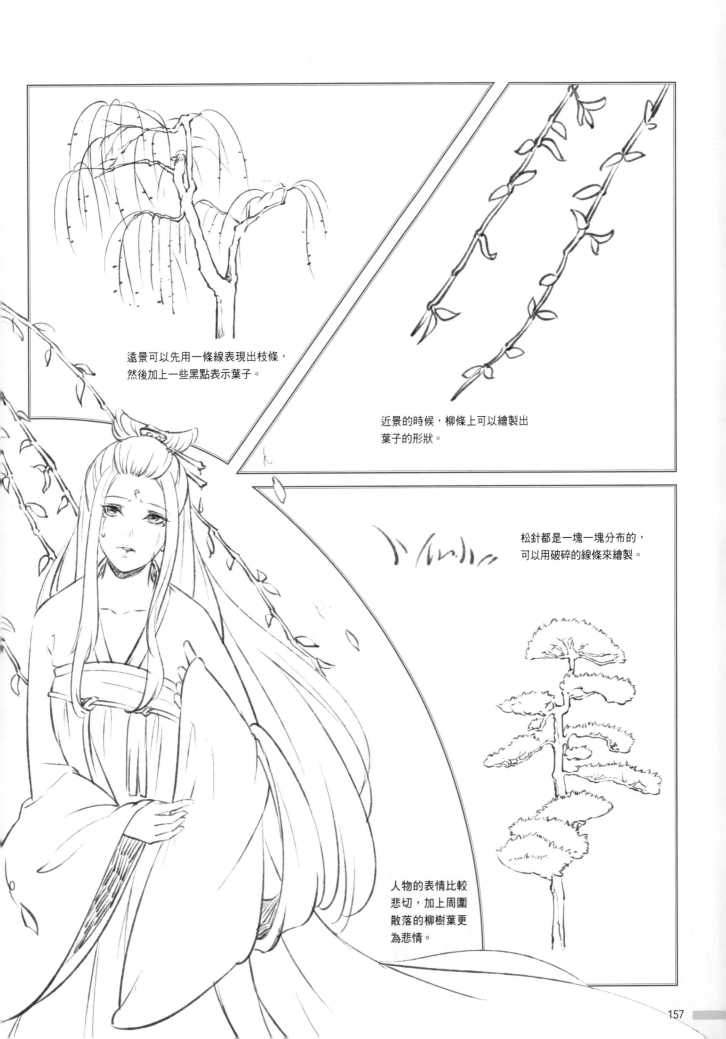

遠景可以先用一條線表現出枝條，
然後加上一些黑點表示葉子。

近景的時候，柳條上可以繪製出
葉子的形狀。

松針都是一塊一塊分布的，
可以用破碎的線條來繪製。

人物的表情比較
悲切，加上周圍
散落的柳樹葉更
為悲情。

【技巧提升小課堂】

接下來我們就運用剛才學到的道具和植物搭配技巧，來創作兩幅氣氛截然不同的畫作吧！

盛開的桃花，象徵著甜蜜的愛戀。

枝上新芽，給人生機盎然的感覺。

錦囊寄託著愛戀，有種甜蜜幸福之感。

這幅圖在背景桃樹的襯托下，顯得更加春意盎然。

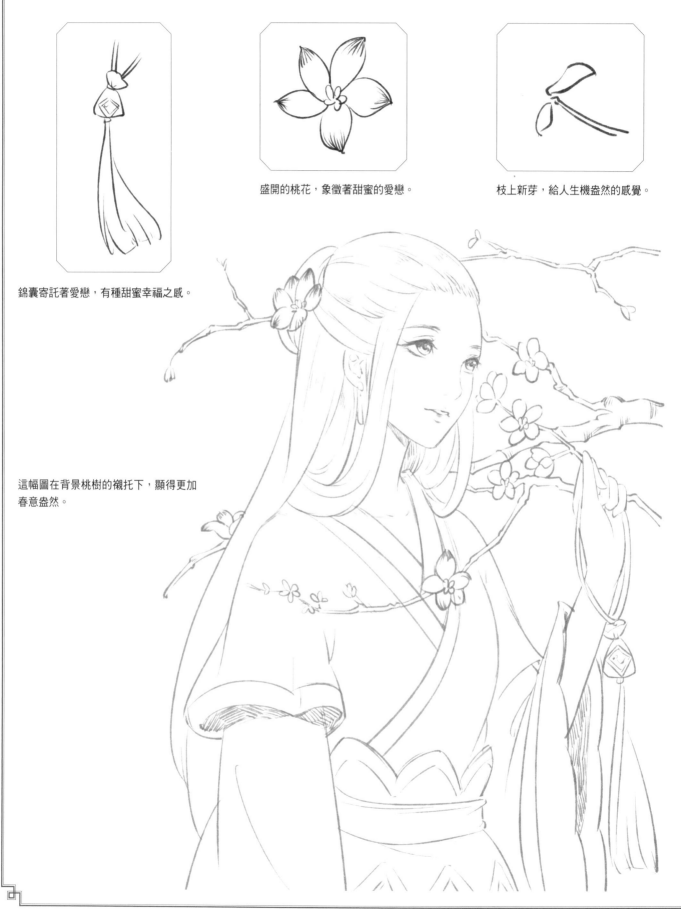

落葉會給人蕭索的感覺，淒涼、孤寒。

枯樹則會給人一種荒涼之感，象徵著綿綿的愁緒。

背景換成枯樹之後，整體畫面氣氛發生了一些變化，再加上周圍散落的落葉，畫面整體給人蕭索、悲涼的感覺。

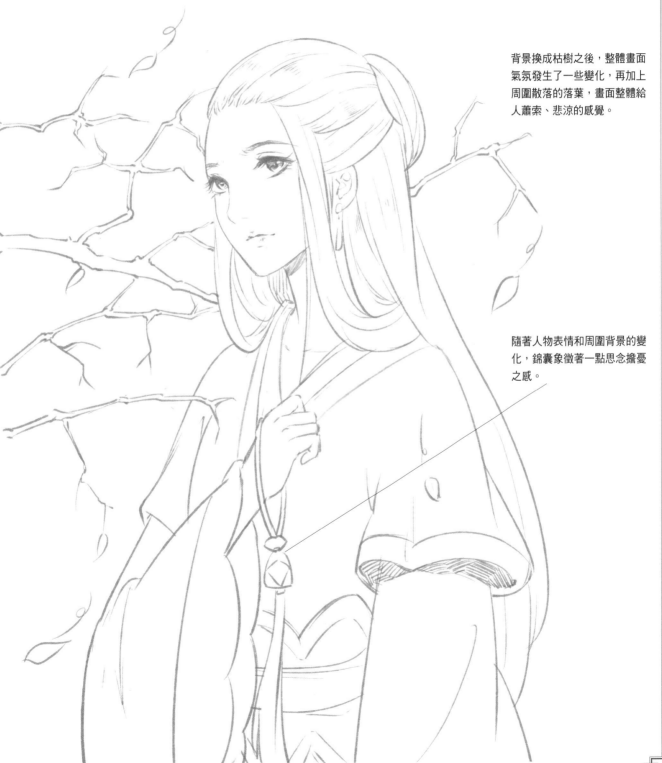

隨著人物表情和周圍背景的變化，錦囊象徵著一點思念擔憂之感。

5.2 讓芸芸生靈與你同行

在創作一副畫的時候，我們經常會想：古風漫畫中的動物是不是也可以作為一個元素呢？下面就跟著我們來看一下究竟有哪些神奇的動物可以用在古風漫畫中吧。

5.2.1 常見動物

常見的動物比較普遍，下面我們列舉了狼、虎、鶴、鹿、鷹、蛇這幾種動物在古風漫畫中的運用。

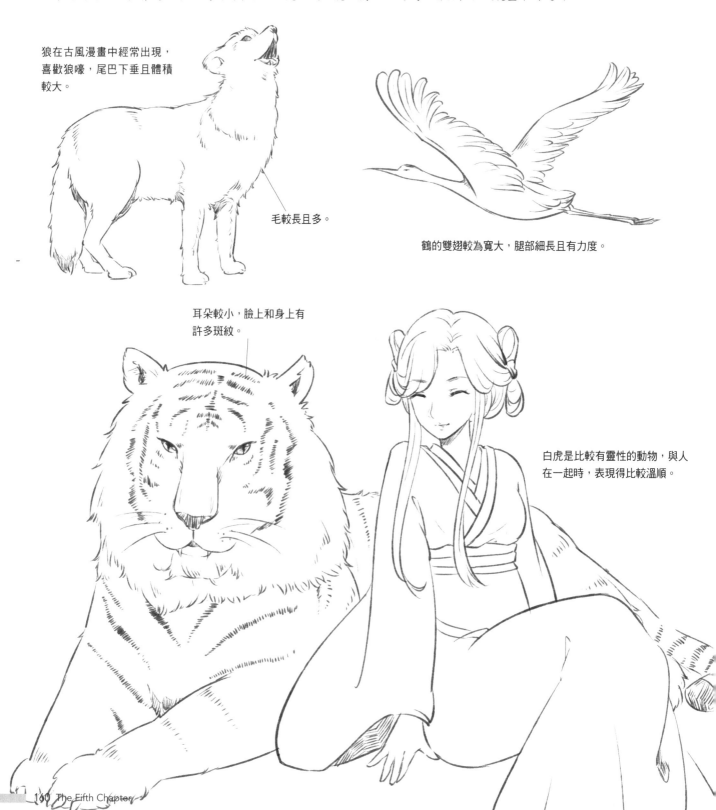

狼在古風漫畫中經常出現，喜歡狼嚎，尾巴下垂且體積較大。

毛較長且多。

鶴的雙翅較為寬大，腿部細長且有力度。

耳朵較小，臉上和身上有許多斑紋。

白虎是比較有靈性的動物，與人在一起時，表現得比較溫順。

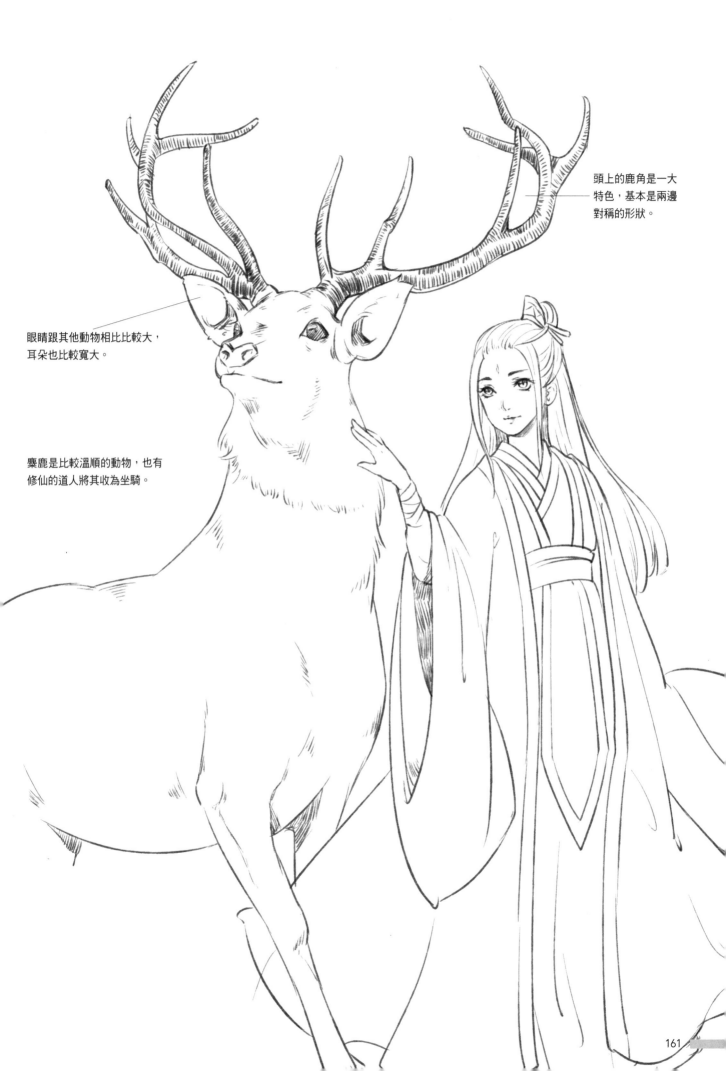

頭上的鹿角是一大
特色，基本是兩邊
對稱的形狀。

眼睛跟其他動物相比比較大，
耳朵也比較寬大。

麋鹿是比較溫順的動物，也有
修仙的道人將其收為坐騎。

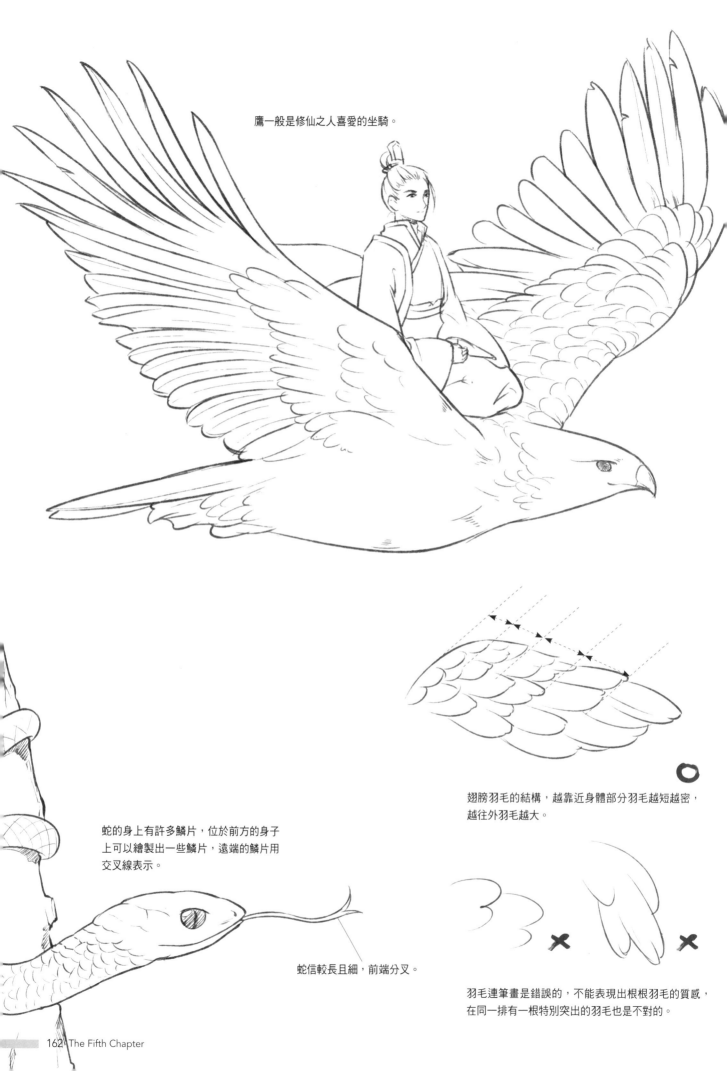

鷹一般是修仙之人喜愛的坐騎。

翅膀羽毛的結構，越靠近身體部分羽毛越短越密，越往外羽毛越大。

蛇的身上有許多鱗片，位於前方的身子上可以繪製出一些鱗片，遠端的鱗片用交叉線表示。

蛇信較長且細，前端分叉。

羽毛連筆畫是錯誤的，不能表現出根根羽毛的質感，在同一排有一根特別突出的羽毛也是不對的。

5.2.2 神獸出沒

　　古風漫畫與玄幻有一定關係，說到玄幻，大家都會想到那些神器與神獸吧？本小節我們就為大家列舉了三種比較有代表性的神獸供大家學習和觀賞。

麒麟，四足撐地，有一對鬍鬚，頭上有犄角，人物一般伏坐於其背上。

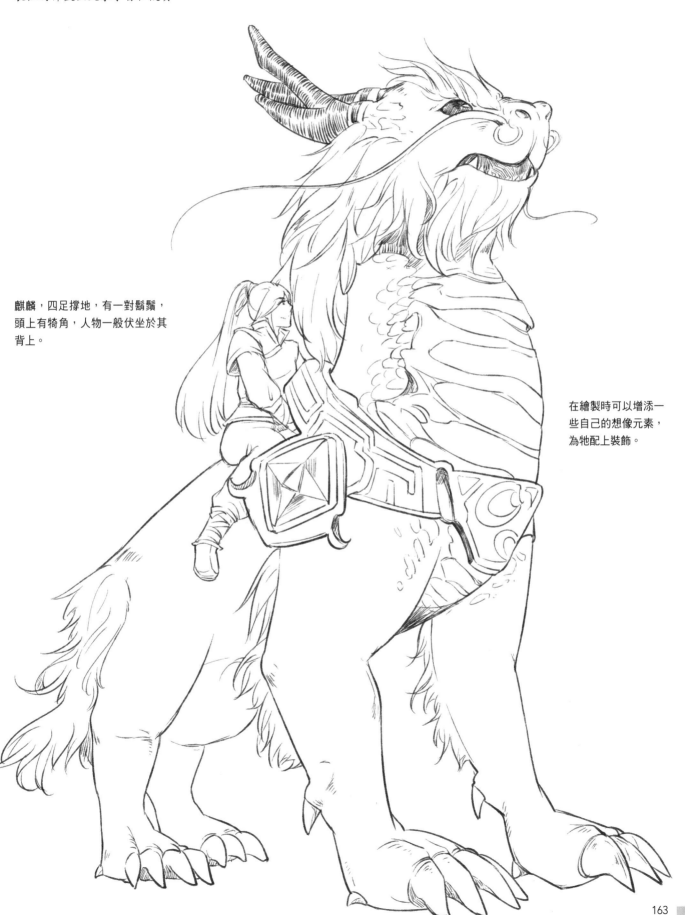

在繪製時可以增添一些自己的想像元素，為牠配上裝飾。

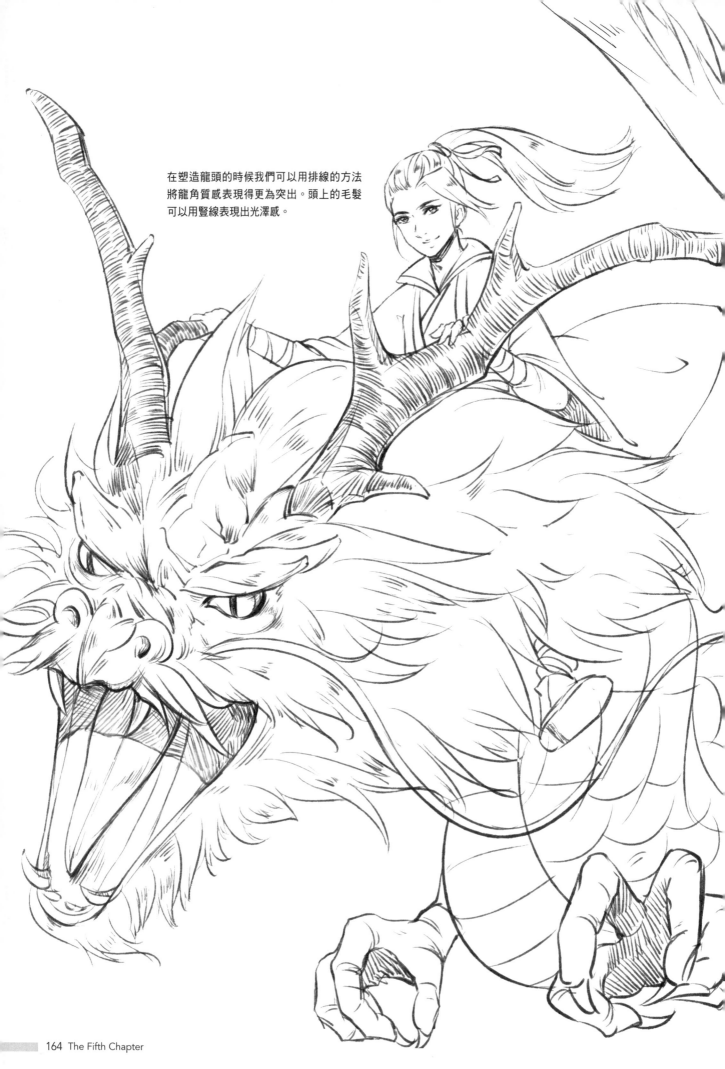

在塑造龍頭的時候我們可以用排線的方法
將龍角質感表現得更為突出。頭上的毛髮
可以用豎線表現出光澤感。

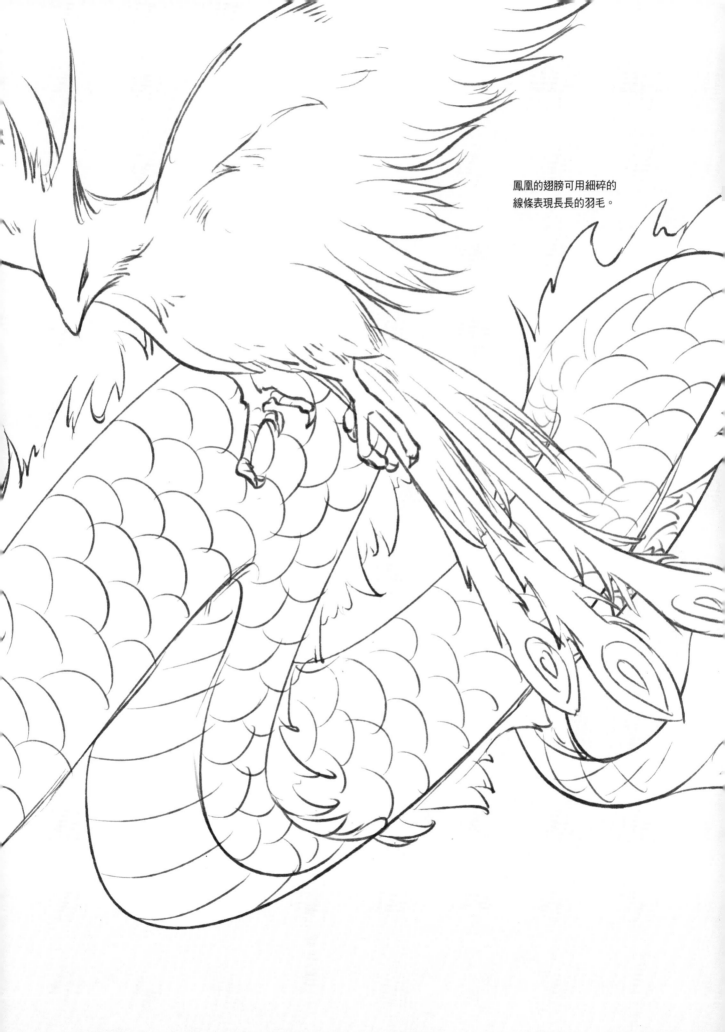

鳳凰的翅膀可用細碎的
線條表現長長的羽毛。

5.3 客官，這幾種古風線條可會用？

古風漫畫與日漫的不同之處主要在於線條的運用，像高古游絲描、釘頭鼠尾描、蘭葉描等都是在古風漫畫中經常出現的，下面就跟著我們看一下這幾種線條有何特點吧！

5.3.1 高古游絲描

· 雲煙

線條粗細變化不大，用筆力道輕柔，如流水一般流暢，如「游絲」一般。

流暢的用筆可以將雲煙的輕盈飄渺之感表現出來。

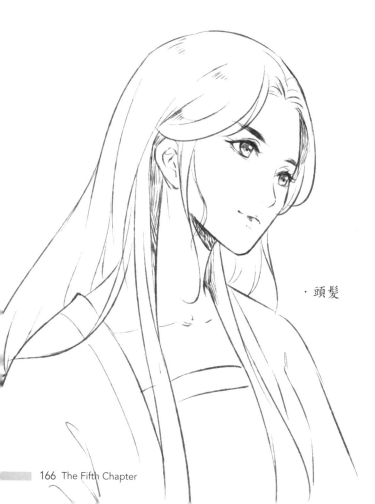

· 頭髮

比較上面兩幅圖，左圖頭髮的質感明顯更為柔和一些，右圖的線條則會顯得不透氣、死板。

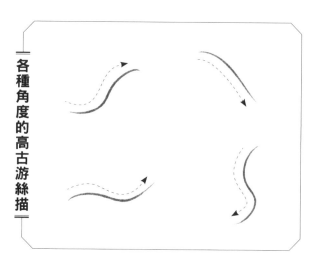

各種角度的高古游絲描

5.3.2 釘頭鼠尾描

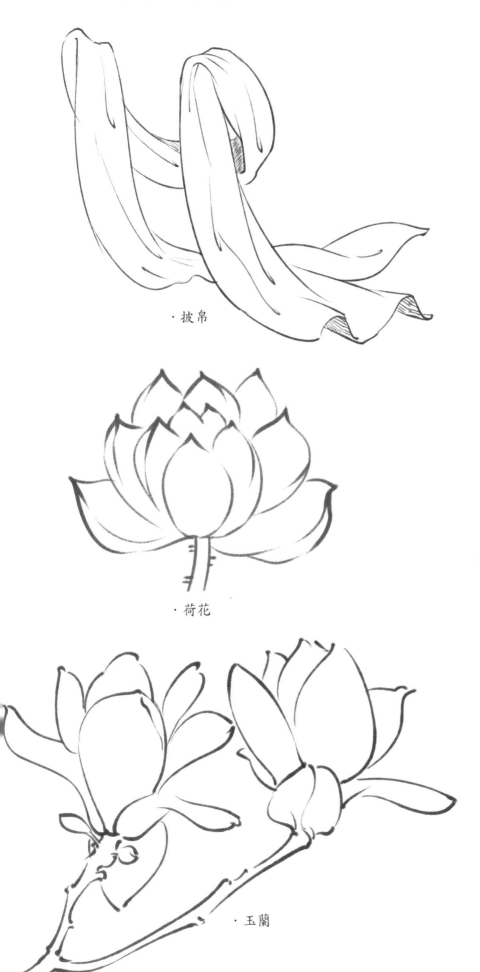

· 披帛

· 荷花

· 玉蘭

下筆時用力，稍鈍，隨後一氣呵成地完成，收筆時放鬆一些。

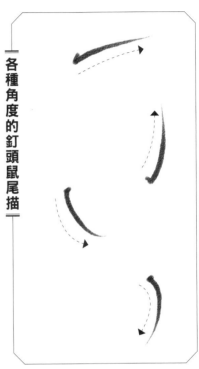

各種角度的釘頭鼠尾描

古風服飾的褶皺用釘頭鼠尾描來描繪會顯得更透氣，而一般線條沒有太大的起伏，表現不出服飾的柔順感。

玉蘭的枝椏用釘頭鼠尾描來描繪會給人如同線描版的感覺，留白處引人遐思。

5.3.3 蘭葉描

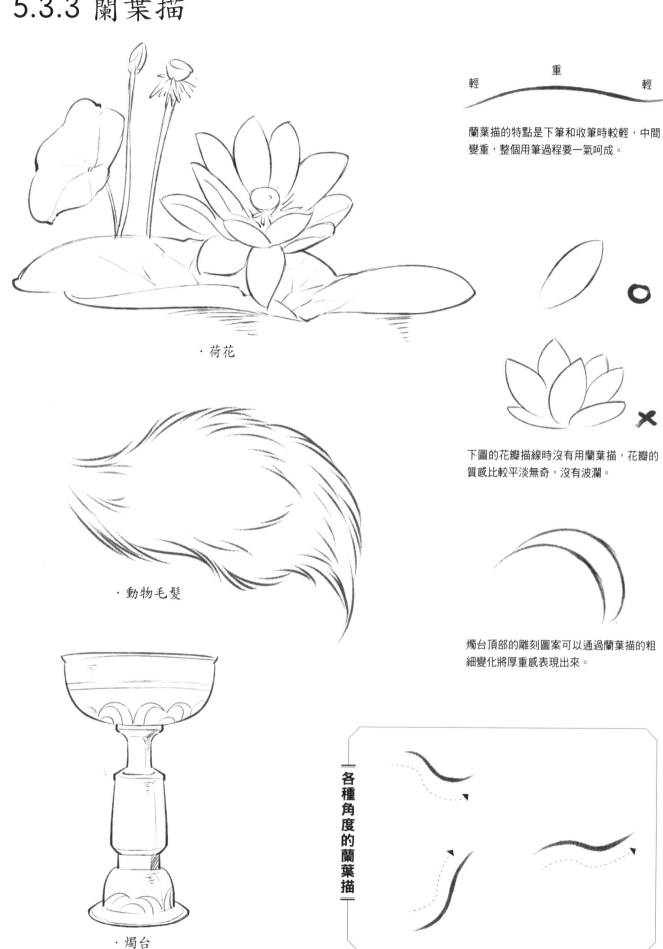

· 荷花

· 動物毛髮

· 燭台

蘭葉描的特點是下筆和收筆時較輕，中間變重，整個用筆過程要一氣呵成。

下圖的花瓣描線時沒有用蘭葉描，花瓣的質感比較平淡無奇，沒有波瀾。

燭台頂部的雕刻圖案可以通過蘭葉描的粗細變化將厚重感表現出來。

各種角度的蘭葉描

5.4 古風場景，這樣畫才不突兀

在畫古風的時候常會遇到以下幾種問題：畫的人一點都不古風、畫面搭配不和諧、線條運用不到位等。在人物的古風表現上，我們可以通過五官調整、背景運用來體現。

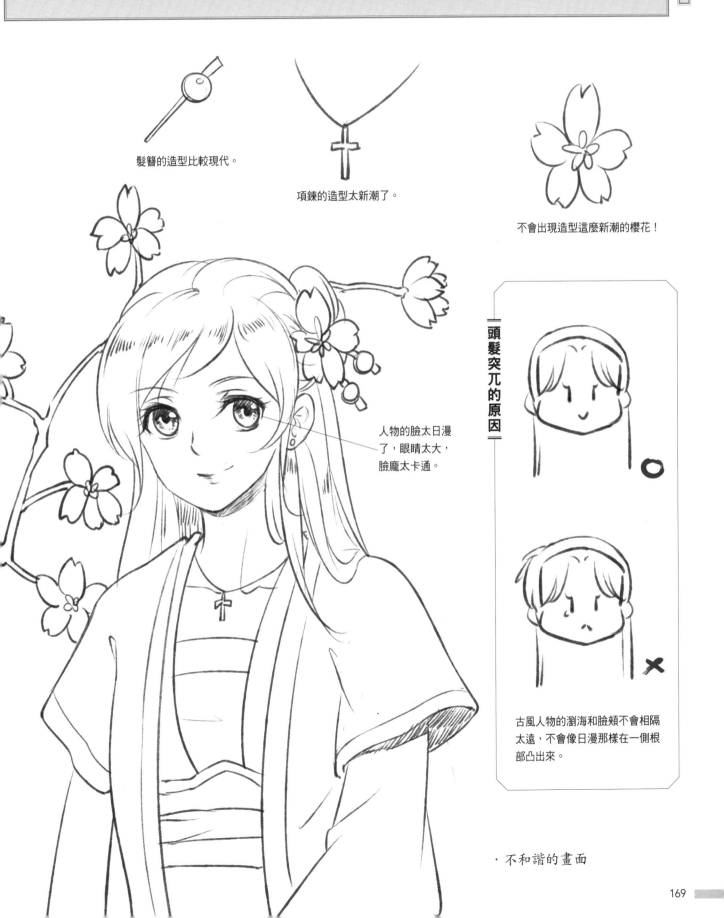

髮簪的造型比較現代。

項鍊的造型太新潮了。

不會出現造型這麼新潮的櫻花！

人物的臉太日漫了，眼睛太大，臉龐太卡通。

頭髮突兀的原因

古風人物的瀏海和臉頰不會相隔太遠，不會像日漫那樣在一側根部凸出來。

・不和諧的畫面

使用釘頭鼠尾描描繪玉蘭，給人一種很新鮮的感覺。

將項鍊的造型改成珠子和玉石的形狀會更古風。

換成用比較古風的珠片串成的髮簪會比較適合。

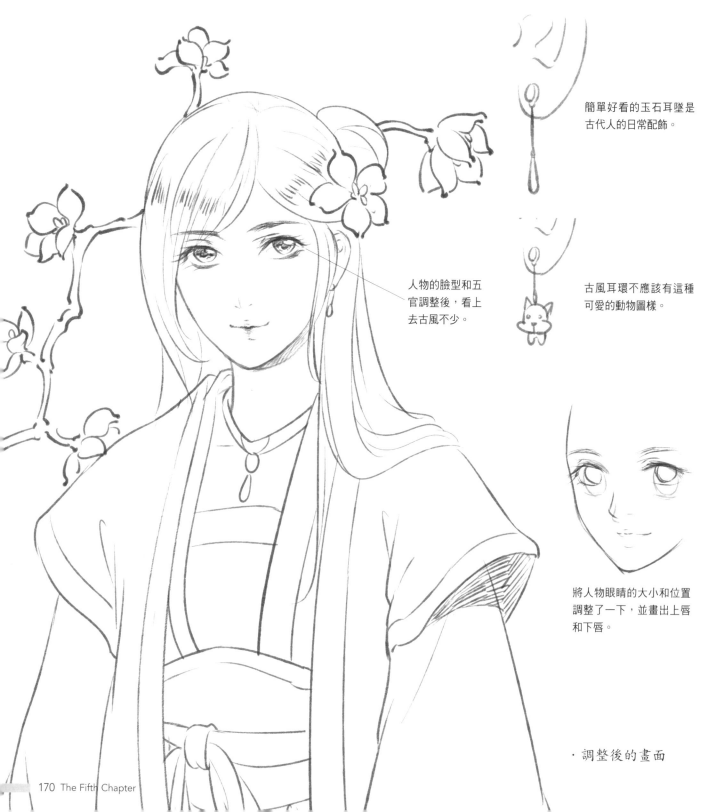

簡單好看的玉石耳墜是古代人的日常配飾。

人物的臉型和五官調整後，看上去古風不少。

古風耳環不應該有這種可愛的動物圖樣。

將人物眼睛的大小和位置調整了一下，並畫出上唇和下唇。

· 調整後的畫面

5.5 Q版古風元素大集合

古風的Q版元素比現代元素更加吸引人的眼球，你問我為什麼？因為它充分滿足了人們的幻想，當然會讓人感覺又有愛又神奇了！

5.5.1 道具也能變Q

古風的道具造型都比較繁複，我們在簡化的時候會去掉一些細節的處理，然後將主體造型保留，稜角比較凸出的地方也要圓潤一些！

珠釵造型比較偏寫實，珠片上表現出了許多細節。

普通的吊飾呈細長形，將它畫得又短又圓，是不是可愛了一點？

在上一步的基礎上將珠子畫得圓滾滾的！

不適宜的道具簡化

只將輪廓線繪製出來，放大造型會顯得更加可愛，而將輪廓內的細節都繪製完成會顯得太過複雜。

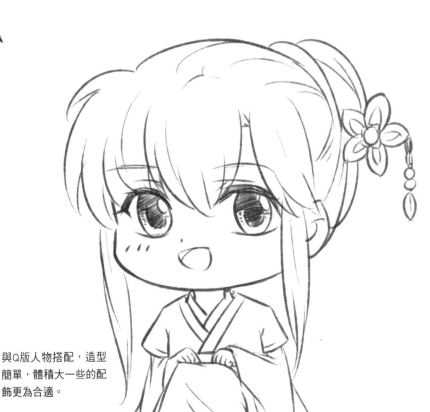

與Q版人物搭配，造型簡單，體積大一些的配飾更為合適。

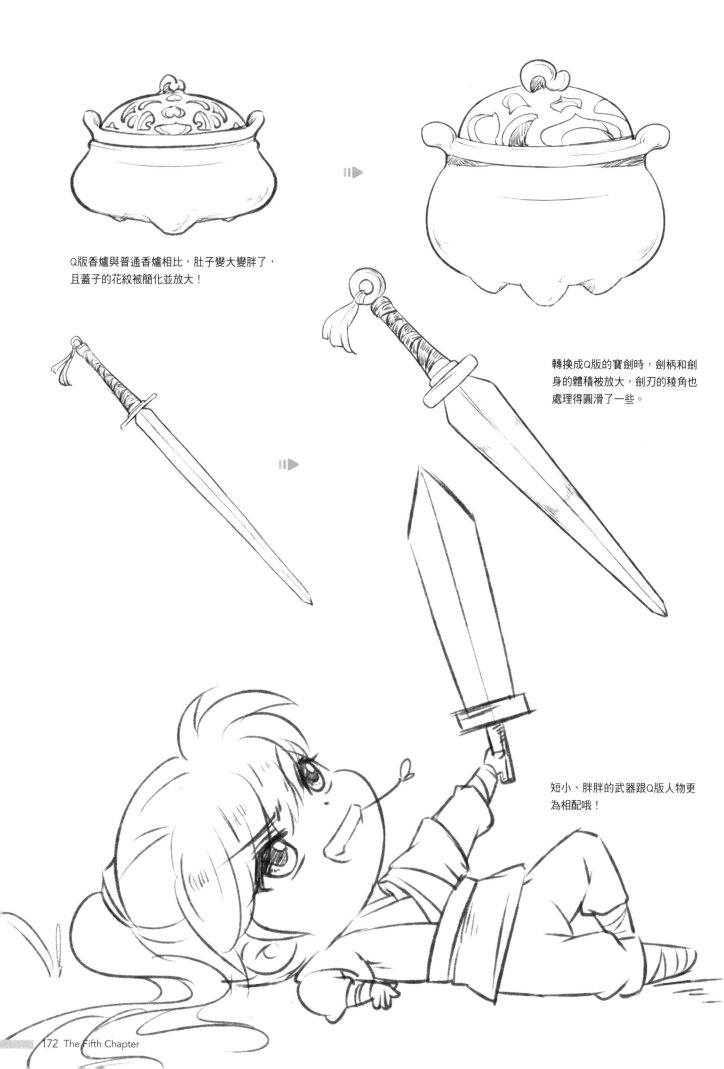

Q版香爐與普通香爐相比，肚子變大變胖了，
且蓋子的花紋被簡化並放大！

轉換成Q版的寶劍時，劍柄和劍
身的體積被放大，劍刃的稜角也
處理得圓滑了一些。

短小、胖胖的武器跟Q版人物更
為相配哦！

5.5.2 Q版萌物大集合

　　Q版人物和動物搭配起來萌感激增哦！那麼要如何把握動物的轉Q過程呢？快跟我來學點祕笈吧！先從大概的形狀結構著手來加深理解。

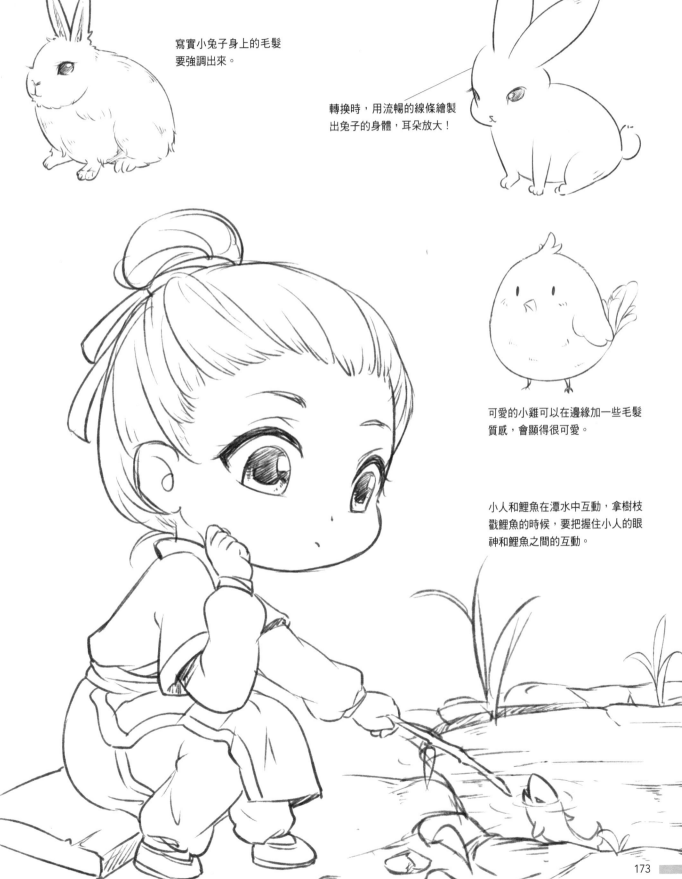

寫實小兔子身上的毛髮要強調出來。

轉換時，用流暢的線條繪製出兔子的身體，耳朵放大！

可愛的小雞可以在邊緣加一些毛髮質感，會顯得很可愛。

小人和鯉魚在潭水中互動，拿樹枝戳鯉魚的時候，要把握住小人的眼神和鯉魚之間的互動。

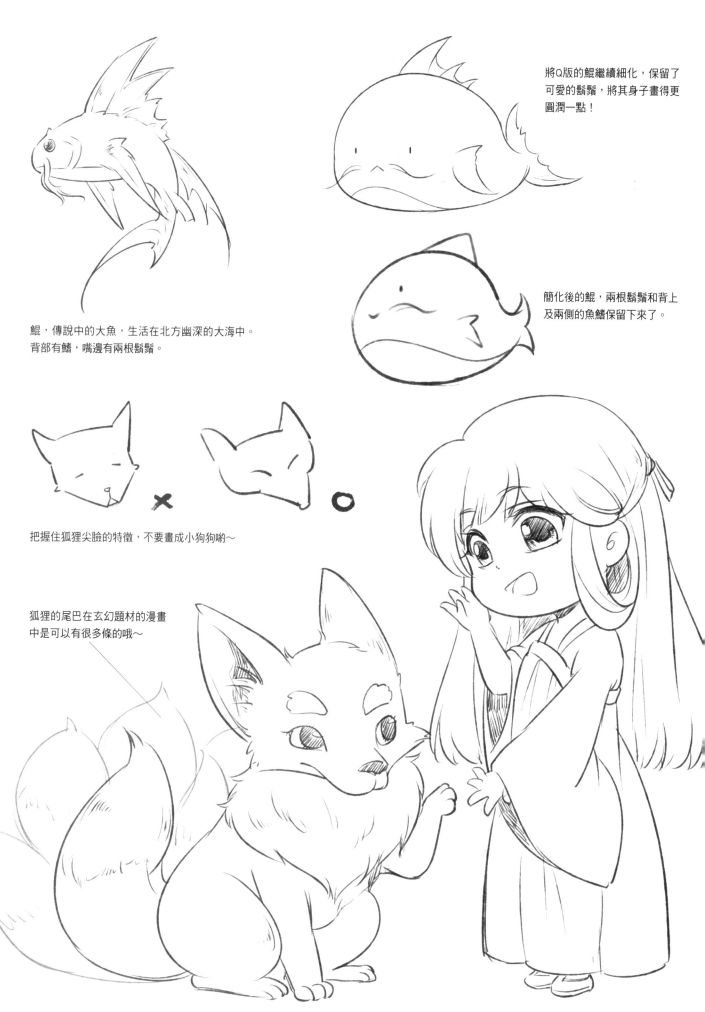

將Q版的鯤繼續細化，保留了可愛的鬍鬚，將其身子畫得更圓潤一點！

鯤，傳說中的大魚，生活在北方幽深的大海中。背部有鰭，嘴邊有兩根鬍鬚。

簡化後的鯤，兩根鬍鬚和背上及兩側的魚鰭保留下來了。

把握住狐狸尖臉的特徵，不要畫成小狗狗喲～

狐狸的尾巴在玄幻題材的漫畫中是可以有很多條的哦～

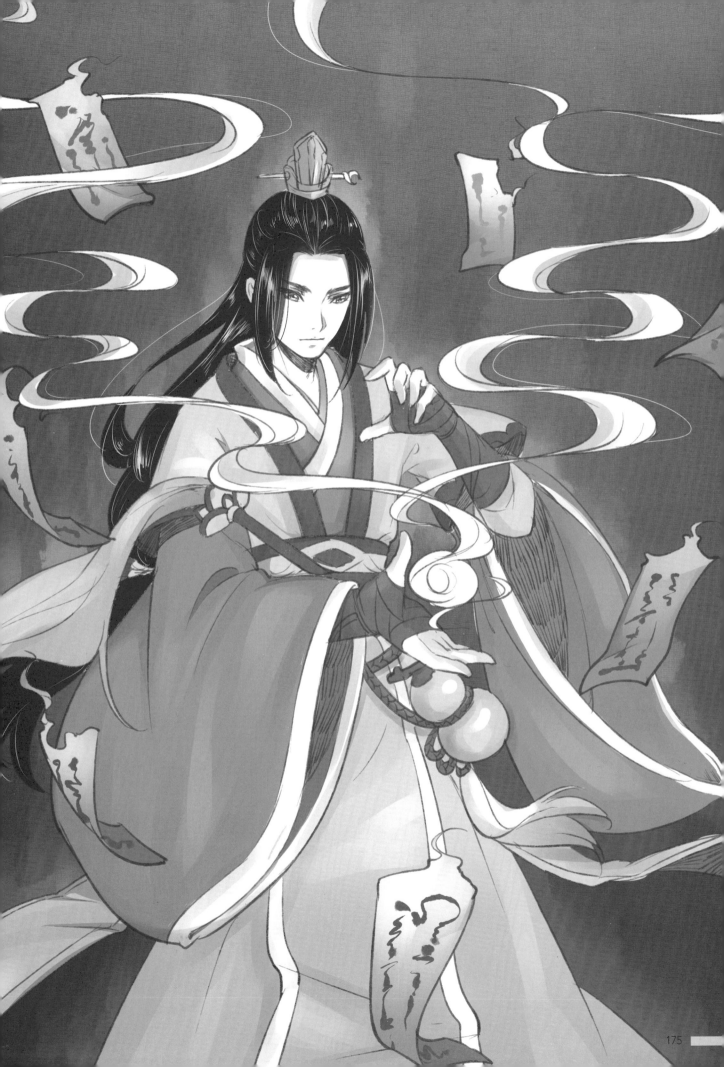

5.6 繪畫演練——問道

對道具和古風元素有了一定的認識和瞭解後,接下來我們來畫一個身穿道袍、帶著拂塵、周圍散布著符咒的玄幻修仙道士吧!

1 在草稿階段不必想得太多,主要突出周圍的元素並表現出它們大概的位置即可。

2 確定思路後,先繪製出人物的身體結構與動態。

3 先從臉部開始畫,因為是古風修仙道士,眉毛畫得上翹一些。

4 然後將人物的眼睛輪廓描繪出來,確定眼球的位置。

5 先繪製出瞳仁和高光,然後將眼球內部用斜線塗一層,增加通透感。

6 根據頭髮的生長規律繪製瀏海，先上後下。

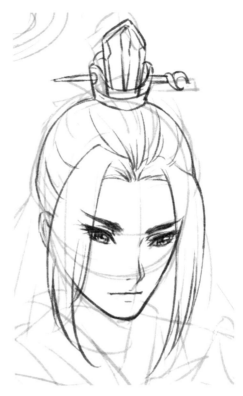

7 將束起的頭髮補充完整，然後繪製出頭冠的造型。

8 接下來畫出披散在背後的頭髮和衣襟的造型。

9 將位於畫面前端的右手袖子先繪製出來，要注意衣袖的透視關係。

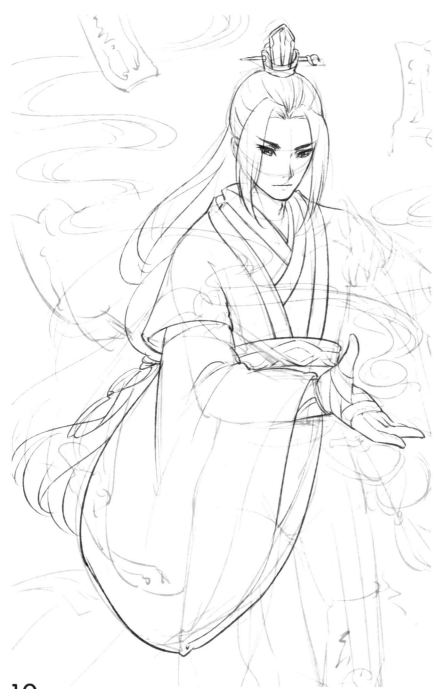

10 然後將最後方的頭髮補充完整。在處理頭髮的時候線條要柔滑一些，然後畫出右手，把握不準手的造型和透視的時候可以用自己的手作為參考。

11 左手的袖子也要描繪出來。

12 左手的造型與最初定稿時相比縮小了一些，根據近大遠小的透視規律來調整。

13 然後畫出腰間的拂塵和寶葫蘆，讓人物的氣質和身分更突出。

14 人物線條大致勾勒完全後，開始勾勒周圍的符紙，邊邊角角可以畫出破碎燃燒的感覺。

15 人物在集中靈力，周圍泛起一些靈力的波動，我們用流雲的形式來表現。

16 線稿的部分完成後，將草稿的線條擦掉，讓畫面更加乾淨，然後看看有沒有畫漏的地方。

17 用斜線將人物的袖子裡面和脖子下面的陰影畫出來，讓畫面更加立體。

18 將人物用不同的灰度表現出來，頭髮塗黑，然後在上一步的基礎上畫出髮絲和服飾的暗面與亮面，再為背景塗上一個漸變的灰度。

19 最後用深灰色的筆觸在符紙上畫上咒文，然後在人物的身上用比背景色淺一些的灰度畫出發光的感覺。

卷陸 提筆落墨，江山美人我有

一幅完整的古風插圖往往是有背景的。除了描畫好看的古風人物之外，我們還需要通過適合古風的構圖，畫出符合人物身分與情感，並具有古風意境的背景。背景不但可以烘托人物，還能讓畫面更具完整性。

6.1 那些年常用的古風漫畫構圖

一幅好看的古風漫畫，除了美美的人物之外，適合的背景也會很加分。而好看的背景往往需要精心的構圖，因此掌握各種適合的構圖對我們繪製完整的古風漫畫是很有必要的。

6.1.1 古風漫畫構圖更考究

古風漫畫的構圖講究意境，因此會比傳統漫畫更考究。如果用傳統漫畫的方式來構圖，可能無法達到理想的效果。下面我們就來看看如何掌握古風漫畫的構圖。

古風構圖的要點

用九宮格構圖

黃金分割最符合人們的審美，這種構圖可以讓人物落於視覺中心線上。

背景中樹枝的主體與人物都在畫面左邊，構圖顯得更統一。

將人物大半身放於畫紙的左上方，雖然無法將人物的全身都畫出來，但主要表現的人物面部、髮型、服裝和人物動態都能表現出來。另外背景中的樹枝與花朵也更完整。右下角的適當留白讓畫面多了一些透氣的感覺。這樣的構圖，可以更好地傳達畫面的意境，並為畫面加分。

我們在構圖時可將人物與背景都置於畫面的左側，右側有更多的留白，讓畫面更有意境與透氣感。

不同的構圖

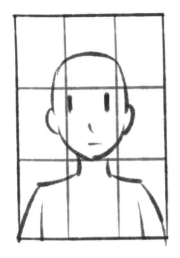

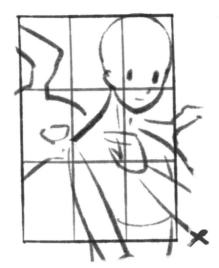

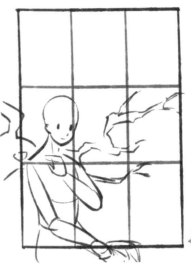

若將人物放入畫面中，面部在九宮格的正中。這種基礎構圖可以強調面部的五官。

將人物上半身胸像放於右側。頭部幾乎超出畫紙，頭髮畫不全，畫面顯得不完整。

將人物上半身與背景放於九宮格的下方，下半身有種被裁掉的感覺，上方顯得太空。

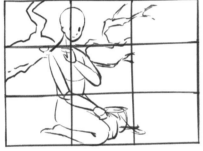

不妨將左頁的豎構圖倒過來，變成橫構圖，以便人物能更完整地展示。

橫構圖與豎構圖

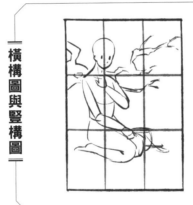

無論是橫構圖還是豎構圖，在古風漫畫中，都可以通過人物的位置、頁面比例等細節表現意境。

橫構圖可以把人物畫得更完整，另外旁邊的大量留白也會給人透氣感，製造出古風特有的意境。

6.1.2 常見古風漫畫構圖分析

　　上面我們學習了古風的構圖，那麼一些常見的構圖要如何應用到古風漫畫的表現中呢？那些經典的「S」形構圖、圓形構圖、「L」形構圖等等又是怎樣表現的呢？就讓我們一起來分析吧。

"S"形構圖

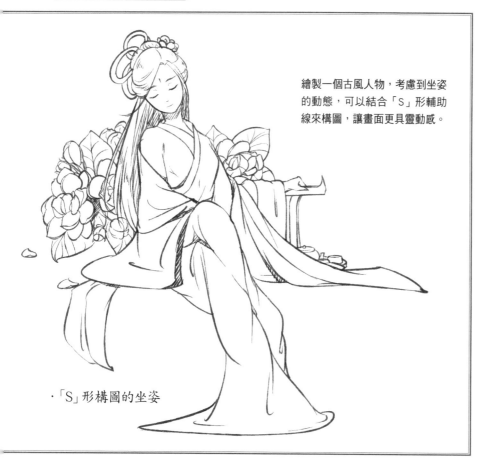

繪製一個古風人物，考慮到坐姿的動態，可以結合「S」形輔助線來構圖，讓畫面更具靈動感。

運用「S」形構圖，可以先在畫面上繪製一條「S」形的輔助線。

根據輔助線，畫出人物的優雅坐姿，一隻腿翹起來，顯得更嫵媚。

· 「S」形構圖的坐姿

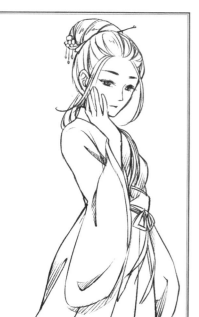

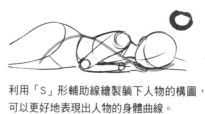

利用「S」形輔助線繪製躺下人物的構圖，可以更好地表現出人物的身體曲線。

如果畫成一條直線，畫面就沒有美感了。

運用「S」形構圖繪製站立的人物，在構圖上也會比普通站姿更顯嬌媚。

· 「S」形構圖的站姿

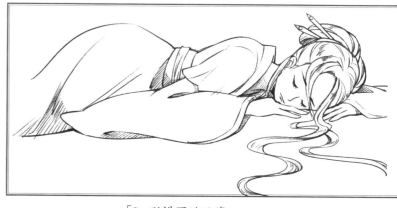

· 「S」形構圖的臥姿

圓形構圖

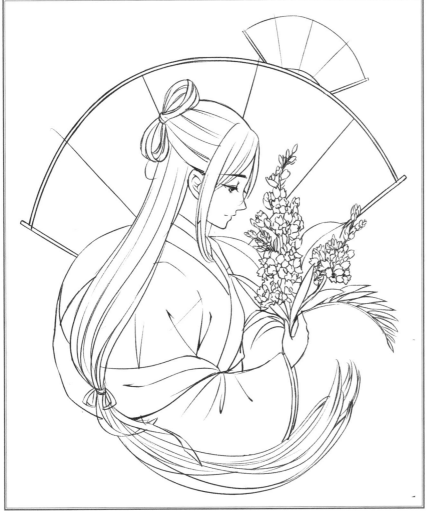

運用圓形構圖，可以先在畫面上繪製一個圓圈。

將人物和背景中的裝飾物添加入圓形中。

・圓形構圖

還有一種方法是先繪製出主體人物，人物可以為半身像。

再用圓形繪製出拱門，添加一些花草，讓畫面呈現出圓形構圖的效果。

三角形構圖

· 三角形構圖的半身像

三角形構圖是比較穩定的，因此用三角形構圖來繪製人物會更顯穩重。

利用三角形畫出一個背側面的人物，頭部與上半身形成一個三角形。

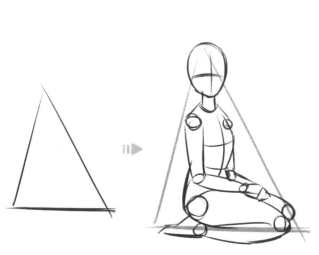

先畫一個三角形作為輔助，利用三角形來構圖。

將人物放入三角形，上半身與下半身形成折角。

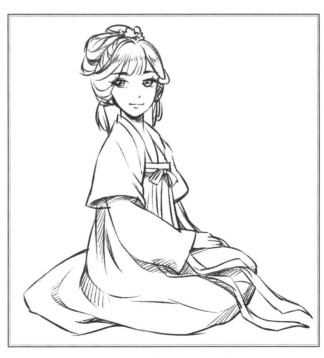

· 三角形構圖的全身像

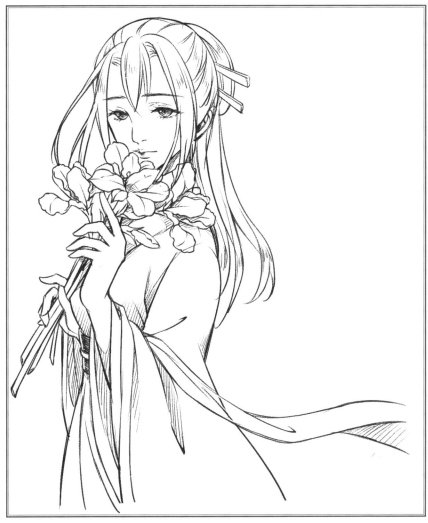

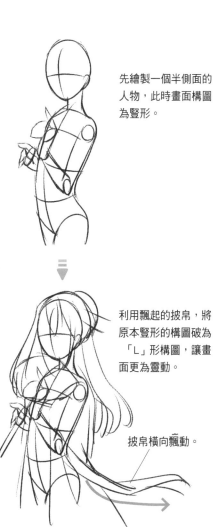

先繪製一個半側面的人物，此時畫面構圖為豎形。

利用飄起的披帛，將原本豎形的構圖破為「L」形構圖，讓畫面更為靈動。

披帛橫向飄動。

·「L」形構圖

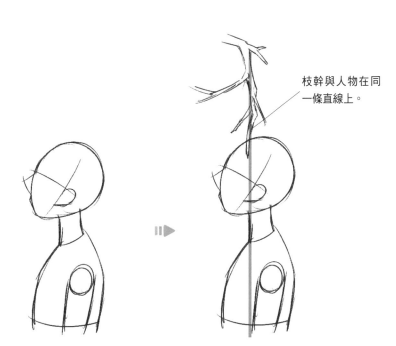

枝幹與人物在同一條直線上。

「I」形構圖可以通過人物與小物的結合，形成豎形構圖，凸顯意境。

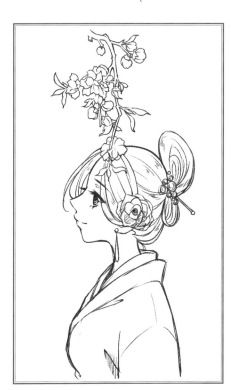

·「I」形構圖

6.2 拒絕摳圖，我們這可是100%實景

說了這麼多構圖的技法，可是真正到了繪製的時候，卻又不知從何下筆，到底畫什麼樣的場景才能表現出古風的意境呢？不妨跟著我一起來瞭解吧！

6.2.1 山石瀑布

山石和瀑布在古風中是很常見的場景，這是由於在中國古代文化中，經常出現與山石瀑布相關的作品，因為山石有著蒼勁、古樸而雄渾的氣質，而瀑布則有著蓬勃、奔騰、氣勢磅礴的象徵。

山石瀑布的畫法

可以運用長直線畫出山石的輪廓。

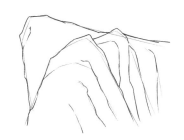

細化時，可以用較有力度的線條表現山石的外輪廓，展現出大山獨有的蒼勁感。

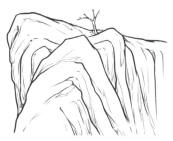

山石上的紋理要順暢、精緻。這與普通漫畫中較為真實的表現手法有所不同。

可以用長弧線先畫出瀑布兩邊的邊緣線。

再用較細的線條畫出細節，表現水流的痕跡。

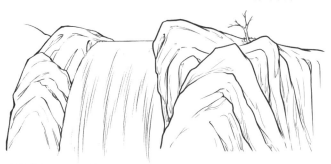

兩邊適當加入山石等細節，畫面效果會更完整。

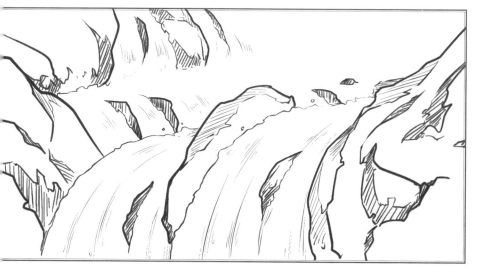

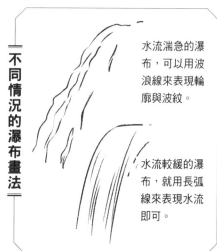

不同情況的瀑布畫法

水流湍急的瀑布，可以用波浪線來表現輪廓與波紋。

水流較緩的瀑布，就用長弧線來表現水流即可。

　　　　·湍急的瀑布

山石瀑布的應用

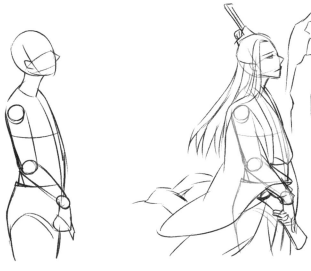

適當的留白效果

右下角什麼都不畫，做出留白，山谷空幽的效果讓畫面更有意境。

首先畫出男性角色側面抬頭遠眺的姿勢。

再根據人物位置繪製出遠處的山石瀑布，將人物的五官、髮型和服飾添加完整。

人物與遠處山石瀑布遙相呼應，給人一種遼闊、舒暢的意境。

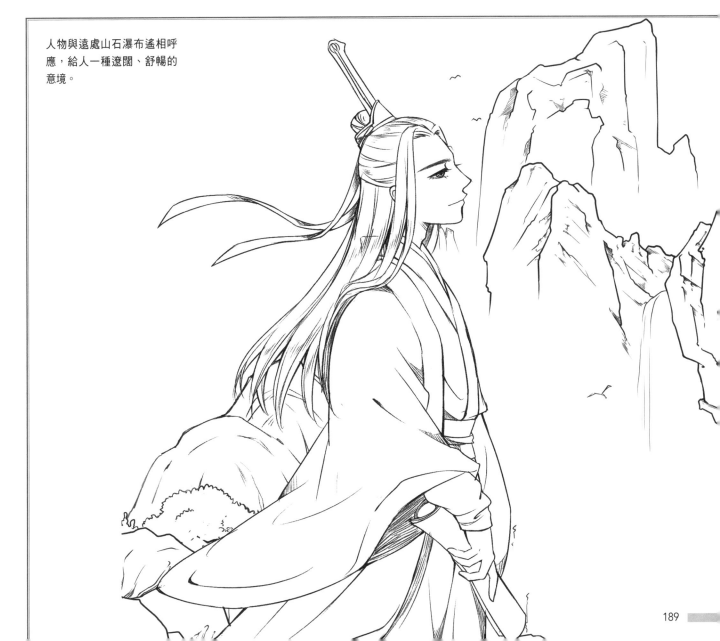

6.2.2 亭台軒窗

與山石瀑布等自然場景相對應的，是各形各色的建築場景。其中亭台軒窗與美麗的女性角色搭配，可以讓畫面透露出人物的端莊與氣質。

亭台的畫法

除了長方形之外，古代的窗戶樣式還有許多。如明代興起的圓窗，花紋也是各式各樣，但幾乎都為對稱的圖案。

首先用幾何體畫出窗櫺的輪廓，接著繪製出窗櫺上的大致圖案並細化。窗櫺是採用木料製成的，我們要用直線來繪製。最後再描畫出窗櫺精緻、繁複的花紋，以表現細節。

首先用長直線畫出亭子的基本結構。

進一步細化亭子的頂和柱子。頂的邊緣線條用弧線繪製，而下邊的柱子則用直線來畫。

最後的完成圖中，亭子頂部的瓦片等細節都要畫出來。作為中國的傳統建築，亭子雖小，結構卻很複雜。我們在繪製古風漫畫時，可將亭子應用於園林、佛寺、廟宇等場景中。

軒窗的應用

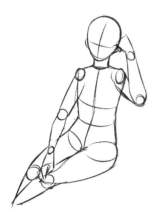

首先在畫面稍微靠右下部分畫出一個用肘部支撐著身體的人物。

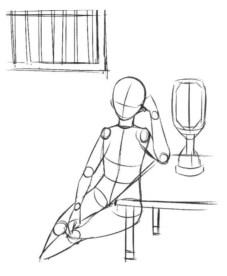

畫出坐席和小桌。在左上角畫出長方形的窗戶，讓畫面有一個平衡的效果，其他部分留白，給人通透的感覺。

道具與人物關係的表現

繪製時要注意人物與小物之間的關係，小桌遮擋住腰部與臀部的一部分。手肘放在小桌上，遮擋住小桌。

細化出人物的五官、髮型和服飾，再畫出桌面的小物以及窗戶的細節。

窗戶的畫法

木窗是古代木建築的標配，窗格以細木製成，繪製時用直線繪製出交錯的效果。

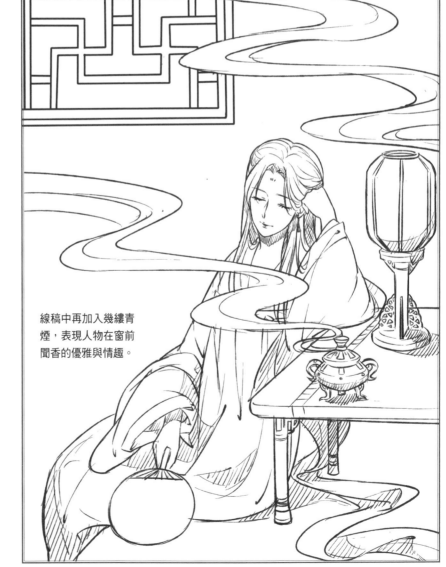

線稿中再加入幾縷青煙，表現人物在窗前聞香的優雅與情趣。

6.2.3 小橋流水

　　我們經常在古詩中讀到關於小橋流水的詩句，這樣的描寫展現出一幅柔美的風景圖。而將其運用到古風漫畫的繪製中，也能夠表現出人物的恬淡。

小橋和流水的畫法

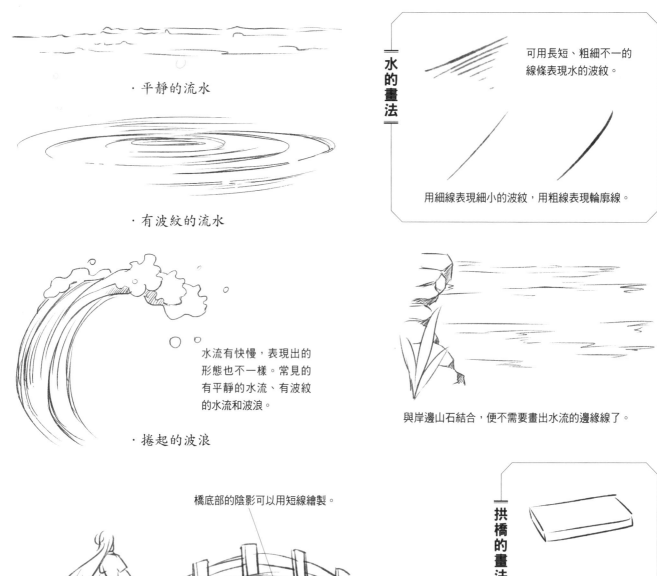

· 平靜的流水

· 有波紋的流水

水流有快慢，表現出的
形態也不一樣。常見的
有平靜的水流、有波紋
的水流和波浪。

· 捲起的波浪

水的畫法

可用長短、粗細不一的
線條表現水的波紋。

用細線表現細小的波紋，用粗線表現輪廓線。

與岸邊山石結合，便不需要畫出水流的邊緣線了。

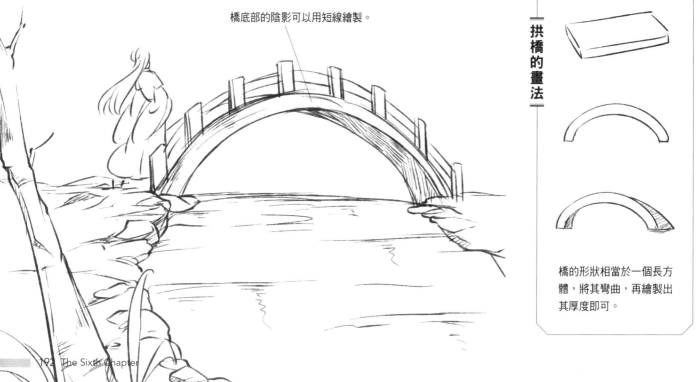

橋底部的陰影可以用短線繪製。

拱橋的畫法

橋的形狀相當於一個長方
體，將其彎曲，再繪製出
其厚度即可。

小橋流水的應用

人物在近處,拱橋較遠,根據近大遠小的透視關係,人物大一些,拱橋小一些。

如果拱橋與人物靠得很近,而拱橋又不夠大,則會顯得不真實。

如果拱橋與人物離得太遠,在畫面上的比例也會很小,拱橋的細節也無法體現。

細化人物的五官、髮型和服飾。

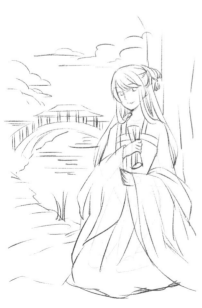

再將背景中的小橋和流水的結構畫出來,人物背靠著樹幹,天空中可適當畫出雲朵等細節。

繪製出線稿,結合小橋流水的背景,表現出畫中人物書香世家的端莊與秀麗。

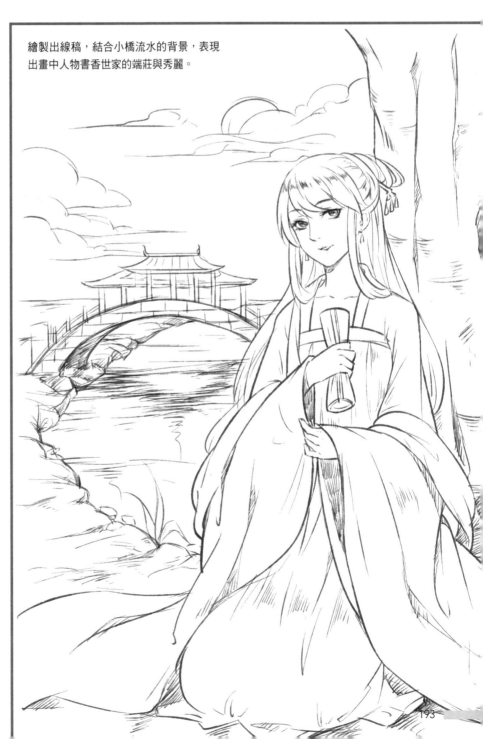

6.2.4 影壁流雲

　　描繪古代場景，自然不可錯過建築背景。而其中影壁作為中國古代建築中特有的形式，則會讓畫面更具古風效果。流雲通常有仙境的意味，加上一些流雲，畫面則會表現出靈氣的一面。

影壁和流雲的畫法

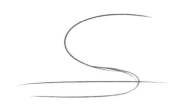

繪製流雲時，可先用「S」形曲線繪製草圖。

再用弧線畫出流雲的輪廓線。

添加一些陰影，讓流雲更有立體感。

繪製一個帶有透視效果的影壁輪廓。

再細化出影壁上的結構。

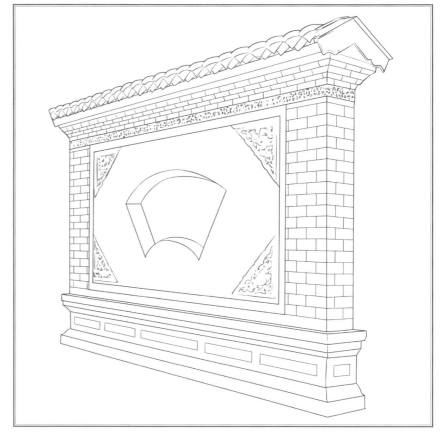

· 影壁

進一步刻畫出磚瓦、鏤空等細節。

磚牆的畫法

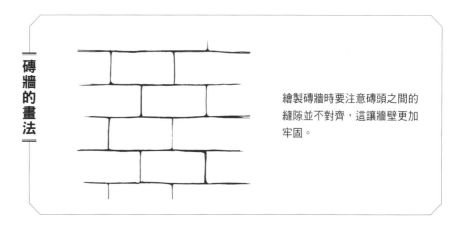

繪製磚牆時要注意磚頭之間的縫隙並不對齊，這讓牆壁更加牢固。

影壁流雲的應用

首先畫出前景中的人物，確定畫面的視覺中心。

在人物背後添加影壁，畫出透視的效果讓畫面更具進深感。

繼續繪製背景草圖，如影壁的細節，可加入一些植物豐富畫面。

細化人物，加上五官、髮型與服飾，再圍繞著人物添加流雲。

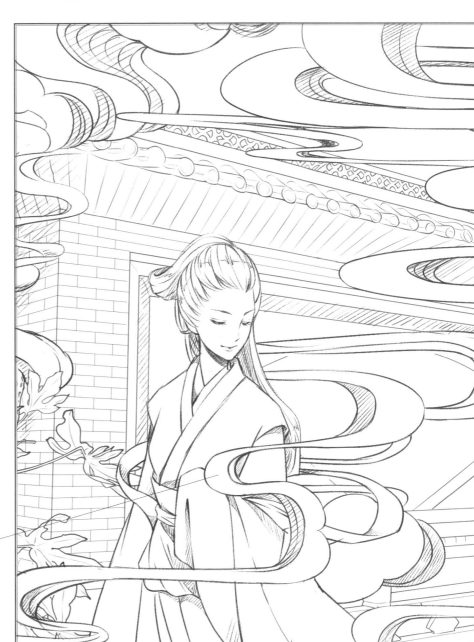

繪製圍繞人物的流雲時，要注意雲彩與人物的前後關係。

【技巧提升小課堂】

在原有角色的基礎上，繪製一個窗櫺場景，讓人物與具有古韻的場景結合，讓畫面更完整吧！

這張圖中人物抬起手，正好可以倚在窗櫺上，作為一個支撐。

繪製一個女性古風角色，添加背景時，可以讓背景與人物動態相結合，相互映襯。

手與窗櫺的前後關係

人物的手肘彎折，小臂部分倚靠在窗櫺上，窗櫺在前方，小臂有一部分被遮擋。

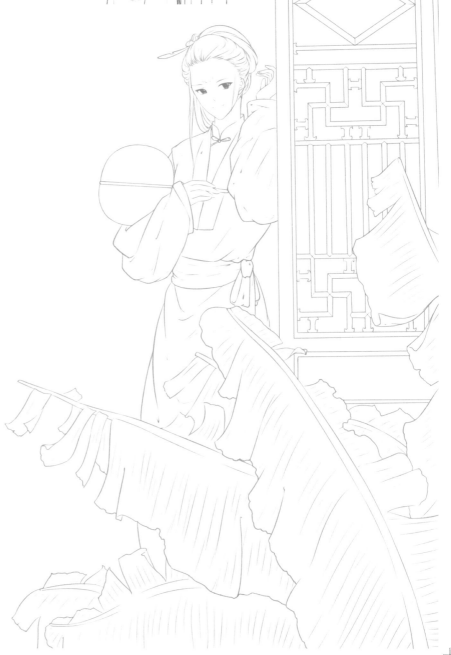

在人物和窗櫺前方加上一些植物，讓人物與窗櫺退到後面，整個畫面更有層次。

6.3 前方高能，論古風漫畫意境重要性

上一小節我們學習了古風漫畫中常見場景的畫法與應用，那麼，如何根據主題打造情景，又如何刻畫出想要的意境呢？下面就讓我們一起，通過幾個案例來學習吧！

6.3.1 離別時的回眸

離別是個傷感的話題，我們在繪製這種情景的時候，首先要通過肢體動態，配合五官表現出人物依依不捨的感情。背景我們則可以繪製路邊的蘆葦，表現出蒼涼的意境。

離別時的眼神是憂傷卻又不外露的。所以不必畫出淚珠，只需添加一些表示眉頭微皺的線條。

注意回眸看向左右兩側時，頭部的偏轉不能超過130度。

超出範圍的頭部轉動，是不合理的。

繪製蘆葦，先使用長弧線畫出蘆葦的稈。每一根稈的弧度不同。

再細化每一根稈上的葉子。

· 離別時的回眸

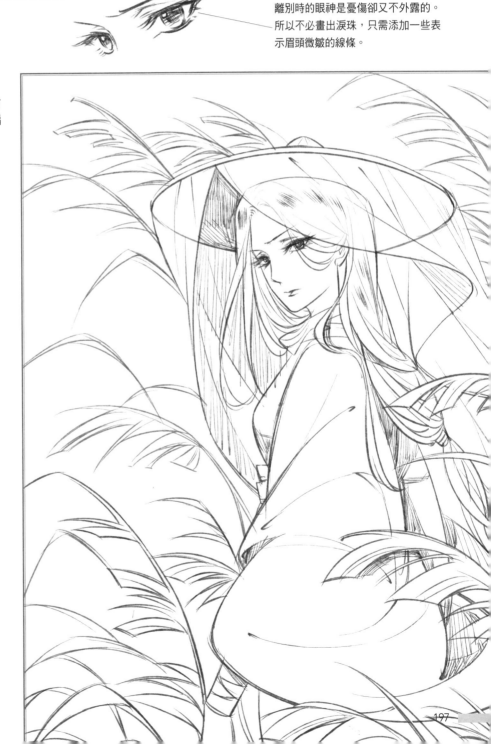

6.3.2 昏昏然的小睡

　　我們常在小說、詩歌中看到描寫古人生活的片段，其中午覺、打盹比較常見。描寫這種小睡時，首先要畫出人物半臥半躺的姿勢，搭配這個姿勢，可以畫一些流雲煙霧，表現如夢似幻的夢境。

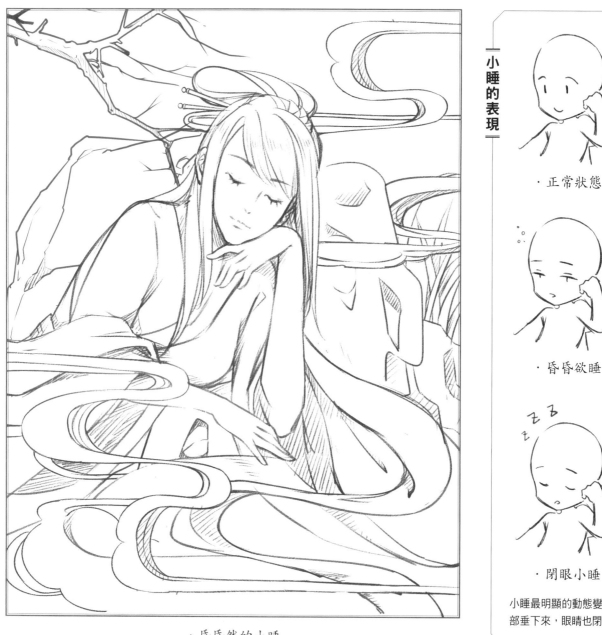

· 昏昏然的小睡

小睡的表現

· 正常狀態

· 昏昏欲睡

· 閉眼小睡

小睡最明顯的動態變化是頭部垂下來，眼睛也閉上了。

要用弧線繪製流雲的線條，粗細要有變化，才能表現出靈動的效果。

煙霧的線條如果不流暢，且沒有粗細變化，就沒有輕飄飄的效果了。

6.3.3 婚嫁時的喜悅

古代女子在婚嫁時，喜悅的神情不像我們現代人一般溢於言表，而會比較矜持。因此配合這種含蓄的特徵，我們在處理人物動態時可以畫得內斂一點。場景則可應用古代的婚禮元素，如「囍」字、蓋碗茶等來裝飾，傳遞喜悅的心情。

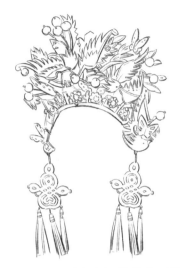

鳳冠一開始只能古代皇帝后妃佩戴，到了明清時期普通女子婚嫁時才能佩戴。

鳳冠上的配飾非常多，在繪製時可運用幾何體歸納。如吊墜，就可以用圓形和直線來歸納。

在幾何體的基礎上，再畫出吊墜的細節。

最後用直線畫出吊穗的形狀。

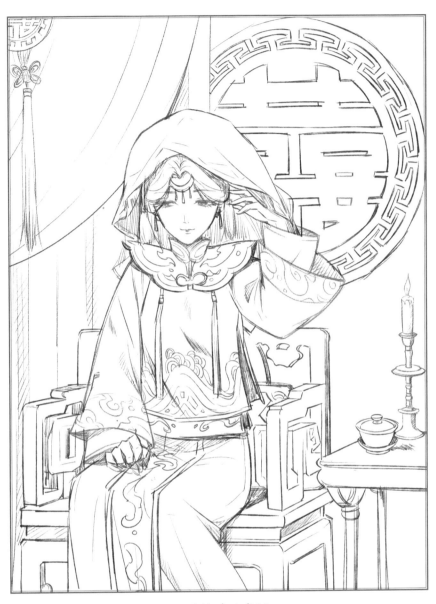

· 婚嫁時的喜悅

繪製蓋頭時要畫出布料的質感，要加一些細小的皺摺線表現出布料的柔和與輕薄。

如果線條過硬，且沒有垂墜皺摺，就無法表現布料的柔軟質感了。

6.3.4 下雨天的思緒

下雨天，總讓人容易產生憂愁和焦慮。在繪製時，首先要用雨衣、雨傘等雨天特有的服裝道具表現情景，人物的表情和神態則可以畫成彷彿在思考什麼似的。另外，背景中需要用細細的排線表示雨點，簡單幾筆便能烘托出雨天的意境。

·下雨天的思緒

淋濕的效果可以用向下的波浪線表示。

雨點打在身上的濺起效果可以用一些小短線表示。

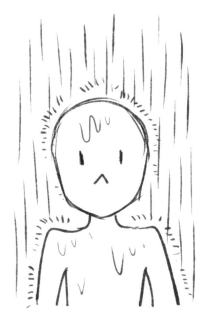

·雨水淋在人體上的表現

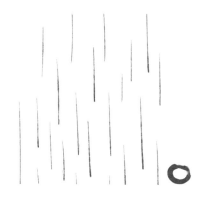

下雨的雨滴用參差不齊的豎線表現。　如果排列得很整齊就不像雨水了。

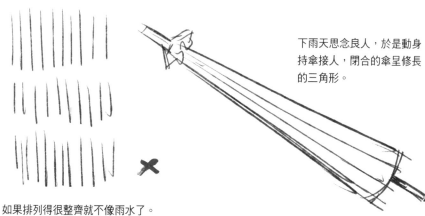

下雨天思念良人，於是動身持傘接人，閉合的傘呈修長的三角形。

6.3.5 兒時的閒暇

我們在描繪古代的小孩時，可以用日常中和小夥伴打鬧嬉戲的情景來表現兒童無憂無慮的閒暇時光。

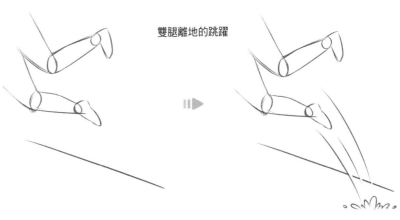

雙腿離地的跳躍

繪製人物躍起的動態時，可在地面與騰空的人物之間繪製弧線，表現運動軌跡。

為了體現兒時孩童們的嬉戲玩鬧，可以用誇張的手法，將動作畫得生動一些。

背景可以繪製為熱鬧的街市，烘托出小兒嬉戲玩耍時場面的喧嘩。

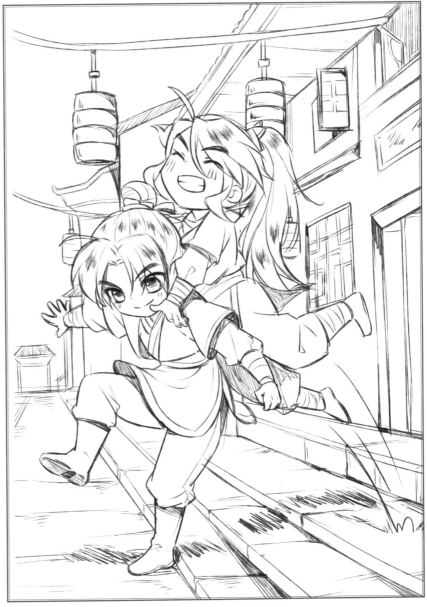

· 兒時的閒暇

6.3.6 決鬥時的決絕

決鬥的場景常出現在古風漫畫中，在表現這一情景時，首先需要畫出人物在打鬥時的表情和動作。另外可以用輔助線來表現人物在打鬥時的速度等效果，烘托決鬥時決絕的氣氛。

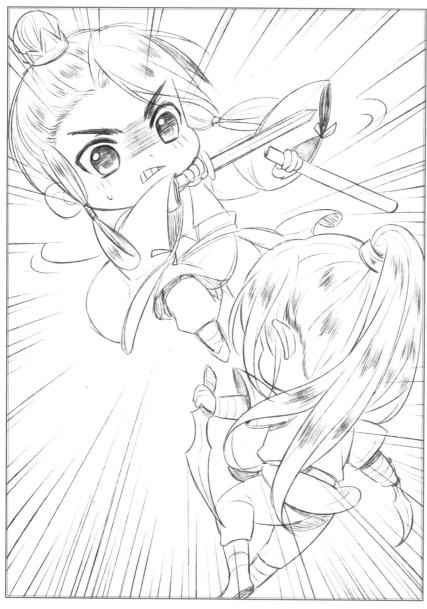

· 決鬥時的決絕

繪製Q版人物打鬥的動態時，可以將手臂抬起來，身體傾斜，用誇張的運動弧度表現出動感。

添加武器時，畫成手握刀柄的姿勢。

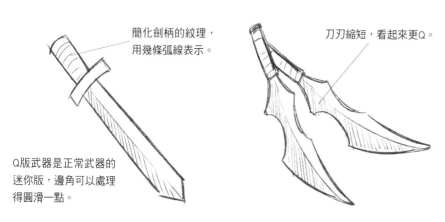

簡化劍柄的紋理，用幾條弧線表示。

刀刃縮短，看起來更Q。

Q版武器是正常武器的迷你版，邊角可以處理得圓滑一點。

在繪製兩個人物打鬥的動態時，一個畫成出招的動作，另一個畫成拆擋的姿勢。或是兩個人同時出招，正面交鋒。這樣兩個人物的動作更具互動性。

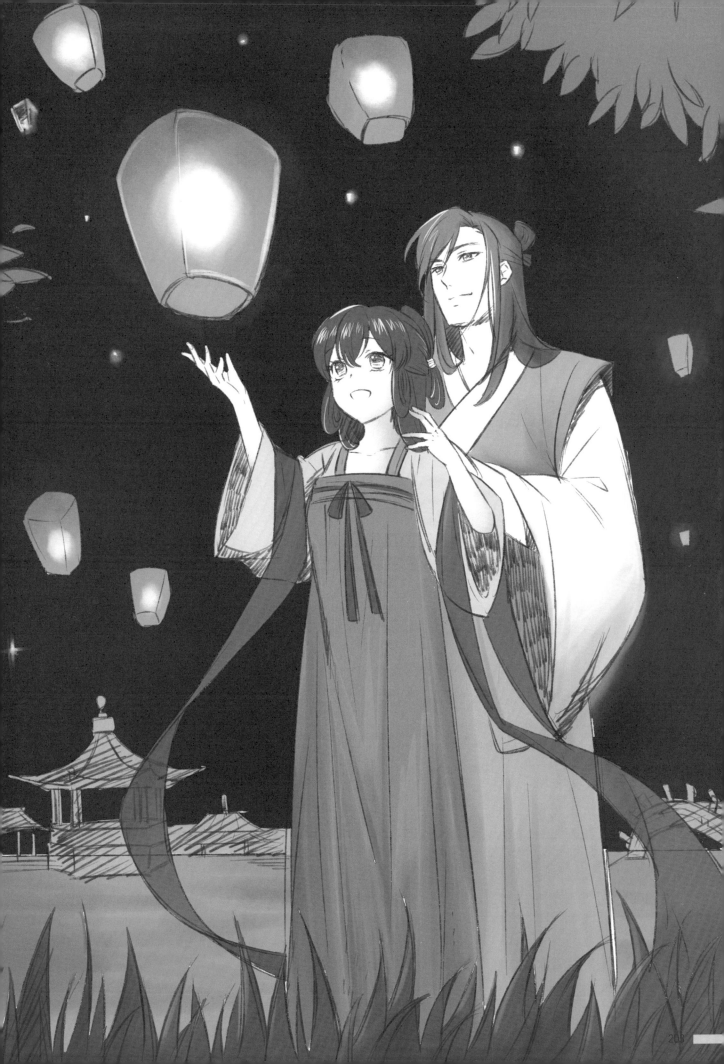

6.4 繪畫演練—祈天

本章學習了如何構圖，以及人物與背景的結合方法，現在，讓我們結合之前所學知識，一起繪製一幅男女雙人的古風單幅漫畫吧！

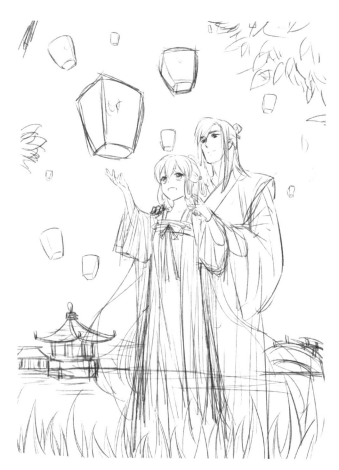

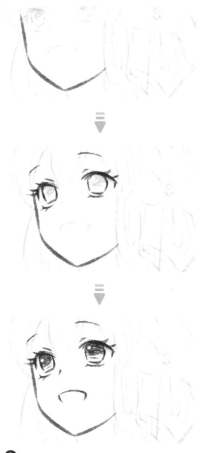

1 首先畫出草圖。先畫出男女兩個人物，女性在前面放天燈，男性角色在女性身後，扶著女性肩膀。人物前方有一些草，後方是拱橋、亭子與河水。天上放飛著一些天燈，再加一些植物，整個畫面就會很有層次感了。

2 從面部開始繪製線稿。首先畫出面部輪廓線，再繪製五官，畫出眉眼，再繪製鼻子、嘴巴等。

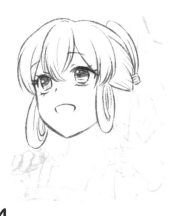

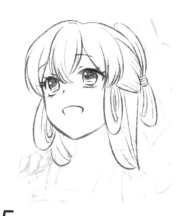

3 繪製頭髮時，可以先畫出額前的瀏海。繪製出額髮的外輪廓，再用短弧線繪製較細的髮絲。

4 接著繪製耳髮和後腦勺的頭髮。垂下的耳髮畫成向上捲起的髮型，後面的頭髮有一部分向後梳，用弧線表示髮絲的走向。

5 由於偏前面一點的耳邊長髮與肩部有所接觸，所以需要用弧線表示出經過肩部梳理到後面的效果，披散在頭部後面的頭髮可用直線條繪畫。

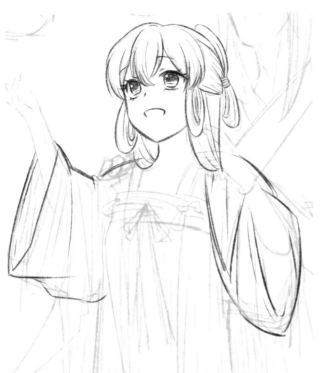

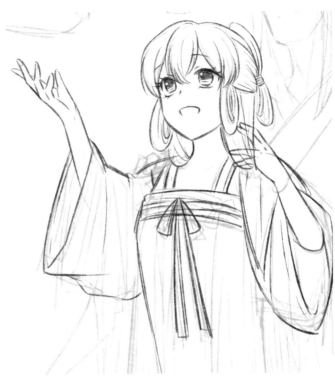

6 將垂下的頭髮補充完整，開始繪製服裝部分。先繪製出兩隻袖子。

7 從袖口畫出兩隻手，用向上攤開的手勢表現正在放天燈的動態。畫出衣領和襦裙的綁帶。

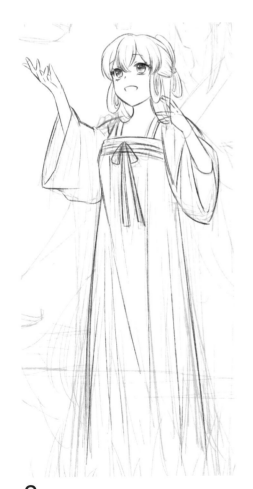

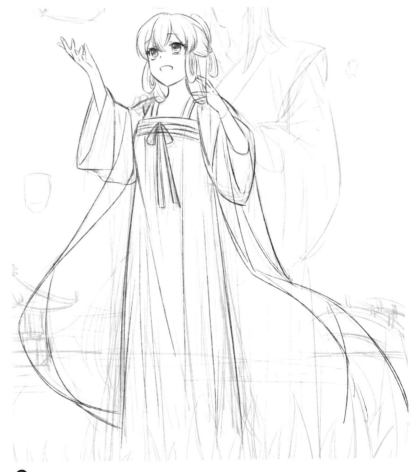

8 用長弧線繪製襦裙，先畫出輪廓線，再畫出襦裙上垂落的皺摺。

9 在雙臂上畫出纏繞的披帛，用「S」形的弧線畫出垂落的下擺。注意繪製時要區分正反面。

10 接下來繪製男性角色。依舊先畫出人物的面部輪廓，可以同時畫出脖子的輪廓線。

11 繪製出五官。男性的眉毛和眼睛距離可以近一些。鼻梁較高，再繪製出嘴巴。

12 畫出人物的長髮。兩側的頭髮有一部分向後梳，紮成髮束。

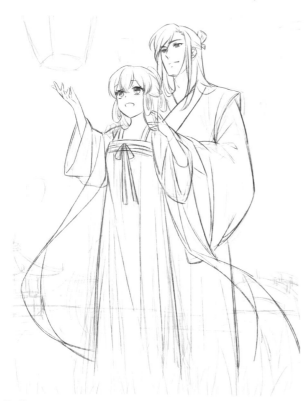

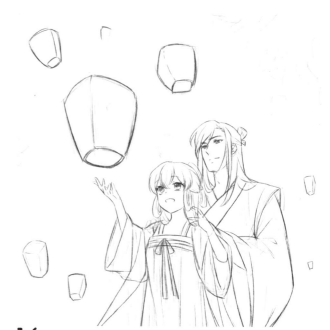

15 接著繪製出水平線，以此為基礎畫出遠景中的亭台和小橋。

13 接著繪製出男性角色的服飾。上半身穿著一件坎肩，注意裡外兩層的層次。

14 畫好人物之後，在人物前方添加一層草叢，讓人物掩映在草叢中。

16 接著再繪製出升空的天燈。天燈可以畫出大小的區別，以表現近景與遠景。女孩剛放飛的天燈最大。

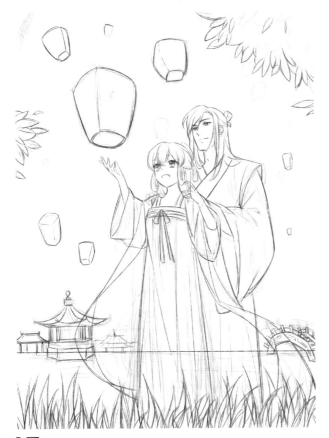

17 在畫面兩側再加上一些樹葉，表現近景的自然環境。

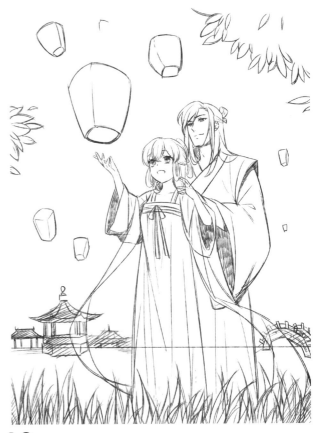

18 擦去草圖，再從人物開始添加一些陰影，表現光影效果，細化出細節。

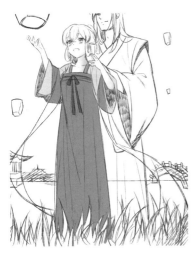

19 用灰度為人物上色。衣服用深淺不一的灰度填充。

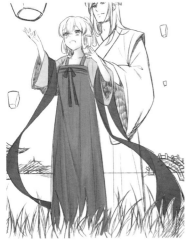

20 再將披帛畫成深灰色，和服裝區分開來。

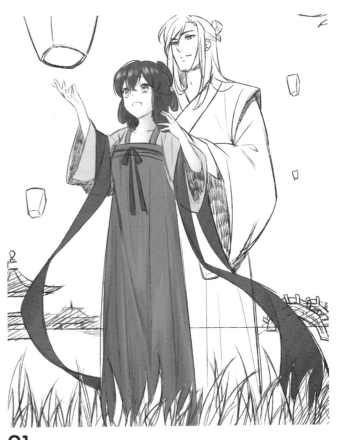

21 頭髮同樣畫成深灰色，並用白色在頭髮上畫出表示高光的細線。

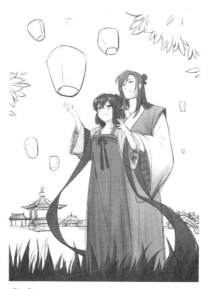

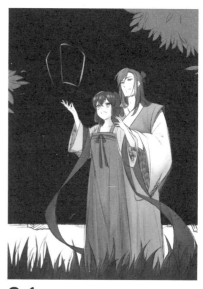

22 男性角色的上色，同樣用深灰色畫出頭髮的顏色，服裝顏色較淺。可以用漸變的效果表現長袖。

23 將前景的草叢填充為深灰色。邊緣處可適當加一些較淺的筆觸表現光影。

24 將背景填充為接近黑色的深灰色，表現夜晚的天空。前景中的樹葉用稍淺一點的顏色表現。

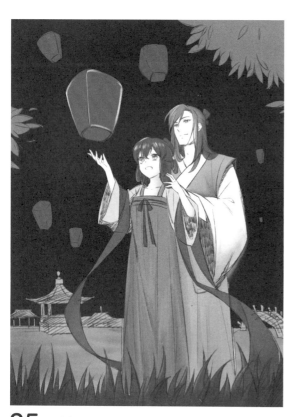

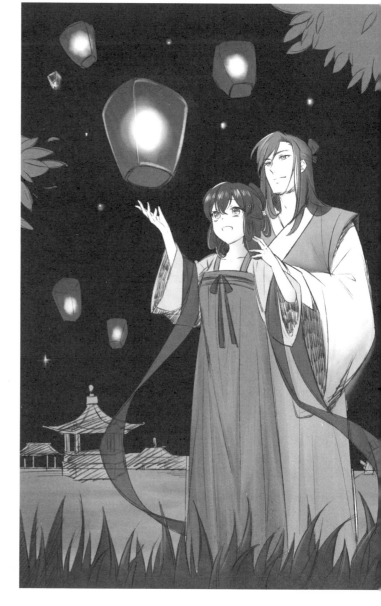

25 為天燈上色，最大的天燈用較淺的筆觸畫出邊緣。背景中河面、亭子和小橋都塗上淺灰色。河的部分可以畫一些較淺的筆觸表示水流。

26 最後再在夜空中加上一些白色的小圓點，表現星星點點的光影效果。